طعم گیلاس

櫻桃的滋味
阿巴斯談電影

Abbas Kiarostami

阿巴斯·奇亞洛斯塔米

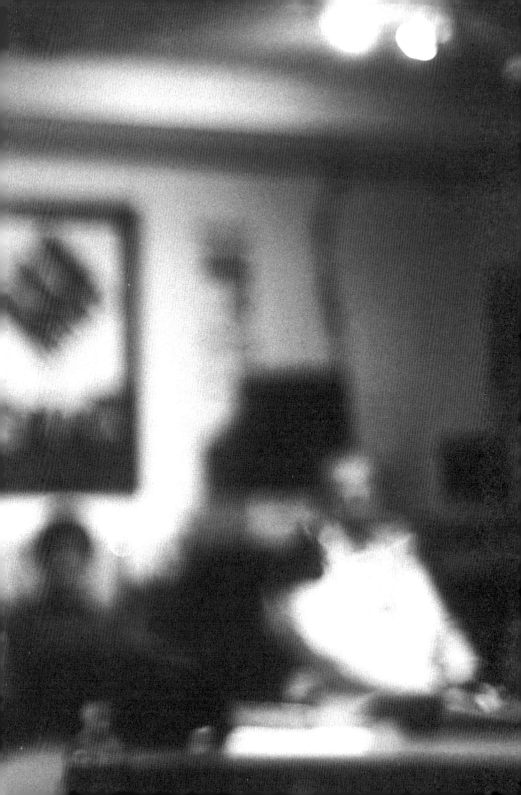

Lessons with Kiarostami

目錄

# 推薦序

每個獨立導演都樂於認為他或她是獨特的,而我們中不少人可能的確是,相當不少。但沒有人比我的好朋友阿巴斯・奇亞洛斯塔米(Abbas Kiarostami)更獨特了。作為我們所有人中的最偉大者之一,他是極簡主義史詩的先驅和大師;是有遠見的人,把人性電影提升到了前所未有的高純度;是害羞的老師,謙遜地讓我們領會深刻的真理,那閃耀的洞察力令人目眩;是卓越的挑釁者,極具煽動性地宣講他的思想和方法,它們如此驚人,你很可能會吼叫起來,儘管是以一種歡快的方式。

阿巴斯智慧的片段和來之不易的洞見遍布於這本啟發靈感的書中,如同布丁上的李子[1]。無論是私人的、實用的、職業的、幽默的、情感的、哲學的、藝術的還是技術上的,它們對於有抱負的電影人而言皆極為有用。但當阿巴斯溫和

◉ 1「如同布丁上的李子」(like plums in a pudding)的說法最早出現在海明威的小說《非洲的青山》一書中。因為 plum 亦有「好東西、值得擁有的東西」之意,因此也可從隱喻的層面理解。——本書注釋皆為譯者注。

地指導我們時，他最終讓我們每個人找到通向我們自身真理的道路。因此，這本書一定能成為電影文學的奠基石。

麥克・李[2]

⊙ 2 麥克・李 (Mike Leigh, 1943- )，英國電影導演，屢獲坎城影展、威尼斯影展等國際電影節大獎，兩次獲奧斯卡金像獎最佳導演提名。代表作有《畫世紀：透納先生》、《又一年》、《天使薇拉卓克》、《祕密與謊言》等。

櫻桃的滋味：阿巴斯談電影

# 沙漠裡的人

在過去二十年裡，阿巴斯・奇亞洛斯塔米——拍攝了《何處是我朋友的家》、《生生長流》、《橄欖樹下的情人》、《特寫鏡頭》、《櫻桃的滋味》、《風帶著我來》、《十段生命的律動》、《希林公主》、《愛情對白》和《像戀人一樣》的伊朗電影導演——經常出現在電影節和校園裡，他在那裡與青年電影人一同密切工作，引領他們和他們的電影案子，讓他們帶著攝影機出門，然後放映並討論拍攝成果。本書由十多年來一系列工作坊（倫敦、馬拉喀什、波坦察〔Potenza〕、奧斯陸、紐約、錫拉庫薩〔Syracuse〕）的筆記濃縮而成，與之並置的是與阿巴斯多次談話時積累的材料，有些在他德黑蘭的家裡，有些是在工作坊課間休息時記錄下來的。

阿巴斯知道，作為學生，我們從老師那裡學到的東西與我們彼此之間學習到

的一樣多；製作一系列作品是最有效的學習方法；理解錯綜複雜的導演工作的最佳方式是身處於那種環境下，與一群熱切的、有創造性的、接受性高的及有紀律的人共同努力。在最好的時候，他的工作坊就是這樣的地方，想法可以在這個空間裡發展，短片可以迅速完成。沒有直接的說教，相反地，團隊（最好有一定經驗）組成了，培育出多樣的觀點和包容性，經歷了一連串朝向未知的飛躍。正如在這些現場授課中所做的那樣，書中師生之間的對話在相對較早時便發生，因為正是在最初幾天的互動中，想法來得更多更快。一旦定了某種基調，形成了某種節奏，學生們便被派出去進行課外拍攝，實踐工作坊裡產生的想法，最終形成成果。隨後是批評和討論的環節，這時阿巴斯——通過一名翻譯，描述他或許會如何做——幫助我們清潔隱喻的眼鏡，以嶄新的視野開展未來的工作。

毫無疑問，這一切以前都有人做過，某個具有相似專業水準的人，或某個同樣熟練、有魅力的導演做過類似的事情。我決不會強調阿巴斯的工作坊是唯一的，也不是說他提出的想法或解釋的方法有多特別。但直截了當對人們而言總是新鮮而令人振奮的，值得在書本上和課堂上清晰表達，（如何與某些學生的

一腔熱誠爭論呢？）阿巴斯的方法令人難以抗拒。除此之外，還有很多值得讚賞之處：他的視野、擺脫條條框框的決心、熱心和自給自足、寧靜、神祕的特質——漫遊者，沙漠裡的人——以及不會變化無常的個性。所有這些特質完全適合我，幫助我與生命中某些無形、無限的東西重新建立聯繫。而誰又不羨慕阿巴斯如此深入地投入自身的創造性中——性情和地域仁慈地讓他隔離於世，然而他是那樣多產——以至於他很少被其他藝術家、導演、理論家和評論家所觸動。這是一個只能做自己的事的人，他可以對他者不理不睬，滿足於獨自度過餘生，處理他大腦裡的內容。

同樣迷人的是他作為藝術家的敏感和作為導演的技巧。手法敏捷熟練，阿巴斯的電影那表面上的簡潔很有欺騙性，掩飾了編排上複雜、錯綜和精確的設計。他的作品背後的大膽觀念和技術成就幾乎從未立刻顯現，這意味著這些電影可能顯得隨意而不加控制，有時甚至業餘。再看一次他近乎隱形的過程，更仔細地看他的電影——從虛構到非虛構緩慢地來回切換——並伴隨著這本書裡的評論，你就會有不同的評價。我欣賞有人能夠通過僅僅展示海浪衝擊岩石——有三個蛋不加保護地置於其上——的畫面，就教會我們所有人關於懸置這一關鍵

概念所需知道的一切。觀賞阿巴斯十七分鐘的電影《海鷗蛋》，我們知道接下來有可能發生什麼，但何時及如何發生仍懸而未決。在眾多成就之中，阿巴斯的電影是動態的召喚電影，由一種創造性的精神所驅策。卡繆一九三八年寫的話總結了這種精神：「真正的藝術作品是說得少的那個。」3

我們這些參加了阿巴斯課程的新手和追隨者——幸運地與阿巴斯一同旅行並沐浴在他的光芒中——如同瑪琳·黛德麗4與奧森·威爾斯5共度時光後所作的回應：「當我和他說話時，」她興奮地說，「我感覺就像被灌溉了的植物。」就在你認為對於眼下的主題再也沒什麼有趣的想法可說時，阿巴斯會說出一些有趣的東西，從不同的角度接近某個想法，在它首次被闡述數天後回到它那兒，並始終加強著核心概念。在我加入工作坊期間，他像一個無盡的源泉，堅持以微妙的時機和口吻引導著他的思考。而且，在與我成為朋友的那些學員中，顯然有好幾個被逼上梁山，在極少數時候被要求自己破譯一切。他們突然而震驚地面臨一種做決斷的需要，回答他們或許不會考慮、甚至出於困難而刻意迴避的問題。通過回應這種情形，這些學生——受到阿巴斯課程的滋養——逐漸變得更有膽量，充滿鮮活的欲望和野心，開始新的自我實現、自我探尋和自我意

●3此處原文為法語：La véritable oeuvre d'art est celle qui dit moins。

●4 瑪琳·黛德麗（Marlene Dietrich, 1901-1992），德裔美國演員兼歌手。她是好萊塢一九二○、三○年代唯一可以與葛麗泰·嘉寶分庭抗禮的女明星，在美國家喻戶曉。她曾經演唱過的英文版《莉莉瑪蓮》是二戰中美、德雙方士兵最喜愛的歌曲。

●5 奧森·威爾斯（Orson Welles, 1915-1985），電影史上成就卓越的導演，集演員、導演、編劇、製片等多種角色於一身的電影天才。代表作有《大國民》、《夜半鐘聲》等。

櫻桃的滋味：阿巴斯談電影

識。我發現見證這一切是那樣令人興奮，並期待著其他人也和我一樣，包括阿巴斯，他也同樣陶醉於他人的努力和成功。如同十四世紀波斯詩人哈菲茲[6]告訴我們的，心中總是帶著火並確保熱淚盈眶，其餘皆不足道。

後面的內容並不是傳統的訪談錄或導演手冊，更不是伊朗電影調查或阿巴斯電影研究。反之，這些文字是技巧和工作方法的精華，試圖捕捉神祕體驗的核心。這是一種建構、一種詮釋，小心濃縮和過濾的片段，它們形成了某種方法論，以第一人稱，從阿巴斯的視角書寫。本書反映了對其講故事的藝術方法、生活哲學及周圍世界的主觀理解，並詳述了他朝向簡潔的洞察力和審美取向。

它是理論範式，是關於創造和電影意義的論文，表達了阿巴斯美學鑑賞力的各個面向。最重要的是，它是一系列實用的、圍繞寬泛原則制定的路標。

在最近的一次訪談中，導演麥克・李談及他相信「你無法真正地拍攝或在銀幕上展示這個創造性的時刻……你可以喚起它，你可以暗示它，你可以呈現圖像的解釋，但真正的創造本身是難以實現的，而我會說，嚴格地講，是無法拍攝的。」這類事物，大概同樣難以用語言來表達。儘管如此，這本書仍然嘗試在文字間傳達思考，以及阿巴斯作為導演、攝影師和詩人的創造性時刻背後的

⊙6 哈菲茲（Hafez），十四世紀波斯詩人，代表作為《詩歌集》。

推動力。或者說，帶點神祕意味地，但願它向本書讀者要求阿巴斯——以令人羨慕且欽佩的那種永不停歇的渴求和探索的方式——向那些觀看他電影的人所要求的事，亦即讓他們自己來拆解它，按照他們自己的進度。就像他的電影，本書相較於回答問題，更多的是提出問題，它永遠無法被認為是作出最後定論。

阿巴斯作為工作坊領導者的形象在我腦海浮現。在義大利南部下雨的路上，透過飛馳的汽車車窗拍照；在每頓晚飯上分享紅酒；散步，手裡拿著攝影機，走上馬拉喀什的山裡；一個冰冷的曼哈頓早晨，站著，面無表情，在一條偏僻街道上，劇組正在拍攝短片。有四段記憶特別難忘，每段都準確表現了令人好奇及印象深刻的特質：他靈敏的視覺及聽覺、他的技藝、他表面上的寧靜、擁有在其他人很少會想到去看的地方發現美好的能力。二○○五年倫敦工作坊期間，在南肯辛頓一間寬敞的房間裡共度時光的某刻，當陽光射進窗戶，他提醒我注意地毯上那奇異的圖案，並說道：「多麼非比尋常的影子！」那年稍晚些時候，在馬拉喀什工作坊的一天下午，他希望放映他的電影《伍》給馬丁·史柯西斯看，後者作為客座講師短暫停留。在放映電影的房間裡，有人用黑色的紙遮住窗戶以阻隔光線。阿巴斯對效果不太滿意，於是紙被拿了下來，他親自

上陣，首先從幾英尺外研究窗戶的形狀，隨後剪裁並折好了貼窗紙。當他最終把紙放上玻璃時，貼合完美。另一個工作坊，在紐約北部，七十五歲的阿巴斯講述了四十多年前在布拉格度過的三個月。他為我背誦了市區電車廣播裡播放的內容，那是他聽了好幾個星期但此後再也沒聽過的東西，甚至到如今他都不知道那是什麼意思。在德黑蘭，我在藝術家的工作室度過了一個夜晚，望著阿巴斯盯著一台巨大的工業印刷機，正一厘米接著一厘米緩慢地將他的一幅攝影作品「發送」到世上。幾小時後，仍然只完成了一半。修士般的阿巴斯坐著，專注地看，沉默不語，看著畫面不斷滾向地面。關注過程對他而言，是一種冥想的方式。

《櫻桃的滋味：阿巴斯談電影》從何處來？來自對他的電影、攝影和詩歌（終有一天將完全能夠納入當代波斯詩歌經典）的迷戀；來自對阿巴斯「重新培養觀者的凝視」的想法的興趣；來自多年來對他的工作坊的熱愛以及相應的興奮感及奇妙的困惑；來自一種或許有點自負的信心，相信自己有責任記錄下這些有挑戰性的、轉瞬即逝的討論；來自閱讀一些對阿巴斯最有激情及洞察力的倡導者的著作時感受到的熱情；來自對阿巴斯拍攝自己的《十重拾》（阿巴

沙漠裡的人

015

斯自述拍攝《十段生命的律動》一片的過程及想法的紀錄片）的不滿，在全片

的九十分鐘裡，他通過談論電影方法行使了說教的衝動。在與他共度了那麼多

時間後，我覺得有更有效的方法來表現那些想法，這些想法的核心是他想對一

般學電影的學生有幫助，而這也是本書的希望。

　最後還有三個想法：第一，任何鍾愛阿巴斯電影，以及想進一步思考他的拍

攝方法的讀者，或許會對接下來的內容感興趣。但要欣賞這本書，並不需要對

阿巴斯的作品特別熟悉。其實，說得更遠些，人們或許可以不太關注甚至不關

注電影世界，也能找到一些重要的東西；第二，不停歇的、精力充沛的阿巴斯

繼續在拍電影、漫步、幫助世界各地舉辦工作坊，這意味著儘管這本書以一種

完成的形式呈現給讀者，但它是個仍在進行中的項目；第三，沉浸在阿巴斯的

世界裡不僅需要研究他的電影，而且需要研究他抒情詩般的攝影和意象派的詩

歌，這一過程揭示了三者之間令人信服的呼應，並揭示了他聞名於世的電影的

源頭：古代及現代波斯詩歌。因此在出版《櫻桃的滋味：阿巴斯談電影》的同

時，我們還出版了一系列可視為附錄的出版物：《阿巴斯原創詩文集》的譯本

以及他編選的一系列波斯詩人——包括尼瑪[7]、哈菲茲、薩迪[8]和魯米[9]的詩[10]。

◉ 7 尼瑪·尤什吉 (Nima Yooshij, 1895-1960)，伊朗詩人。伊朗現代詩歌革新派的代表、自由體詩歌的倡導者。

◉ 8 薩迪·設拉子 (Saadi Shirazi, 1210-1291 or 1292)，中世紀波斯主要代表詩人之一。

◉ 9 梅夫拉那·賈拉爾—阿德—丁·穆罕默德·魯米 (Jalalad-Din Muhammad Rumi, 1207-1273)，波斯十三世紀神祕主義詩人。

◉ 10 指英文版出版品，包括下文所指的三部曲。

這本書是未經計畫的三部曲的一部分，這個三部曲將探討三位導演的工作方法及教育哲學（韋納·荷索[11]和亞歷山大·麥肯里克[12]是另兩位），他們因尋求荷索所說的「足夠的意象」而以某種方式聯繫在一起。阿巴斯總是尋找著不熟悉的東西，始終沒有對我的計畫太興奮，儘管他還是仔細看了這本書的波斯文版，此時我相信他漸漸看見了它的價值和實用性，並毫無疑問地正式批准了它，以及我們的詩歌計畫。

這個計畫得到了英國社會科學院的支持和協助。攝影為神祕莫測的普萊斯利·帕克斯（Presley Parks）。感謝史黛西·尼赫特（Stacey Knecht）為文字潤色。如果說我在工作坊的經歷是本書最基本的部分的話，那麼去伊朗旅行以及與阿巴斯在他家共度時光，則是為這上百頁手稿增添了必需的資料。特別感謝德黑蘭的可靠參謀奈津·法澤里（Negin Fazeli）如此引人入勝地為我們介紹波斯社會文化。在把本書翻譯成波斯文時（與英文版同時出版），博學的蘇赫拉布·馬達維（Sohrab Mahdavi）為本書主題提供了重要評論。他的貢獻及對於蘇菲派詞彙的知識鞏固了整個阿巴斯計畫。淵博的伊曼·塔瓦索利（Iman Tavassoly）為我打開了波斯詩歌的光輝世界，對此我深表感謝。與伊曼合譯此

⊙ 11 韋納·荷索（Werner Herzog, 1942-），德國新電影運動領軍人物，與施隆多夫、法斯賓達和溫德斯並稱為「德國新電影四傑」。代表作有《陸上行舟》、《天譴》、《賈斯伯荷西之謎》等。

⊙ 12 亞歷山大·麥肯里克（Alexander Mac-kendrick, 1912-1993），英國導演，他拍攝的黑色喜劇片被奉為經典。代表作有《賊博士》、《白衣男子》、《成功的滋味》等。

書使本書改進良多。還要感謝阿巴斯，熱情的引路者，他展示了一種條理清晰、令人信服的電影教學模式，他是旅程中那個總是提著明燈的人。這些有力的說服是來自智慧的成就，絕不需要奮力才能使其延續。

保羅・克朗寧（Paul Cronin）

# 櫻桃的滋味　阿巴斯談電影

沒有先知希德爾這位靈魂嚮導的陪伴
就不要走上這條道路。
謹防在黑暗中迷失自己。

——哈菲茲（Hafez, 1320-1389，波斯詩人）

我已出航。我去過了那裡然後回來。
我在這裡，我被需要的地方。

——哈羅德‧品特，《無人之境》（Harold
Pinter, *No Man's Land*）

、

第一天

我沒有什麼可以教你們的。事實上，我從不把像這樣的聚會上所做的事稱作教學，因為我不喜歡這個詞。有些人在和年輕電影人交談時會堅持說，存在著應該遵守的特定「規則」。但電影並不囿於任何特定的方法或觀念。拍電影無法像其他很多事那樣被教授，這意味著我這星期要說的東西不應該被視為準則。

儘管我已有了一定年紀——比你們所有人都年長——我也永遠不會提出忠告並告訴人們應該如何工作。我的任務只是提建議並談談我自己的做事方式，那只是眾多方法中的一種，而這種方法到今天仍在繼續演化。

我從前曾做過不少此類工作坊，並從每個人身上學到了東西。這樣的日子讓我看事情更明晰，因為我可以退一步並像初學者那樣思考。每當我拍攝長片，我總是處於製片人的陰影及掌控下，因此不太容易在職業電影製作的昂貴體系中嘗試新東西。那種體系伴隨著一定的責任感，反而會讓人失去實驗的機會，儘管實驗的欲望仍固執地存在著。但在這裡，和你們在一起，我就有機會與年輕時代對電影的天真感受再度相遇。我發現在聆聽參與者——我不願意叫你們學生——並觀看你們的作品時，我想到自己的電影。而且，當然，我自己也不對指導免疫。幾年前，在都靈與一些電影人共度一段時光後，我回到德黑蘭的

家裡更改了我正在製作的電影結尾。

我在這兒的工作與你們每個人各自帶給這個小組的東西一樣重要。我們來這裡並不是為了評判彼此或將自身的趣味強加於人。我們的目標是幫助釋放出你們的幹勁，使你們能創作出我們可以一同觀看的電影。我希望這是一次交談、一次對話。我們現在全部連成一環，最好能對彼此的作品充滿想法，希望彼此間富有同理心。而這無關乎發揮我們的競爭精神。

在前幾次工作坊最初的幾天裡，我發現自己渴望走進一間房間，它是空的，而每個人都在外面忙著拍電影。像這樣的活動最令人洩氣的事是無法說服參與者開始工作。聽見人們告訴我說我讓他們做的事很難，會讓我沮喪。這就像徹底失敗。負擔越重，慣性越大。害怕失敗會讓人無法動彈，因此經驗最少的參與者常常是那些顧慮最少、最具有前進動力的人。他們似乎很容易就能走出去幹活。這星期我們也許應該效仿他們，讓有經驗的人追隨那些新手。之前最後一個工作坊時，有一千多人申請三十個名額，而有些人儘管沒有入圍也跑來了，在門口站著聽，於是主事者決定讓他們進來。那些非正式的參與者最先提問，他們最先出去拍電影並回來放給大家看。一位女士拍了一部我們都很喜歡的短

片。有人問及她的背景，「我在馬路對面的三明治店工作。」她說。當這位年輕的三明治店店員衝出門拍電影時，經驗豐富的電影人還坐在椅子上呢。

我們這段時間的焦點不應該放在拍攝那些把你學到的每個技巧都放進去的電影上。我並不尋求完全成形的想法，更不是大師之作，不是需要細緻計畫、可以加進你們履歷的那種東西。並不存在於完美的電影，只有比前作失誤少一些的電影。產生一個點子並開始製作是最重要的，找到一個夥伴或一夥人一起工作，如果那能夠幫助你更快並完全地喚醒意識。別那麼驕傲，以為自己不需要幫助，接受來自任何人的想法。如果每個人將各自的才能和資源集中起來會更有效率，狩獵團隊會比孤獨的武士更有效率。而且要快，時光飛逝遠比你想像得更快。控制好速度並從錯誤中學習，如果你對最後做出的東西不滿意，完全不必擔憂，只要把它放在一邊重新開始。我們需要像一張張紙那樣的電影，如果你不滿意，可以揉皺並扔掉。小項目使我們做大案子時更機敏。短片可能只是權宜之計，但至少它存在。

聆聽你身邊每個人所說的話，不僅僅是我的。我們可以一起解決你拍電影時遇到的問題，沒有什麼是完全無法補救的。不過，大多數情況下，我猜想你們

能夠回答自己的問題。我並不是想逃避責任，但多虧我們現在有了數位攝影機，你們完全有機會用自己的時間來探索並發現你們的創造性。我們一起度過的這些日子與其說是我來教你們，不如說是我鼓勵你們在自身之內尋找需要的東西。

我從未受過任何正式的電影訓練，這既有好處也有壞處。當我作為電影人起步時，我並沒有意識到這個行業如何運作，這意味著我不害怕。我只是不知道有什麼可怕的。對那些已經從電影學校畢業的人來說，別因已經接受了正式的電影教育而驕傲，學校從來不是獲取知識的唯一場所。指導可能有用，但你不需要任何人來告訴你去讀一本書或拍一部電影。你要麼想學習，要麼不。太多人花費了四年來學習可能用四個星期就能消化和理解的東西。

我總是認為最好的電影學校是你自己建造的那一座，由你自己的需求和動機所驅動。通過觀看、通過訓練你的眼睛，隨後通過去做、通過走出去拍電影來自我教育。拍一部無趣的電影並不難，但有價值的案子複雜多了，且通常與電影學校所給予的資源關係不大。它們是你無法擺脫的衝動的結果，無論你多麼努力想要擺脫。它們是一種堅定的想像力的產物。

我喜歡聽故事，所以希望在接下來的日子裡我會說得越來越少。沒有什麼技能比能夠講一個故事給期盼的人群聽，更使人精神煥發了。你昨晚參與的狂歡痛飲頑皮事、今天早上安靜的早餐、你和妻子的爭論、工作中的小事……你或

阿巴斯在倫敦。

許認為這些事對於作為說故事的人、作為電影人的你沒有價值，但我們可以一起在這些第一眼看來乏味的東西裡找到有價值的東西。好電影來自最簡單、最細微的瞬間。用新鮮的眼光來看每日的庸碌生活，看看它們其實多麼讓人著迷。

作為電影人，我們的工作是觀察、回憶，然後在銀幕上呈現。你觀察得越好、越專注地見證世界，你的作品就會越好。如果你有迫不及待要說的故事，利用這個機會說給別人聽。

接下去幾天你們要拍的電影的基礎很可能已經在你們腦子裡了：人物、風景和它們所包含的情節。我的工作——也是這裡每個人的工作——是把這些東西引出來。有時候對話的碎片或腦中的畫面可以編成一整場戲。我每部電影的起點都是一個瞬間，要不是別人講給我聽的，就是親身經歷的，一直在我身邊直到我為之找到某種創造性的用途。我的腦子裡裝滿了故事，我還沒有時間打開。

最終，一個瞬間會以明顯的或有時陌生的方式引起共鳴，獲得新的重要性，同時也許會成為一部電影的源泉。

當我為曾工作多年的德黑蘭學校進行學員遴選時，我不問他們對於電影知道些什麼或他們是否拍過電影。我要他們說一個故事給我聽。他們所想出來的故

事以及說故事的技巧——懂得何時停頓以獲得戲劇效果、如何介紹新的角色、省略些什麼、何時將故事帶往結局——是了解這個人能否成為合格電影人的最好方式。理解說故事人與聽者之間的關係至關重要。魯米有首詩說，如果某個人有口才、熱情和能量，故事的聆聽者就能將之引出來。驅使我拍攝《愛情對白》（Certified Copy, 2010）的是茱麗葉‧畢諾許回應我說給她聽的故事時的強度和熱情、她眼中的反應、頭部不由自主地運動。我以前從未有過將那個故事拍成電影的想法，而我確信如果我把它說給別人聽的話，我永遠也不會拍出《愛情對白》。所以，現在把你們的想法說給我們聽，看看我們如何回應。我們的反應會讓你知道它們多麼有說服力。

我們討論的東西和我所說的東西無關對錯。這就好像去見心理醫生，我們只是交談，彼此表達想法。我來這裡不是要把觀點灌輸給你們，我只用電影表達我的觀點。我能做的最有用的事是說清楚我的感覺並描述我的行事方式，這些或許對你們並不適用。我只要求你們自己總結、自己評判，以及——因為永遠不只有一種成事方法——實驗。我們相聚於此，這意味著你在這個星期經歷的快樂和不幸將與每個人分享。我們是同伴，來自世界各地，通過一種語言團結

在一起。電影以特別的方式使我們緊密相連並將在未來的日子裡使我們擁有共同的經歷。投入吧，表達你自己，別做旁觀者，第一個發言。你和你的想法是珍貴的，我只是那根將一切連接起來的鏈條。

‡

在這類工作坊開始時我經常被問及期待學員們拍出什麼類型的電影。我能給出的最有用的答案是對於我所傾向的那種電影的描述，也就是我願意去看的也是我願意去拍的。每個讓我感動和感興趣的故事都有一種真實的元素。對我而言，存在那種以真實可信的方式描繪事物的電影，然後才是所有其他電影。如同我在現實生活中不喜歡謊言，我也不喜歡藝術裡的謊言。一部電影是以七十厘米攝影機、還是小型攝影機拍攝的並不重要，一個故事是瘋狂幻想的產物、還是從頭到尾細緻地表現真實事件並不要緊，重要的是觀眾能夠相信它。

電影只不過是虛構的藝術，它從來不按照實際的樣子描繪真實。紀錄片，按照我對這個詞的理解，它的拍攝者絲毫沒有侵入一寸他所見證的東西，他只是記錄。真正的紀錄片並不存在，因為現實不足以成為建構一整部電影的基礎。

拍電影總是包含著某種再創造的元素。每個故事都含有某種程度的編造，因為它會帶上拍攝者的印記。它反映了一種視角。使用廣角鏡頭拍一個二十秒的俯衝鏡頭，而不是用窄角鏡頭拍五秒靜態，反映了導演的偏見。彩色還是單色？有聲還是默片？這些決定都要求導演在表現的過程中加以干涉。

一部電影能夠從尋常現實中創造出極不真實的情境卻仍與真實相關，這是藝術的精髓。一部動畫片可能永遠不是真的，但它仍然可能是真實的。看兩分鐘古怪的科幻電影，如果在令人信服的情境下充滿可信的人物，我們就會忘記那全是幻想。我們相信戲劇演員這一分鐘躺在舞台上死了，而下一分鐘就會站在我們面前鞠躬，接受掌聲；或一個角色解釋說他即將遠行，隨後從舞台這端漫步到另一端；或他被迫突然暫停動作，用手把劍掰直，因為那把軟金屬做的劍

已經在之前的表演中彎曲了。我們理解一位演員可能在一個舞台上、一部電影裡「死去」，然後作為另一個人重新出現在某處。

電影未必要表現表面的真實。其實，真實是可以被強調的。如果我們控制一個場景並以創造性的方式將之向觀眾表現的話，就可以通過介入和干涉而變得更明顯而精煉。允許並鼓勵創造性是觀眾與導演間的約定的一部分。

丰

我的電影《伍》（Five, 2003）的最後一組鏡頭是在夜裡拍的，在離德黑蘭二百五十英里的一個環礁湖裡。每個月只有兩個夜晚、而每晚只有兩小時，月亮會如我所願，所以儘管看起來像十五分鐘一鏡到底，但《伍》其實由上百個鏡頭組成並拍了一年。有時我開車去了，但天太陰或下雨，我只好等上一個月才有下一次機會。有時月亮會消失躲進雲層背後，那是在五月，隨後在十二月再次出現。大部分觀眾都不會注意到這些剪接和編輯。音軌也精細地拼合起來，青蛙的和聲夜曲祈求著月亮的回歸，甚至包括了一段獨唱，其餘同類的和聲緊

隨其後。

我拍了一部十七分鐘的電影，叫《海鷗蛋》（Seagull Eggs, 2007），看起來像一鏡到底的實時紀錄片。畫面上三枚蛋搖搖欲墜地立在岩礁上，海浪在周圍轟鳴。我們注視著海水狂暴的運動，不斷淹沒那些蛋，然後退去。這些蛋會在這遭遇中倖免於難，還是會掉進海裡從此不見？幾分鐘後，其中一枚消失了。大海滿足了嗎？它會不會再吞噬另一枚？我們專心等待著。最終第二枚蛋消失了，隨後是第三枚。音軌上音樂響起。劇終。

人們告訴我，在那個特定時刻碰巧在這個地方豎起攝影機和腳架並開始拍攝，暗暗期待有好玩的事發生是多麼奇妙。事實是我控制了一切，從那些蛋開始，它們是從當地超市買來的鵝蛋，因為它們比海鷗蛋更容易找到。每次一枚蛋掉落，我們都會聽見鳥痛苦的尖叫聲，營造出一種焦慮感。所有這些聲音都是另外錄製並配音的。我總共有大約八小時的素材，拍了超過兩天。第一天，大海相對平靜。第二天波濤洶湧，不斷拍打著海岸。在現實中，僅僅過了兩分鐘，三枚蛋就全被沖走了。一次又一次，我的助理不斷更換著蛋，每次它們都幾秒鐘就消失了。我花了四個月剪接《海鷗蛋》，全片由二十多個電影段落組成。

這個想法來自一個與此類似的工作坊。

《生生長流》（Life and Nothing More, 1992）講述的是一位電影導演回到伊朗一個地區，幾年前他曾在那裡拍電影，而最近那兒遭遇了地震。這部電影設定在地震發生三天後開始，但其實是在幾個月後才拍攝，那時候大部分瓦礫已被清除並搭起了帳篷城。當我要求經歷了災難的人們把他們搶回的少數財產放得雜亂些，以使情景看起來更像幾個月前的樣子時，很多人拒絕了。在廢墟和破壞中，他們開始清洗地毯，並將它們掛在樹上晾乾，而有些人為了拍電影還借了新衣服來穿。他們的生存本能是強大的，一如他們在如此惡劣的環境中維持自尊的渴望。他們想上演一場與我希望捕捉的現實並不相符的秀。就像我的很多電影一樣，《生生長流》既是紀錄片又是虛構作品。

《生生長流》中地震過後的場景。

《特寫鏡頭》（Close-Up, 1990）中存在類似的幻想與現實間的往返。拍攝審判那場戲時，我計畫在真實的法庭上使用三台攝影機。一台用於拍攝被告侯賽因·薩布奇安（Hosein Sabzian）的特寫，第二台用於法庭的廣角鏡頭，第三台用以強調薩布奇安與法官的關係。幾乎立刻，一台攝影機壞了，而另一台噪音非常大，我不得不把它關掉。最終我們只好把唯一一台能工作的攝影機搬到另一個地方，這意味著錯過了薩布奇安的連續鏡頭。因此，在僅僅一小時的審判結束及法官因為很忙而離開之後，我們又關起門來拍薩布奇安，拍了九個小時。我和他交談並建議他在攝影機前說些什麼。到最後，我們在法官不在場的情況下重新創造了大部分審判場景。在《特寫鏡頭》中，我不時切入幾個法官的鏡頭，以使他看起來一直在場，這構成了我的電影裡最大的謊言之一。

這些電影誠然充滿了詭計——如同我的很多其他電影，它們似乎是現實的反映，但其實常常是完全不同的東西——但它們是完全可信的。一切都是謊言，沒有什麼是真的，然而都暗示著真實。我是否同意或贊成一個故事裡的東西，相較於我是否相信它而言是次要的。如果我不相信一部電影，我就會和它失去聯繫。我第一次看好萊塢電影就在結尾前睡著了，就算是孩子也能感到故事裡

的虛構角色與現實生活、與自己沒有關係。我的作品則以那樣一種方式說謊，以使人們相信。我向觀眾提供謊言，但我很有說服力地這樣做。每個電影人都有自己對於現實的詮釋，這讓每個電影人都成了騙子。但這些謊言是用來表達一種深刻的人性真實。

丰

現實主義並不特別重要，它的價值來自於我們如何詮釋及表現它。真實不是說謊的對立面，而是對未知的發現。真實和披露真相總是比現實主義更重要。

丰

對生活的精確模仿，就算這事是可能的，也不可能是藝術。某種程度的控制是必需的，不然影片製作者便無異於房間一角的監視攝影機，或固定在橫衝直撞的牛角上盲拍的攝影鏡頭。必須進行選擇，藉由這樣做，本質的真實會顯現。

觀眾是否需要理解我電影裡的某些東西看起來是一樣東西但其實是另一樣？製作的細節重要嗎？我覺得不。這與他人無關，只是為了我自己準確了解做事的方法。觀眾需要做的只是觀看並在影像中發現某種真實，相信我正呈現給他們的東西。也許我應該避免透露過多細節，因為——就算在這樣高科技的時代，我們仍然不能完全相信我們看見的東西——人們傾向於相信所見的東西。不止一次有人懇求我停止分享拍電影的細節，大部分人似乎並不想知道，就如同他們不願看見喜愛的演員卸妝後的樣子，他們不想看見幕後發生的事情。但告訴你我花了兩天拍那些立在岩礁上的蛋，或法官在一小時後離開法庭因為他有別的事要做，歸根結底沒什麼要緊。這些電影仍然令人愉悅，仍然有意義。你們在這裡，在這間房間裡，很可能會比普通觀眾更快注意到我作品裡的謊言。如果一個電影人告訴我在他的作品裡有個謊言而我想不出究竟是什麼時，我會恭喜他。

在一個風景畫展上，巴爾札克和畫家站在畫布前。在這幅畫的背景裡，遠離主要情節處，田地中央有一棟小房子，煙從煙囪裡升起。那兒有人。巴爾札克轉向畫家。「那棟房子裡住了幾個人？」他問。

「我不知道。也許六、七個。」

「你是指一家人？」

「也許。是的，一家人。」

「有幾個孩子？」

畫家想了想。「三個。」他說。

「他們幾歲？」

「唔……也許八歲、十歲和十二歲。」

對話以這樣的基調繼續，直到那位畫家有點惱火似地說道：「巴爾札克先生，這只是畫的背景裡的一棟小房子，有幾個人住在那兒無關緊要，我並不知道所有這些細節。」

「我知道你不在意像這樣的事，」巴爾札克說，「我很清楚你不知道有多少孩子住在那裡、屋前的花園裡有幾隻公雞、母親準備了什麼晚餐以及父親是否付得起女兒的嫁妝。我知道這點是因為我看見煙囪裡有煙，但我並不相信。對我來說它看起來不像真的。假如你知道這些事，這會是一幅更好的畫。」

作為導演，你需要知道這類細節，知道鏡頭之外正在發生什麼事，就算誰都不會看見。對這些事實心知肚明——去年冬天有多寒冷？這間屋子後面種了什麼農作物？這家人最近發生了什麼悲劇？——會使你的想法更令人信服，令你調教出的演員表演更具體、可信。在這樣的日子裡，在我寫下任何東西前，我會在腦海裡產生某些事物的大致畫面，就好像我在拍攝前就在看那部電影了。

我能將住在那風景裡的人物視覺化。有幾部電影在開拍前很久，我就選好了演員。有時候我和這些人住在一起，盡我所能地認識他們，帶著這樣的了解來修改劇本。花時間和演員在一起，拍攝前有時要花好幾個月，這意味著關於他和他將要扮演的角色，我能夠寫出一部小說。這是非常有用的過程，儘管我永遠不會和扮演那個角色的演員分享這些訊息。當他站到攝影機前時，這些東西不太可能對他有什麼幫助。

以這樣的方式，從內部來建構出一個故事，並在這部電影裡納入一定的密切細節，會使觀眾的體驗更豐富、深刻，他們會意識到這樣的差別。這星期你們有時間來拍只有四、五分鐘長的電影，擺脫那些複雜的想法、精細的哲學和心理學或錯綜複雜的歷史背景。當我們談到拍電影，就像任何事一樣，必須有特定紀律以形成必要的簡潔。當你開始拍電影、說故事時要保持直接、獨立。在一部四分鐘的電影裡，你沒有時間詳盡探索任何人的過去，最重要的是觀眾看見和聽見了什麼。不管劇中角色想要的是什麼、不管他們做什麼，都需要透過身體表現出姿勢動作。讓我們開始以影像、以電影的方式思考吧。當你在小組裡說故事時，不要哲理化、不要解釋，只描述我們看見和聽見的東西。一個導演不會在觀眾看他的作品前向他們分發書面宣言。

丰

我想協助你們在平淡中找到美，協助你們重新觀看並超越你們看待事物的傳統方式，這個星期我們將一起來淨化我們的眼睛。我們將一起重新教育自己。

有一種電影——如今很普遍——不要求觀眾發揮想像力。畢竟，操控一個人的感情並不難。壞電影把你釘在椅子上，它們綁架你。一切都在銀幕上，但一切又囿於詮釋，導演強行規定了你應該如何感覺。隨後，就在燈亮起後的幾分鐘裡，你已經忘記了一切並感到受騙。

我偏愛另一種類型的電影。當觀眾們——如此脆弱地坐在漆黑的放映廳裡——未被剝奪理性，不必屈服於情感勒索時，他們用更有意識的眼睛觀看事物。一部好電影讓你無法動彈。它挑釁、喚醒內在的東西，在電影結束後很久仍在拷問你。一部好電影需要由你來完成，在你腦海中，有時在很久之後才真正完成。它在你觀看時可能會讓你睡著，但幾星期後你會醒來，滿懷熱情、肆意想像，並對自己說「我要再看一遍」。我不會介意有人在看我的電影時睡過去，只要他們後來想像過它。

「我簡直放不下！」你會聽見人們這樣講述讀一本書時的體驗。為什麼那是件好事？偉大的藝術鼓舞人，因此需要某種介入。它太過激動人心，以至於無

法一次體驗完。有些電影迫使我把它關掉、再去廚房倒杯飲料，或只是站在窗前凝視。有太多需要思考的東西，所以我只好走開休息一下。以前看電影時，我常常會在某場特別讓人印象深刻或感人的戲後離開，甚至會在某個驚人的影像閃過我的眼前後停下來。那時，我的腦海中已經有了結尾，並懷疑我對於這個故事的結論是否會比真正的那個更有趣。在某些情形下，電影到那個點已足夠了，我只是不需要再看見更多東西。我需要距離，哪怕只是幾分鐘。有時候剪接一部電影時，我希望切到一個完全空曠、無聲的場景，持續五分鐘。這種效果類似於小說裡的空白頁，給讀者一些時間停頓並思考。但我從未鼓起勇氣。

<center>卅</center>

幾十年前我參加法國的一個電影節，我的電影《經驗》（*The Experience*, 1973）在那兒放映。對我來說那是個重要的時刻，因為我終於有機會在自己的國家之外展示我的作品。放映到一半時，門被衝開，一群舉著標語牌的人湧了進來，我們被一場政治示威入侵了。放映機關掉，燈亮了。我迅速走了出去，

灰心喪氣，因為我非常享受與這些觀眾一起看我的電影。隨後我注意到城市另一頭的放映廳也在放這部影片，於是我趕去了那裡。我在黑暗中找到前排一個空位坐了下來。「每個人都絕對安靜。他們絕對是被這部電影迷住了。」我想。燈亮起時，我回過頭，四個觀眾全都睡得很熟。

丰

幾年前，在歐洲某地我的一次電影放映會上，當地伊朗大使館的一位員工對我說：「你是一個很好的導演，阿巴斯先生，但你還有很長的路要走，才能拍出像《賓漢》13那樣的好電影。」

《經驗》是阿巴斯導演生涯第一部規模較長（約 50 分鐘）的影片。

櫻桃的滋味：阿巴斯談電影

如果上帝給我們過人一樣東西，那就是想像力。做夢顯然有某種用途，不然我們為什麼會有這種能力？世界的醜陋就在我們面前，不管我們是否願意去看；但當我們過濾事物並克服我們的拘束感，當我們做夢和幻想時，我們會漸漸懂得我們真正的感覺、信仰和欲望。通過這樣做，我們暫時逃離了現實生活。

有些人比其他人更需要想像力。當事情困難時，我們自動開始夢想。我們越拒絕現實，我們就越在想像力中尋求慰藉，我們能掌控的只有這個，沒有一個審查系統可以控制它。帶著夢，我們穿行於生活的枯燥中，甚至穿越監獄之牆，都不用挪動一寸。做夢讓我們有機會使生活變得可以忍受一些。它給予我們更強的適應能力，接受某些磨難。如果有一種可以量度我們的夢的機器，我們或許會發現地鐵工人的想像力永遠高漲，因為他們整天都在地下世界的黑暗裡。

鳥被囚禁在籠子裡時叫得最響。

夢使人恢復活力。房間裡需要空氣時，你打開窗。或想像房子裡有一個暖氣系統，會在溫度跌得太低時自行啟動。有人曾經問我如果必須在眼睛或想像力

⊙ 13 《賓漢》（Ben-Hur），是一九五九年改編自盧·華萊士（Lew Wallace）同名改編小說，由威廉·惠勒（William Wyler）執導的民族苦難歷史史詩電影。

之間失去一種，我會怎麼選？「我要留著眼睛。」我說。但隨後我就意識到相比無法做夢，失明是可以忍受的，同時意識到做夢是人類最神奇的能力之一。

我們很高興有看、聽、聞、觸的能力，但如果無法做夢，生活會變成什麼樣？事物的價值總要等它消失後才會被注意到。這星期，如果有人覺得這個房間裡說的東西無聊，就充耳不聞，開始做夢好了。超越你慣常的思考方式前進。

他們說藝術家畫他看見的東西，那麼電影應該拍你所知道的。對導演而言我想不出更糟糕的建議了。誠然，現實生活經常是我的故事的基礎和電影的推動力，街上行走的人們每天給予我靈感。我甚至不太編造，而是保持警覺，關注我周圍的事物，然後在將其呈現於鏡頭前的時候，我激發並組織它們。我就像一個不種花的花商，只是組織它們。導演翻閱書籍雜誌尋找要說的故事，就如同人們住在湍急的水流及肥美的魚群旁，卻在吃沙丁魚罐頭。

但儘管我任由世界向我滲透、儘管我從周圍的人那裡獲得想法，最好的說故事的靈感還是源於夢和想像，遠離文字的世界。大多數人沒有意識到想像力向他們提供的可能性，最強有力的想像力能夠征服一切，使一切黯然失色。作為起點，永遠要去事物的源頭：生活本身。首先探索你周圍有什麼，但隨後要超

越它們前進。最理想的安排是永遠運動於現實和幻想世界之間、世界和想像之間。現實激發創造性，但電影將我們帶到日常生活之上，打開一扇窗，通往我們的夢，潛力便存在其中。一個詩人——我不知道是誰——說藝術是理性與情感的交織。單有理性或單有現實生活都是不夠的。

丰

集體經驗是重要的。能夠存在於一群人中，很好地表明了如果必要，一個人也可以獨立存在。能面對你個人的恐懼，你就可能有能力面對集體的恐懼。同時，每個人自然有不同的想法。在每個團體中，你會找到各式各樣特別的反應和獨特的詮釋，一切相連又分開。每個人的想像力結出獨一無二的果實，而屈服於團體的興趣會破壞個體性。我們都以獨特的方式在受影響，壓制這些獨特性是危險的。教育或許是解決社會問題的鑰匙，但它也可能扼制、泯滅個性，並碾壓想像力。知識本身並不有用，它必須被個人化。集體思考困擾著我。

當我在剪接《經驗》裡男孩晾曬短襪的段落時，我發現了連戲問題。在錄其中一幕時，我們忘了讓襪子掛上。它們出現在一個鏡頭裡，但在下一個鏡頭裡消失了。我很生氣，而當拍攝場地的店家拒絕讓我們回去重拍時就更生氣了。那部電影首映時我坐在一個朋友身旁，當那個鏡頭出現時，我開始說話，以分散他的注意力。我不想讓他注意到那些不見了的襪子。離開電影院時，我預料會聽見人們抱怨襪子的事，但我真的驚訝於似乎沒人注意到。如果你能用一個有說服力的故事把觀眾勾住，特定細節會變得無關緊要。

丰

《經驗》影片中的小男孩。

在西方，詩歌主要是菁英的領域；與之不同的是，不識字的伊朗人卻能記住長段的詩文。在這個國家，我們裝飾詩人之墓，有電視頻道什麼都不播只播放詩歌朗誦。每當我的祖母想抱怨或表達對某樣東西的愛，她會吟詩。相對簡單的伊朗人民有一套生活哲學，其表達是詩意的。當涉及拍電影時，這便是寶貴的財富，可以彌補我們技術上的缺陷。

丰

有一次有人問我伊朗藝術的基礎是不是詩歌，我說所有藝術的基礎都是詩歌。

藝術是為了披露、為了提供新的訊息。同樣，真正的詩歌把我們提升到崇高之境。它顛覆並幫助我們逃離習慣、熟悉、機械的常規，這是朝向發現和突破的第一步。它暴露了一個隱藏於人類視域之外的世界。它超越現實，深入真實的領域，使我們能夠在一千英尺高空飛翔並俯視這個世界。其他的一切都不是詩

丰

歌。沒有藝術、沒有詩歌，貧瘠就會到來。

我擁有的小說書本看起來都近乎完美，因為我讀完一遍後就把它們放在一邊，但我書架上的詩集都散頁了。我反覆讀它們。詩歌並不容易理解，因為並不是在說一個故事，擺在我們面前的是一系列抽象概念。詩歌的精髓是一定程度的不可理解。一首詩，按其本性，就是未完成及不確定的，它邀請我們去完成它、去填充空白、去把點連成線。破解密碼，神祕便揭示自身。真正的詩歌永遠比單純說故事更久遠。

丰

詩每次讀似乎都不一樣，這取決於你的精神狀況和人生階段。它與你一起，或在你內在成長變化。因此我童年時讀的詩如今會產生不同的體驗。一首昨天有教益的詩有可能明天就顯得乏味。或者，也許有了新的人生觀和新的理解後，我會興奮地找回所有那些二年錯過的東西。在任何特定情形下、在任何特定階段，我們以新的方式理解詩歌。詩就像鏡子，我們在其中重新發現自己。

年輕的時候——大概十五六歲時——我崇拜邁赫迪·哈米迪·設拉子[14]的作品，他激烈的情詩，充滿悲傷和失落。我買不起他的書，因此我的朋友從他哥哥房間裡拿了一本借給我三天三夜。要緊的是要在他哥哥發現前放回書架。我利用那段時間手抄了整本書，便那樣開始記住文本。很久以後，我失望地發現我腦子裡滿是這些詩句的韻律。就像有些人會漸漸不喜歡身上褪色的紋身，我恨腦子裡滿是這些鮮活的詩，而它們對於我已經不再有同樣的意義。後來我和朋友去倫敦旅行，他說希望我去見一個人。「你一定沒有聽說過他，」朋友解釋道，「但這位詩人的作品深深觸動了我。」結果那就是設拉子。我記得我思忖著與這樣一個人面對面是不是個好主意，他的作品讓我如此焦慮。朋友堅持要我去，於是我們拜訪了他，結果發現他病得很重。「他能背誦你的好多詩。要不要他為你朗誦一些？」設拉子點了點頭。當我開始朗讀他的詩句時，最不可思議的事發生了。詩人流淚了，而我的朋友同樣感動落淚。甚至我也在朗讀那些詩句時體驗到強烈的情感，在拋棄了它們那麼多年之後。

在那一瞬間我意識到記憶的功績遠非無用，那並不是浪費時間。我站在那兒，字句從我口中湧出，把詩歌還給它的作者。同時，我自己重新與它建立了聯繫。

◉ 14 邁赫迪·哈米迪·設拉子 (Mehdi Hamidi Shirazi, 1914-1986)，伊朗當代詩人。

我對於生活的感情變了，同樣地，對於設拉子的感情也變了。怎麼可能不是這樣呢？

丰

誰會因為不理解一首詩而批評它呢？甚至「理解」一首詩是什麼意思？我們能理解一首樂曲嗎？我們能理解一幅抽象畫嗎？我們對於事物都有自己的理解、自己的門檻，在那裡理解模糊了，這時困惑來臨。對於詩歌來說，無法期待即刻的、完全的理解。這種東西需要努力才能獲得。以電影來說，太多電影只是在灌輸。觀眾被引領著不斷期待清晰統一的訊息。他們消費而不思考，因而習慣於反對有開放式結尾的電影，反對我的這種電影。太多好奇的人似乎買了一張電影票後便失去了那種好奇心。出於習慣，他們不加質疑地接受提供給他們的東西——過量的訊息、命令或解釋——而沒有興趣自己發現事物。他們希望能夠直截了當地看一部電影並立刻完全理解它。如果有一個瞬間是模糊的，整部電影都會變得令人困惑。我喜歡半完成的電影模糊的樣子。我喜歡模稜兩

櫻桃的滋味：阿巴斯談電影

可。我是一個要求觀眾比平時看電影做更多努力的導演，希望觀眾在暫時的困惑中思考，通過那樣做來表達他們自己，這也是為什麼我一路走來失去了一些觀眾。對我來說，電影是為了引誘人們去看、去提問，並努力把電影視為一種不僅僅是娛樂的事物。

丰

如果一個故事缺少最後一頁，我們會被迫猜測主角身上發生了什麼事，他做出了怎樣的決定。這就好像作者讓讀者們自己完成這個故事。在我的電影《報告》（The Report, 1977）結尾，一對婚姻遇到問題的夫妻在醫院房間裡。妻子曾試圖自殺，現正睡在病床上。丈夫坐在她旁邊的椅子上，在那兒坐了一整夜。第二天早上他看見妻子的眼睛睜開，她活著。丈夫拿起外套離開。電影的最後一個鏡頭是醫院的大門，這時男人走了出去，坐進他的車裡，開走了。像那樣的結尾讓我能夠避免回答問題，而且相反地，我提出問題，觀眾被迫自己思考這兩個人身上究竟發生了什麼。有開放式結尾的電影比有確鑿、穩固、封閉式

解決方案的電影更可信。什麼電影會始於人物的生命之始、止於他的生命之終？

每個人都有一個我們從未看見的過去和未來。這個工作坊會結束，我們所有人會回家，但我們在這裡談論的想法會繼續拷問我們。這個星期我們在這兒的經歷沒有絕對的結束。一個故事在我們遇見它之前開始，並在我們離開它之後很久才結束。

主

當我談論詩意電影時，我是在思考那種擁有詩歌特質的電影，它包含了詩性語言的廣闊潛力。它有稜鏡的功能，它擁有複雜性，它有一種持久的特性。它像未完成的拼圖，邀請我們來解碼訊息並以任何一種我們希望的方式把這些碎片拼起來。

觀眾習慣於那種提供清晰、確定的結尾的電影，但一部具有詩歌精髓的電影有一定的模稜兩可性，可以有很多不同的觀看方式。它允許幻想進入，在觀眾的想像中發展，引發各種詮釋。詩歌要求我們把主觀感覺和想法與紙面上的感

覺和想法結合起來以發現它的意義，這意味著我們的理解是非常個人化的。要不是有潛意識，大部分我們認為是藝術的東西都不會成功。一首詩字裡行間發生的事情只在一個地方存在：我們的腦海裡。電影為什麼不可以同樣如此？電影為何不能像詩、抽象畫或樂曲一樣被體驗？電影永遠不會被視為主要藝術形式，除非我們把不理解的可能性看作一種優點。

※

理解來自一種文化的詩歌，意味著理解所有的詩歌。詩歌存在一種普遍性。

伊朗以外不理解波斯詩歌的人也能欣賞我的作品，因為詩歌是一種思想狀態。

※

詩歌可以是一種模稜兩可的表達方式，在其中可以隱藏或探討某些你本來或許無法公開談論的想法。為什麼電影不可以也是這樣呢？

你能使多少東西可見而不實際展示它們？我希望創造一種藉由不展示來展示的電影。有些電影過於直白以至於沒有空間讓觀眾的想像力介入。我的目標是讓正在觀看的任何人在他自己的腦海裡創造盡可能多的東西。當我們看著電影裡的人物並探索他們自身的處境時，我們會想起自己生活中那些甜與苦、一致與衝突、荒唐與智慧。電影讓人感興趣，既因為在觀眾眼前的銀幕上真實上演的東西，也因為它通過觀眾的思考使感覺和思緒流淌。我希望每個人看我的電影時帶著他們自己的詮釋協同工作。我希望將隱藏的訊息藏匿其中，甚至很可能你根本不知道它在那兒。當一個人真的熱切地觀看時，在波斯語裡我們說「他有兩隻眼睛而又多借了兩隻」。那兩隻借來的眼睛正是我想使之成真的東西，它們使我們得以超越影像本身，看見正在發生的事。

丰

在只允許一個版本的現實的那種電影裡幾乎沒有什麼尊嚴。一個希望作品被觀眾一致接受的導演，錯在忽略了觀眾的潛能。個人獨特性和不同觀點是我想要從看我電影的那些人那裡得到的。一致的觀點讓人厭倦。

一部詩意的電影首先由導演、隨後又在觀眾腦海裡完成，因此我無意解釋任何東西。如果觀眾看我的電影並以非我的意圖詮釋它，那麼我們都從中獲利，這時我會閉嘴。一旦一部電影完成了，它的創作者就應該讓開。自尊的觀眾不會理會我對自己的作品說了什麼，因為每個人都願意自己看電影。他們為正在觀看的人物和色彩、正在聆聽的嗓音和聲響注入自己的想法、信念、喜樂和厭憎，通過這樣做，他們完成了電影。大部分觀眾擁有非常豐富且充滿創造性的想像力，這意味著我不必做所有的工作。

丰

《橄欖樹下的情人》（*Through the Olive Trees*, 1994）裡有一段爭吵，發生在車裡的一個人與一些工人之間，後者的設備堵住了路。我們僅僅透過相關人物的臉來經歷這一事件，而從未看見馬路，儘管如此，感覺已向我們展示了一切。我們的腦海裡已經充滿了被堵住的路的形象。想像一幕電影場景，在其中我們來回切換兩個人互相打電話的鏡頭。把這個場景與另一場景對比，我們聽見一模一樣的對話，但只看見一個說話者。事實上，考慮一下第三種選擇：我們聽見了說出的每個字，但說話的兩個人都沒看見。我們看見一些全然無關的東西，那些東西第一眼看來完全與這兩個人的交談脫離。這樣的並置可能帶有挑釁。

為什麼不讓觀眾做點事呢？

在《櫻桃的滋味》（*Taste of Cherry*, 1997）裡我們跟隨著巴迪這名中年男人，他計畫吞下安眠藥，然後躺在德黑蘭郊外路旁的一條壕溝裡。他正尋求某人協助他自殺，一個能在次日早晨用土把他掩埋的人。電影結束時我們仍無法知道他是否成功完成了任務。人們問我巴迪是否死了，並抱怨說連他為何想自殺都

十三

⊙ 15 羅夏克測試（Rorschach Test），又稱「墨跡測試」，人格測驗的投射技術之一，由瑞士精神科醫生赫曼‧羅夏克（Hermann Rorschach）於一九二一年發明。

櫻桃的滋味：阿巴斯談電影

不清楚。依我的看法，觀眾不必確切知道他有什麼煩惱，他們只需要知道這個男人痛苦就夠了，他們可以自己決定背後的細節。在紐約的一次放映後，一個女人告訴我巴迪最有可能是為情所困，而她丈夫則堅持說他的問題是欠債還不出錢來。像這樣有分歧的反應揭露了更多那對夫妻的生活而非關於巴迪的電影。有些人告訴我《櫻桃的滋味》是樂觀有趣的，有些人說是悲觀不祥的，甚至有個人告訴我說它是情色的。這些都是我能夠理解的有效觀點。

我出版了一本攝影集，名叫《雨和風》（Rain and Wind），書裡的照片都是從移動的車裡透過濺著雨的車窗拍攝的。其中一些是我一手拿著照相機、另一手握著方向盤拍的。在這些照片中，沒有一張外部世界完全清晰可見。猜想每個人都以不同的方式看這些模糊的照片。這是一種羅夏克[15]測試。

《櫻桃的滋味》中，計畫自殺的男主角巴迪。

我們全都能找到某種獨特的東西——路的輪廓、風景、車、樹或房子。我的另一本書裡有牆的照片，還有一本書裡是古老漂亮的門，門總是關著，還有一本書裡全是窗。簡單的問題永遠是同一個：後面還有什麼？我是在邀請你們看窗簾後的東西。

《十段生命的律動》（Ten, 2002）這部電影是在一輛行駛於德黑蘭的車裡拍攝的，攝影機展示了瑪妮亞·艾卡芭莉（Mania Akbari）的臉，她看著周圍我們自始至終沒有看見的車輛。讓觀眾自己想像一切會更有趣。什麼樣的車剛從她面前開走？誰在開車？副駕駛座位上有人嗎？他們要去哪兒？這些問題我永遠回答不了，也永遠不覺得有必要回答。電影開始時，瑪妮亞的兒子坐在她身邊。有幾場戲我們短暫地遠遠瞥見他的父親，有幾秒鐘我們聽見兩人如何交談，這些便足以暗示這孩子與這男人的

《十段生命的律動》中，離婚的瑪妮亞，在德黑蘭街頭以開計程車維生。

相似之處。不需要更多東西來表現他們生活於其中的父權社會以及它如何影響了男孩和母親的關係。

車裡有兩台攝影機，但我決定在電影開頭的十六分鐘裡專注於這個男孩。藉由不展示母親的畫面——我們只聽見她的聲音——觀眾越來越好奇她是誰、她長什麼樣子。這孩子的表演驚人地有說服力，因為他極其可信。儘管如此，我們還是無法忘掉這個女人，無法消除想見她的欲望。因為她沒露臉，未被看見，在那十六分鐘裡，每個女人都可以想像自己是這個任性的孩子的母親。

辛

我從不希望任何人去看一部仿佛他們在做填字遊戲的電影，在其中所有人的答案都一樣。一部電影的識別性是由看電影的人建立出來的，這意味著有多少觀眾就有多少含義。電影不應該有固化的結構或明確的結論，應該存在觀眾可以去攀爬的洞穴和裂縫，它是永不結束的遊戲。我鼓勵你們盡可能多地讓事物懸而未決。當一樣東西被確定地講述時，就沒有了迴旋餘地。加入一些模稜兩

可的東西，觀眾就會覺得不受束縛。利用機會隱藏細節，觀眾就會被賦權。一有人看我的電影，某種新的東西就被創造了出來。一部電影的結尾越開放，就越會引來更多詮釋。一如魯米告訴我們：「每個人都因為他自己的視野成了我的朋友。」

丰

如果一個電影導演所做的只是說而觀眾只是聽，那是錯誤的。我沒有為觀眾準備答案，需要由他們自己以自身的方式回應、思考。我們導演或許能使用攝影機、掌控剪接，但那並不意味著其他人的創造性就較少，或對於決定一部電影的意義的控制力就比較小。當導演退回幕後，每位觀眾──他們的想像力充實了──創造他自己的世界。儘管我很少聽到這類事的細節，作為導演我仍然依賴那種創造性。電影應該是一種「備忘錄」，這一點超越其他一切。每個觀眾應該能夠把電影與他自身的恐懼和激情聯繫起來。不允許這類介入的電影、可以用不足二十個詞描述的電影，不是我想看的電影。一部電影越是忠於擁有

開頭、中間和結尾，我就越抗拒。雪赫拉莎德[16]的時代——觀眾的權利被中止，在開頭五個鏡頭裡就知道了誰是主角、他的動機是什麼、目標有多難、路上有什麼障礙、誰會在那裡幫助他，並確信他最終將獲勝——必須結束。

丰

你個人特質的元素，無論你有意還是無意。

如果你拍電影時是真誠的，如果你不只想著市場的要求，你的作品就會包含

丰

工作坊裡拍的最有趣的電影來自那些技術能力最差、使用最少的工具，但總是以最大程度努力的參與者。

⊙ 16 雪赫拉莎德 (Scheherazade)，阿拉伯民間故事集《一千零一夜》裡宰相的女兒，她用說故事的辦法取悅於蘇丹王，從而救了自己的性命。

僅僅由一個人——無論是藝術家還是政客——代替其他所有人決定一件事是糟糕的。藝術家的工作是把問題帶到光線下，但每個人都有責任來思考。導演和觀眾是平等的，處境相同。多年前，我從一次電影放映會中冒出，人們為我鼓掌，於是我回以掌聲。

丰

《橄欖樹下的情人》的攝影師抱怨看不清兩位主角的臉，因為他們離攝影機太遠了。他想拍一個特寫鏡頭，我告訴他沒有必要，如果願意，每個觀眾會在自己的腦海裡拍。當有趣的場景裡展現有趣的人物時，無論攝影機多遠，有洞察力的觀眾會自己解決問題。

有些攝影師就像是在警局裡拍嫌疑人照片，他們堅持兩個耳朵始終可見。避免這樣明確指揮觀眾的眼睛是一種更尊重人的方法。允許人們自己決定拉近看

什麼。甚至昨晚我在旅館房間看的最佳電視廣告，在《教父》中插播的——順便說一下，這是一部我崇拜的電影——也是用這種方法拍的。「一千個不同的人讀一本書，」安德烈・塔可夫斯基（Andrei Tarkovsky）說，「就是一千本不同的書。」藝術的力量在於它在不同人身上製造出不同的反應。儘管我並不特別喜歡羅伯特・布列松（Robert Bresson）的電影，但我覺得他的理論很有趣，尤其是他通過省略來創造的理論。「創造並非通過加法而是通過減法。」他寫道。我的取景方式是迫使觀眾坐直、引頸，尋找任何沒有展示出來的東西。

一個人可以通過他的缺席影響我們。《風帶著我來》（The Wind Will Carry Us, 1999）的故事所圍繞的那場葬禮從未被展示，但每位觀眾仍然會對葬禮是什麼樣子有自己的感受。有幾個人物僅僅被談及，從未出現，但到電影結束時，我們感覺他們仿佛一直都在。我們每個人都以自己的方式想像這些消失的人，並透過這樣做，積極參與了電影的創作。有多少觀眾，未被看見的人物就有多少張臉。導演越是創造性地從銀幕上刪減訊息，觀眾們就越感興趣。他們的思想被點燃了，他們甚至不需要導演。

在《愛情對白》中，我們只在電影開頭看見那個孩子，但他的在場貫穿始終，

就像他母親必須背負的十字架。在《櫻桃的滋味》裡，巴迪的家人是看不見的，但我感覺總是有一個特別的女人，默默地藏在電影的背景裡，因此也在觀眾的腦海裡。我們從未見到她這一事實並不妨礙我們構想兩人之間的關係。那種空缺幾乎是賦予她更多重要性的途徑。當我們透過公寓窗戶看見巴迪時，我們會思忖他的妻子和孩子在哪裡。當我們透過鄰居的窗戶注意到有人在裡面，或在餐廳裡坐在一對老夫婦對面，我們想像他們的整個人生。我們只聽見他們對話的片段，然而完整的故事和鮮活的場景在我們的腦海裡閃過。

我拍了一部叫《特寫鏡頭》的電影，關於一個叫侯賽因·薩布奇安的真實的人——一個對電影有真愛的人——他讓德黑蘭富有的阿漢卡赫一家相信，他就是伊朗著名導演穆森·馬克馬巴夫 (Mohsen Makhmalbaf)，將來會讓他們出現在他的一部電影裡。那家人邀請薩布奇安去他們家並借錢給他，後來才意識到受騙並把他交給了警察。在電影結尾處，我們看見薩布奇安離開監獄並首次與真正的馬克馬巴夫會面。薩布奇安深情地擁抱馬克馬巴夫，他們騎著機車一起離開了。

我在一輛車裡跟著，聽著他們談話，並立即意識到他們說的話沒有一句適合

《特寫鏡頭》的結尾，真假導演相逢。

這部電影。問題在於馬克馬巴夫知道他正被錄音而薩布奇安不知道。這不是一段我可以用的對話，而只是兩段相對的獨白。這位假導演太真實、而這位真導演太假。而且，電影正在收尾，若是留下兩人之間未經編輯的對話可能會使這部電影轉向一個新方向。敘事必須漸進地導向一個高潮，而不是又開展出來。這段對話也可能使馬克馬巴夫成了主角，但我希望薩布奇安自始至終都是故事的核心。如果出現其他東西，《特寫鏡頭》就可能變得不平衡，就像馬龍·白蘭度在一部電影的最後十分鐘首次出現一樣。

我整晚都沒睡，思考著怎樣使這個段落有效，之後想出的解決方法是讓收音像是失靈了。當我告訴剪接師我想把錄音弄得斷斷續續時，他難以置信地看著我。他公然拒絕參與這樣瘋狂的事，所以我自己做了。在那幕戲中，你只能斷斷續續聽見一些字，其他的一切都難以理解。如今我將之視為我的電影裡最重要的時刻之一，尤其是每當有人抱怨的時候，因為他們想知道馬克馬巴夫和薩布奇安說了些什麼。觀眾被迫做好準備來自己思考電影畫面之外的東西。他們想知道銀幕之外有什麼，這意味著他們必須自己來填充空隙。

我想著我是否真的能做出薩布奇安所做的事。誰完全樂意做他們自己呢？我們所有人有時難道不都會想像成為別人是什麼樣子？我們每個人身體裡都藏著一個薩布奇安。十六歲時，我為一個女孩抄了《比利堤斯之歌》[17]，並告訴她是我寫的。我們每個人都在尋找一個別的身分。

對我來說，《特寫鏡頭》是關於愛的力量的。當有人如此強烈地愛著某樣東西——在這個例子中，是電影——他就能勇敢得讓人驚奇。能夠對阿漢卡赫一家說出如此華麗的謊言，薩布奇安把自己變成了一個真正的藝術家。當我來到那戶人家為薩布奇安被捕一幕布景時，他告訴那家人的一個兒子說，實際上他並沒有欺騙他們。最終，他信守了諾言，為他們帶來了拍攝團隊。我們是不是薩布奇安所夢想的拍攝團隊呢？我目瞪口呆。無論如何這家人被拍進了電影。

薩布奇安對阿漢卡赫一家人所說的東西也許是他幻想的一部分，但以某種方式而言他並沒錯，因為這家人最終還是在《特寫鏡頭》裡扮演了某個版本的自己。

電影擁有神奇的力量，實現我們成為他人的願望。

丰

⊙ 17 《比利堤斯之歌》（The Songs of Bilitis），法國詩人皮埃爾·路易斯一八九四年出版的情色詩集，當時作者聲稱該詩集是從古希臘詩歌翻譯而來的。

《櫻桃的滋味》裡有一場戲是在德黑蘭的自然歷史博物館裡拍的。巴迪透過窗戶朝房間裡看，學生們正在那兒解剖鵪鶉。我們聽見他們與老師交談，但什麼也沒看見。沒有解剖刀、沒有鳥、沒有老師、也沒有學生。我們體驗到的只有對話的聲音和片段，它們幫助我們將正在發生的事情視覺化。有時看見某人的腳是對於他精神狀況的最好暗示。魯米建議那些希望更好地看見的人應該睜開他們的心靈之眼。

丰

包含好想法的電影總是有價值的，哪怕它們拍得並不好。一個無趣的想法就像一塊碎玻璃或不流動的水。它只是不動，什麼也給不了。

丰

在《愛情對白》的一次放映後，有人問我如何在電影裡使用反射、使用那些窗和鏡子。被問了這樣一個問題後，我開始暗暗批評自己。「如果我早知道這些東西那樣明顯，」我對這位觀眾說，「我就會少用一些。」我並沒有有意識地在電影裡添加象徵性。導演可以利用象徵來傳達意圖，但為什麼不考慮從更豐富的領域、從象徵本身的源頭來取養分呢？現實如此漫溢，這樣有說服力，以至於似乎沒有什麼必要寓言式地表現事物。只要架好攝影機，面對面、正視世界。在象徵主義中有某種專制僵硬的東西，創造者直接傳達他的意圖，堅持讓我們以某種特定方式思考問題。它沒有留下空間讓我們自己詮釋事物，把它們變成我們自己的。對於那

《愛情對白》一幕中，透過車窗玻璃拍攝二位主角。

些似乎在我的電影的每個角落裡找尋象徵的人，讓他們享受尋找吧，沒有什麼壞處，有時甚至能教會我一些東西。

丰

理想情況下聲音和影像應該分開。作為一名導演，要把它們視為彼此獨立的東西。就如同一幅畫面不應該要求聲音來使之變得可以理解，觀眾也不應該需要影像來理解特定的聲音。電影美學根植於將我們的所見及所聞分開。

丰

聲音可以成為一種有效的機制，暗示我們沒有看見的東西，給予影像第三維。想像一個場景，我們聽見機車的噪音，隨後是剎車和相撞的刺耳聲音。兩個女人來到事故現場，攝影機只對著她們，撞壞的機車在畫面之外，但從她們的反應中，觀眾察覺到情況的嚴重性。我們每個人不自覺地在腦海裡想像了在那街

角剛發生了什麼。當聲音填充了未被看見的東西，會給予畫面更多深度，導演甚至就能夠展示得更少。在一部以城市為背景的電影裡，響起車的鳴笛聲以及金屬撞擊金屬的聲音，隨後是證人對這一事件的反應，這就是我們所需要的全部訊息。聲音有時以狡猾的方式，通過喚醒我們使大腦運動，這就是我們所需要的全的方式，通過喚醒我們使大腦運動。在《特寫鏡頭》中，當薩布奇安在公車上假裝自己是馬克馬巴夫在書上簽名的時候，我們在背景裡聽見警報聲，暗示著有事不太對勁。在《公民同胞》（*Fellow Citizen*, 1983）裡，當有人被捕時，我們聽見一群烏鴉的聲音，對於伊朗人來說烏鴉會帶來壞消息。

忙於生活時，我們常常只考慮一個維度，這僅僅是立方體的一面，而忘了還有其他五面這一事實。但請仔細聽著，有人在房間後面講話；有車在外面駛過；一個女人在用手指敲擊我們頭頂上的燈在嗡嗡作響；街角有鐘的滴答聲傳來；一個女人在用手指敲擊桌面。有了五種細心放置的聲音，觀眾就有了五個不同的新機會來理解一幕戲，故事的體驗更豐富了。在開拍一部電影前，我會和攝影師開玩笑說我們去錄一些聲音吧，但他也可以帶著攝影機在這兒或那兒捕捉一些畫面。有一次，我去了紐約一間畫廊，在那兒藝術家充分利用了每一寸的展覽空間，牆、門、天花板和地板全都巧妙地整合在一起。我感覺各個方向都被他所創造的體驗、他所

建構的整個環境包圍。這就是我希望通過電影達成的東西。我把攝影機對準某樣東西並僅僅向觀眾展示立方體的一面，畫面中只有單獨一幅影像，但通過利用電影這種媒介的能力，我能肯定觀眾們會想像其他那五面。

我參與了《盧米埃與四十大導》（Lumière et Compagnie, 1995）計畫，該案子使用原始的盧米埃攝影機，一卷底片持續不到一分鐘，而且沒有同步錄音。我交出的作品是只用一個定鏡，拍攝滿是奶油滋滋作響的煎盤，隨後敲開一個蛋，接著是那個煎盤——現在裝著一只煎蛋——從爐子上移走。音效使這部電影不僅僅是一場單人晚餐，它記錄了一段垂死的關係。我們聽見一個女人在電話答錄機上留言。「是我，」她說，「你在嗎？哈囉？哈囉？好吧，我在這兒……我不去任何地方了。再見。」當時我讓伊莎貝・雨蓓（Isabelle Huppert）打電話到我家並在答錄機裡留言。

〼

我還是個孩子時會花很多時間在黑暗中聽廣播，將我正在聽的東西視覺化。

它真的使我的想像力開始運作。六十年後，我仍然可以看見我在廣播裡聽到的東西。這樣點燃我們想像力的電影是真正的創造性作品。

丰

勇氣來自於我對觀眾的信心。

丰

需要一定的膽量——甚至勇氣——在銀幕上放置空無，什麼都不展示。那種

丰

不存在一把我可以交給觀眾並因此幫助他打開及解碼一部電影的鑰匙。就算真有這種東西，我也會拒絕知道。神奇感，甚至迷惑感，是導演應該致力的事。

拍電影時你或許不會總有好運氣，但要注意，保持開放的心態，並且靈活。

你或許能夠把壞運氣變成好的。雷諾瓦說要是一滴顏料不巧落到畫布上，畫作未必會被毀，不如創作一件新作品。我記得曾把無意間弄到我自己的一幅畫上的污漬變成了一把椅子。如今我看著畫布，感覺有那張椅子更好。錯誤和缺點可以有積極的影響。我第一次放映《特寫鏡頭》是在慕尼黑，那位放映員搞錯了膠卷的順序，但我什麼也沒說，因為我發現他那個偶然的版本比我的好。

回家後我重新剪接了這部電影，把公車上相遇的場景——原本這是電影的開頭——挪到了審判的中間。

能夠以創造性的方式回應如此經常發生的災難，而非炫目的技術，是我所欽佩的。哈菲茲教導我們，偶然事件也有價值。好好利用偶然及出人意料的東西吧。珍惜不可避免的，擁抱偶然。

阿巴斯在摩洛哥。

攝影機就像筆。要成為優秀的書法家，你必須不斷地寫。如果你想發展你的眼睛，那就要不斷地看，隨後拿起攝影機。我祖母會坐在車後座對我說：「看那棵樹，那個山丘，那座山。」她向我展示了在所有這些畫面和角度中那些未曾料到的東西。她做出了自己的選擇並享受它們。祖母有導演的思想。

丰

我放進電影裡的東西並不如居於其中的影像重要。

丰

拍三十五厘米電影時，導演必須掌控一切並不斷介入修正那些不對的東西。

丰

幸好有了數位攝影機，我們得以在演員們做那些他們感覺需要做的事時保持距

櫻桃的滋味：阿巴斯談電影

離。數位科技深刻地改變了電影的本質。我記得我對它帶來的新鮮可能性興奮不已，就像發現了一種新顏色的畫家。一百年前，衣服上有鈕扣和繫帶，穿衣服需要很多時間，只穿一件襯衫和一條牛仔褲的想法是不可能的。與服裝業發生的革命相類似的革命已經在電影業發生了。

最好的作家很可能是那些如果我們努力找就可以找到他們的書的人，但最好的導演未必是那些拍過電影的。直到不久以前，還只有買得起昂貴設備的人才可以拍電影。但如今，自給自足的小型數位攝影機把電影從資本的控制中解放了出來，以移動影像講故事不再是那樣無法逾越的障礙。在過去，人們或許要去找一個又一個製片人，不斷強調他們可以證明自己是天才導演，那樣才會有人給他們足夠的資金。一個公車司機可能是偉大的導演，但直到最近，他才得到了設備。數位科技是一個篩子，能過濾出真正有才華的人。我們終於能夠解決所有漂泊的心的問題。如今，這些人沒有藉口了，就像這星期你們也沒有藉口一樣，所有這些設備擺在你們面前，你們可以利用的資源，這時就在你們手裡。不要錯過這樣的機會，蠟燭燒得很快。

四十年前我在拍十六厘米電影，那時我拍電影的大致方法與我現在所做的沒有多大差別，現在我也會用小型手持攝影機。我們都有自己的工作方式、自己說故事的方法，無論可用的工具是什麼。

丰

對導演來說每一天都會出現新的技術可能，但不必強迫自己全部都用。

丰

我聽說舉重選手在比賽中從來無法達到其力量的頂點，因為心理壓力過大。

丰

相似地，非職業演員在小型低調的攝影機前會更放鬆，周圍只有幾個技術人員，沒有懾人的、鱷魚般的場記板和所有那些拍攝裝備。這些東西讓人不快，因此

在這樣的情形下，攝影機從來無法捕捉到人們內心真實的反應。在《橄欖樹下的情人》中，我原本計畫使用滑行的推軌鏡頭，但周圍有劇組成員在場時，演員們就會不自在，於是攝影師在攝影機前加了一個長鏡頭，所有人都退到五十公尺外。我們離得越遠，表演就越好。

我盡我所能抵消攝影機與劇組人員的在場，包括尋找一種更低調的方式開始工作，而不是喊"Action"。數位科技的出現以及這些新型攝影機提供的可能性，為我們如何拍電影帶來了深度的改變，而在某種程度上我的願望成真了。輕型數位攝影機縮短了我和演員間的距離。當我們沒有被擾人的設備和人群包圍時，一種親密感更快地在我們之間增長。這種新科技帶來了真正的行動自由並拓展了適合我工作風格的可能性。有好幾年我僅僅把輕

《橄欖樹下的情人》中的一幕。

型數位攝影機視為某種用來記筆記的東西，但當我開始更嚴肅地使用它時，我漸漸理解了這種可能性，尤其是我終於可以公平地對待現實。我似乎在三十五厘米攝影機上浪費了很多年。有個禱文請求上帝顯示事物本來的樣子，然後上帝創造了數位攝影機。

※

數位攝影機憑藉它所提供的自由把我們帶回電影的源頭。我們能真正地什麼都不帶就走上街頭——單單只帶著一樣設備和一名演員——來拍電影。把大製作留給大製片吧，這時候你可以去做些不貴的、更加親密的案子。我們活在一個難以抗拒的、由媒體來形塑我們的趣味和選擇的世界，但這星期我希望你們努力通過最簡單的方式表達自我，使用盡可能遠離資本和主流的結構。

櫻桃的滋味：阿巴斯談電影

幾年前我和一位朋友外出拍照。他的相機是數位的，我的是底片機。我花很多時間觀看和觀察。我把照相機舉到眼前，站著從左向右移動，調整焦點，然後才決定按下快門。我們的旅途結束時我拍了九張照片，而我的朋友差不多拍了兩百張。我有兩張放進相簿裡，他卻一張也沒有。數位的危險在於好照片更有可能是偶然的。如果你必須為你收集的每一幅影像花錢，那麼就會有更好的電影。

　　　　　　　　丰

使用數位技術時，一旦你做了這樣的決定──最好有充分的理由──就不要和別人比較影像的品質，欣賞它本來的樣子。三十五厘米底片和數位之間的差別是油畫和水彩畫之間的差別。沒有高下之分，都有各自的「規則」。你可以用它們做不同的事。這個星期你們拍片時，從構思階段起就用數位的方式思考

吧。創造某種只能用小型親密的攝影機拍攝的東西。《十段生命的律動》就是這樣的電影，因為它完全是在車裡用兩台數位攝影機拍攝的。用三十五厘米底片拍這個就好比要求摔角選手去跑百米衝刺。如果我可以用三十五厘米拍一部電影，如果故事撐得住、如果我覺得演員可以勝任，我會用三十五厘米拍。對這個工作坊而言，我們的工具是數位的。波斯文有諺云：「如果你伸出手還是觸不到一家的女主人，那就朝傭人伸手吧。」攝影機是忠實公平的觀察者，觀察著人們在它面前展現的歡樂和悲苦。在接下來的幾天裡，讓我們用這些數位機器來見證吧。

㊀

我的電影有忠實的觀眾——遠離商業電影世界的人們。太多電影讓觀眾不滿足，這意味著其他類型的電影有機會贏它們。傳統好萊塢製作的走向並非電影的最佳方向。美國電影在全球成功背後眾所周知的祕密是有意地驚嚇、娛樂觀眾，迫使他們流淚或大笑。在這種固化的因果關係中，它完全缺少微妙之處及

不確定性。這類電影通常不要求觀眾思考。長遠來看，美國電影的勢力要比它的軍事力量更有影響力。

丰

每次我贏得一位觀眾的時候，我也失去一個。只要我繼續工作，我就接受這個事實，我的觀眾群是相對小的。在伊朗，我的電影甚至沒有贏得最小百分比的觀眾。發行商對它們沒有信心，從不花錢投資在確保這些電影能被看見的事情上，這促使並預示了一種自我滿足。我獨立工作，總是循著我自己的路。我永遠不必為吸引觀眾而擔心，因為我只花了一點點錢拍。如果我的電影沒有票房，那也不是說我就無法再拍下一部了。《星際大戰》十秒鐘的製作費和我拍一整部電影的花費一樣多。金錢從未影響我實現想法。

重要的是有勇氣實驗並冒險，不怕只有六個人看見結果。除個人滿足外無所期待地做你的工作。一個朋友說，別人在耕種好幾畝地時，我在花盆裡種蔬菜。

當談及電影時，可用的資金越多，自由常常就會等比例減少。金錢會成為負擔。

觀眾數量與電影的原創性成反比。

丰

看一眼好萊塢的電影使我更知道自己的位置。我問自己，在作為觀眾體驗後，花掉的那些時間有什麼回報？

丰

手裡有一台攝影機就是一種邀請，邀請人們停下並注視，專心於圍繞著我們的東西。攝影機促使我去留意。

櫻桃的滋味：阿巴斯談電影

作為觀眾，我們需要安靜，需要一種喘息，那些我們可以深呼吸的時刻。事物需要慢下來。那些浮誇的電影——由技師和官僚而非說故事的人拍的——總有一天將自我毀滅。一部電影只要試圖對我產生影響，我就會退後。

〓

藝術家的原始材料來自他在周遭發現的東西。對我來說，人——個體——是電影裡最重要的元素。作為導演，對他們比對所有那些伸手可及的工具有更多責任。

〓

要創造出那種世界上的每一個人都能理解的作品，必須深入你自己的文化裡。

徹頭徹尾地從中學習。去了解場所、想法和人，他們喜愛的和關心的東西。有些導演想去全世界旅行來獲取知識，但世界上所有知識都可以在你自己的社區裡找到。熟悉你周圍的一切，那樣你的作品就會是世界性的。如同蘇赫拉布[18]所說的，「無論我在哪裡，天空都是我的。」每一天都能夠發現詩，只要睜開你的眼睛。每個人都認為他們和其他人不一樣，獨特召喚著你，但這恰恰就是我們的相同之處。如果我對某樣東西感興趣並決定把它放進電影，那麼很可能其他人也會覺得它意義重大。說故事的人從共享的水庫裡汲水。

三

與其強調人們之間的不同，我尋找相似性和普遍性，尋找普遍的經驗。有些導演永遠在尋找那種人過著不同於尋常的生活，與我們的生活不一樣，而有些導演永遠在尋找那種人過著不同於尋常的生活，與我們的生活不一樣，而有些導演永遠在尋找那種角色。我走的是一條相反的路，我尋找普通人不同於尋常的時刻。

⊙ 18 蘇赫拉布（So-hrab），波斯詩人菲爾多西（Firdausi, 940-1020）所著的民族史詩《列王記》中的武士。

櫻桃的滋味：阿巴斯談電影

在沒有那麼強烈的政治色彩、不主張政治性的電影裡，可以找到政治的真實。

處理人性問題的詩意電影可能是政治性的，它們只是沒有豎起中指。

丰

我是個伊朗人，我一生都住在伊朗。我受到一切圍繞在我身邊的故鄉事物影響，是伊朗政府簽發護照給我。但我不希望我的作品也有一張伊朗護照。在國內，他們指責我為國外的電影節拍電影，但其實我是為人類拍電影。

丰

如果你幫某個人拍了一張X光片，你無法就此辨別他的人種或信仰。世界上各個國家的人——儘管長相、宗教、語言和生活方式各不相同——有很多共通之處。我們的思維框架是相似的。我們的血以同樣的方式循環。我們的神經系統和眼睛相似。我們一樣笑和哭，我們有同樣的痛。我的牙痛與美國人或法國人的並無不同。我們體驗同樣的感情、同樣的愛的痛苦。人類的苦難每個人都

能共同感受，人們也普遍尋找一種理想，希望世界上沒有壓迫者也沒有被壓迫者。當我們望向窗外或在自然中行走，護佑的蒼天和宜人到處都一樣。

超越政治或文化差異，悲劇對每個人有同樣的意義。我的不少電影裡人物講波斯語，但他們沒有特定的國籍，這意味著每位觀眾都能夠感同身受。

我從未遇見過這樣一類觀眾，他們會普遍欣賞——或討厭——我的作品。我的電影對於所有人都是可理解的。持久的電影是關於我們之間的相似之處，不管我們住在哪裡以及在哪個政權下。好電影沒有特定國籍。不幸的是每個國家的公民都由他們的政府所代表。幾年前，美國一個摔角團隊訪問伊朗，參加一項錦標賽，他們驚訝於所受到的歡迎。雜貨店的商人賣東西不收他們錢，甚至還想送他們禮物。當伊朗人輸了比賽時，他們為美國摔角選手鼓掌。驚訝的美國人非常感動，他們舉著伊朗國旗繞體育場巡禮一周。和體育一樣，電影有助於揭示頭條之外的真相。政府建造邊界，而藝術家消除邊界。

電影從來不是政治宣傳的最佳形式，它沒有引起社會劇變的力量。導演就像有了玩具的孩子，他們可以玩好幾個小時重新發明世界，但也會有那樣一個瞬間，大人走進來告訴他們該去洗洗手準備吃晚飯了。我不想和你們談論政治或

政治電影，但讓我告訴你們，儘管有些人認為導演應該尋求促成改變，但在我看來，一部真正有影響力的電影，是一部揭示此前或許是模糊的東西的電影。

如果我無法用九十分鐘的故事改變某人的命運，也許那個人至少在看了我的電影後會想到一些新的東西，或在讀一首我寫的詩時體驗到陌生的感情。當一隻蝴蝶在一根木頭上落腳時，這根木頭會掉到地上嗎？一切，無論大小，都有潛力製造影響。

隨著伊朗電影出現在國際舞台，很多人開始有了新的認知。這個國家出人意料卻引人入勝的畫面漸漸清晰聚焦。西方人發明了一種不同的拍電影方式，而史無前例地有眾多伊朗電影在紐約、倫敦和巴黎上映。這種曝光和讚揚提升了我們的自信，也使國內的審查制度得以放鬆。伊朗電影總是比政府試圖將之隱匿的更有活力，藝術在困境中繁榮生長，這是一種防禦機制。電影有自己的生命，在某種程度上它可以被控制，但永遠不會被完全泯滅。

藝術不是將想法強加於人，而是從人們那裡獲取想法。詩歌將永遠戰勝演講

台上的口號。

　　丰

　　報社記者收集事實直到午夜，隨後寫一篇文章，第二天早上出現在我桌上。

他的作品——通常是聳人聽聞的、表面的——充滿了未經處理和消化的事實，

而不可避免地有一個過期日。另一方面，藝術家的興趣則是普遍的、永恆的。

他的眼光超越單調短暫的東西，或許會處理並提煉那些事實好幾年，最後才拿

它們來做出作品。最終，他使一切有意義。好詩的影響力超越時空，它的力量

永不被削弱。狄西嘉[19]一九四八年的電影《單車失竊記》有一種戰後義大利的

風景和政治特質，但對於今天來說也有深刻的重要性，無論我們是誰、住在哪

裡。這是一部與每個人都有關聯的電影。狄西嘉和編劇塞薩・薩瓦蒂尼（Cesare

⦿ 19 狄西嘉（Vittorio
De Sica, 1901-
1974），義大利新寫實
主義導演，也是一位極
具魅力的演員。代表作
有《單車失竊記》、《擦
鞋童》等。

Zavattini）對這樣一個事實很敏感：這個星球上每個角落、人類歷史上每個時期的社會，感受的是同樣的愉悅和敵意、歡樂和困苦。他們研究身邊的環境，隨後創造出會代代相傳的電影詩。如同所有真正的詩歌表達，《單車失竊記》是永恆的。意識形態驅動的電影很可能會在那些政治觀點的插頭拔掉後、那個時代結束後褪色，歷史最終總是會上演這一幕。

※

藝術和政治互補。當一個不再起作用時，另一個接管。

※

※

這一個星期要樂於接受新事物，那樣你們不僅可能學到新東西，也將教你們身邊的人學到新東西。

在牆內生活並在限制中工作也可能使人充滿力量。奇怪的是，這類事能夠使人解脫，這時候我們被迫學會如何規避、如何不被注意。障礙迫使我們反抗、設法越過，如同水流被堵時就改變方向。它們幫助我們定義自己和我們的作品，改進我們的騙術、解除控制手段。我的一個建築師朋友告訴我，當需要責無旁貸地遵守建築規律時，比如為一塊形狀不規則的土地設計一棟房子，他的作品就會比擁有完全的自由時更具創新性。我記得學校裡的作文課，當我們的寫作沒有任何限制時、當我們沒有必須遵從的規則時，我們很少能寫出有意思的東西。一旦有了限制——必須寫某樣特定的東西，或用某種特定風格書寫——每個人都能想出有價值的東西。許多嚴格的詩歌形式中的限制帶來了鮮活的挑戰，而最終寫出的詩文常常有著詩人自己從未料到能寫出的味道。

跨越界限的人，無論是虛構的還是實際的，幫助了我們其他人。有人曾經對我說，他們讓每個人知道現存的限制太過局限，我們需要更多空間才能動彈。有人曾經對我說，我電影裡的人物總是在探索其執念的極限，竭盡所能避開某些社會築於其上的

規則。我想說，我並沒有意識到我說的故事裡有這一面向，儘管這一點並不讓我驚訝。很少有規則重要到必須被普遍遵守，規則就是用來打破的。對於那些想去超越規則、跨過某一行動領域、偷偷繞過那些包圍我們的規定及限制的人，我毫無疑問是深有同感的。規則讓我喜愛的地方是它們永遠會激發想像力。

在都靈的工作坊中，學員們第一天就開始拍電影。這些電影是有決心卻不連貫的作品。第二天，小組自己施加了限制：攝影機不得離開這棟房子。空氣中立刻就有了強度，每個人都用新鮮的眼光望著對方及周圍環境。瞥向窗外，或觀察這一刻我們正在這間房裡做什麼，便足以找到有趣的東西。到第三天，每個角落都有一架攝影機。我們對自己施加的限制帶來了創新思考。所謂的電影規則只有在它們限制並迫使我們探索新方向時才有用。你們拍電影時考慮一下這個：敲門後，在無論誰來應門並猛地關上之前，你的對話只能用十個字。

丰

我們生活在一定的疆界裡，但任何真的想拍電影的人都還是會去做，不管存

在什麼樣的限制，不管情況有多困難。這適用於每個地方的導演，而不僅僅是伊朗。在國內，我們從不討論限制我們的法規，我們在這些規則和規定下生活，很可能是因為我們懂得如何規避它們。我作為導演的工作已被我無法去往的方向所勾勒出來。在伊朗革命[20]後，導演所面臨的困難已將電影推向與一九七九年以前不同的方向。在革命的開頭幾年很混亂，因為根本沒人知道規則是什麼。如今，我完全清楚政權所施加的限制是什麼以及我不被允許表現什麼。

我的工作疆界提供了一種行動的自由和能量，一如它們對每一個不顧一切努力生活在伊朗的人那樣。要戰勝審查制度，你所做的是努力思考你想要表現什麼，隨後設計一種新的方式來表現它。這與德黑蘭街上的女人找到方法讓一縷頭髮自由垂下並無二致。總是有什麼從她們的頭巾裡洩露出來，哪怕只有三縷。

每個在伊朗工作的導演都找到了自己的方式表達自我，儘管他們不得不在審查制度的陰影下工作。你甚至可以說，創造力的發展與不良環境成正比，藝術家的定義之一便是能夠將限制轉化為創造力的人。如同哈菲茲所寫：「只有將我們因禁的東西，才能讓我們自由。」

銀幕上的女人必須戴頭巾這一要求影響了伊朗電影，因為女人私下裡其實很

⊙ 20 伊朗革命，指一九七九年發生的伊斯蘭革命，是二十世紀七〇年代後期在伊朗發生的歷史事件。沙阿·穆罕默德·禮薩·巴列維領導的伊朗君主立憲政體在革命中被推翻，取而代之的是穆薩維·何梅尼成立了政教合一的伊斯蘭共和國。

櫻桃的滋味：阿巴斯談電影

少戴頭巾。比如說，表現一個在家生病發燒的女人但由於強制性宗教規定仍然蓋著頭巾，就像給一個穿著褲子的人打針一樣荒誕。當談及電影時，現實與某些被禁的事實之間是有差別的，因此我的電影只在公共場所出現女人，通常在車裡，在這些地方她們本來就必須戴頭巾。

卅二

一部有意思的電影包含審查者不確定是否應該移除的內容。

卅三

革命沒有改變我所做的事，我不是那種用作品向當代潮流靠攏的導演。在真正的伊朗導演的作品中，你會在一九七九年前後看到同樣的想法──同樣的關切和信念。我創作的電影是個人化的，它有整體性和連貫性。

汽車像馬，只是更有耐心。它們使我能夠在路邊與人接觸。我需要做的只是搖下車窗問路。我享受開車，如果我不當導演，或許我會成為卡車司機。我經常讓人搭一程便車，他們到最後都會告訴我不敢向妻子提及的事。繫好安全帶就像躺在心理醫生的沙發上。我喜歡這類短暫的相遇，在交談一小時後，我和乘客或許永不會再見。相比在家裡，在車裡我的內心生活更激烈。在客廳，我很少有時間停下來，但只要我一坐進車裡，我就被迫一動不動了。塞車讓我有時間思考。沒有干擾、沒有電話、沒有不速之客。只有美好的寂靜。

車給人一種安全感。據我所知，它是觀看和沉思的最好場所，便於無盡的談話及與自己的內心持續對話。一個朋友告訴我，開車時她和丈夫進行了最重要的討論，因為對於雙方而言都無處可躲。在車和人們坐一起時我更放鬆，不必承受隔著桌子對視的重量。當你在車裡與人並排坐在一起時，共享世界的視野，你幾乎總會感覺舒適，無論你是否認識那個人。車裡的沉默似乎永遠不會太沉重。在車裡，沒人期望你對提出的問題立刻作出回答，回答之前總有考慮

櫻桃的滋味：阿巴斯談電影

的時間。這親密的空間是家、拍攝現場和辦公室的三合一。我能坐在駕駛座上完成工作，透過擋風玻璃觀看，因為它不斷播放著影像。這一分鐘看見的是起伏的鄉野景致，幾分鐘後寂寥的郊區出現，最後是帶有威脅性的城市現身了。

這是個永恆的推軌鏡頭，兩側還帶有鏡子，像小電視機似的。

也許我對車的感情其實是對道路的愛。關於旅途的想法，也就是從一點移動到下一點，在伊朗文化中很重要。道路表達了人在尋找著必要事物，表達了永遠不安的靈魂、永不結束的探索。

## 圭

我能夠說出我是否喜歡一部電影，但對我來說不太容易更進一步解釋原因。

## 圭

在不拍電影的那些日子裡，你不是導演。

搭車旅行與搭飛機旅行不一樣。上飛機時腦子裡總有一個目的地，而且通常很少會獨自一人搭機旅行。搭車就不是這樣，它讓我能夠逃離任何東西——包括其他人——在城市裡探索，這片土地總是可能帶來新的路徑和繞道而行。我的出發地通常是德黑蘭，終點在開闊的戶外，與我經歷過的任何事物一樣讓人心曠神怡，一個有著無數意外和未知目的地的世界，一種對我無所求然而給予我一切的環境。我勇敢向前，不知道我會在哪裡過夜，那兒又有什麼可吃的。

我只是移動、觀看、探索，手裡拿著相機。我離家時什麼都沒計畫，知道會過好些三天才回家，而幾小時後發現了小村莊，在那兒我遇見一家人，我們素未謀面，也幾乎肯定將不再相見。他們接納了我，提供我食物，以及一眠床在夜裡安睡。而到了早上，在與這家的母親、父親和三個孩子一起吃早餐前，我推開臥室的窗，看見面前有一座山谷，遠處是覆蓋著雪的雄偉山巒，而在離這棟房子幾英尺遠的地方，有一棵孤樹，永遠在那裡，枝條展開，矗立在一片白之中，所有這一切在前一天夜裡都被包裹在黑暗裡。偶然發現的興奮，潮湧般的喜悅。

我的車一直對我很忠誠，像馬一樣有耐心。我照料它，就像照料個動物。

\ff

子也是如此。這是技巧的進化。

最陡峭的學習曲線莫過於描寫一個場景，隨後拍攝那個場景，一次又一次，讓你作品裡的錯誤越來越少。每個版本裡的技術水準都在提高，你的下一個案

\ff

今天結束時，我希望你們所有人至少都想出一部這個星期要拍的影片。在前一個工作坊中，有個學員在兩天裡拍了三部影片。他有值得稱讚的想法和足夠好的技術，儘管他沒有真正把事情想清楚。但我欣賞他的是，他從沒有宣稱「我

\ff

要出門去拍三部影片」。他只是在一天早上出現並拍了它們。他從未抱怨怎麼都找不到場景、某個演員沒有到場、或是對於正在使用的設備他完全沒有經驗。

這些年裡，我曾在這些場合遇見過一些學員，他們害怕開始工作，因為他們覺得要寫上他們名字的作品必須得是傑作。在我看來，他們應該退後幾步，遠離這種感覺，並考慮拍一系列一般水準的獨立短片，那會是更有用的練習。不要想著必須拍出足以在電影節上放映的優秀電影。把注意力集中在製作一組短而真實的五分鐘短片上，而不是一個複雜的作品。一切都是容許的，但短片——在同一天裡拍攝並剪接——就足夠了。我不能說前幾個工作坊裡拍攝的每部影片都很好，但重要的是它們被拍出來了。也許每一部都是通往更有力的想法和更好的影片的踏腳石。如果你沒有拍大電影的工具，那就先拍小的。我們都等著開明的製片過來為我們的獲獎項目提供資金。在此之前，繼續實驗吧。

對於短片來說，你只需要一個想法。我的影片《合唱團》（The Chorus, 1982）長十七分鐘，它基於一個簡單的概念，即一個人聽不見正在發生的事，除非他戴上助聽器。別把事情弄複雜，不要浪費一秒鐘，要直達要點。坐在這裡，圍繞著同行，你們不應該花五分鐘來解釋一部五分鐘的影片。在這兒一起

思考作品，僅僅當作熱身練習。搜索你的大腦看看，會有什麼記憶冒出來，然後明天帶著想法回來。浮上表面的東西或許不會太有分量，但我們總得從某處開始。現在立刻帶著攝影機走出這個房間，即使沒有完整的想法也沒問題。練習就像一張紙，你可以在上面工作並從中學習，隨後將它丟棄並繼續前進。答案有用僅僅在於它們帶來新的問題。電影永遠都處於進化階段，它將永遠是一次追尋、一段旅程。每部電影都是路上的一個階段。

我一直在想有什麼想法可以把你們的影片連結起來，以及是否應該對你們這個星期在這裡的作品施加限制。在之前一個工作坊中，每個學員都拍攝了有計程車的影片，另一次則是都有手機，還有一次每部影片的靈感都來自義大利劇作家塞薩・薩瓦蒂尼，薩瓦蒂尼，他相信我們需要做的只是觀看我們周圍的世界來尋找靈感。對薩瓦蒂尼來說，人人都可以成為故事的主角。我們只需要下面街上的那些人就可以拍一百部影片。工作坊學員走出去，遇見完全陌生的人，構想是如果你在人群中架起攝影機，第一個走過的人將成為一部影片的完美主角。不久前，在德黑蘭的工作坊中，我們只用一架攝影機，對準人行道。每個人輪流使用，攔下第一個恰好經過的人，這意味著銀幕上的每個人都直接來自現實生活。

我可以看出學員們運用了每一份創造力，把這些命運為他們挑選的情境轉化為有趣而值得觀賞的影片。這讓我想起被關押的犯人用塑膠刀和麵糰做雕塑，但他們總能成功創造出某些有價值的東西。

說到這個星期要對自我設下的限制，我總覺得電梯是個拍電影的好地方。當談及設定在電梯裡或周遭的故事時，戲劇性和詩意都有很大的潛力。在密室裡只有有限空間，而場景在電梯裡的電影很可能也只有有限長度。電梯有噪音，有一些裡面裝設了有趣的照明，還有些是豪華的機器，而如今還有螢幕顯示訊息、新聞和廣告。有很多不同種類的電梯：公共的或私人的、載客的或載貨的、乾淨的或髒污的、每面牆都有鏡子或什麼都沒有的。有些電梯的門──出乎大家的意料──會在兩邊打開。有些非常小，只能勉強擠進三個人；還有一些則大到足以載車上下樓。早先的電梯需要有人操作，也許是一個優雅而年長的紳士，他一生都在來回旅行，按下按鈕並拉動控制桿。有些在只有三四層的破樓中緩行；有些則在有一百層的現代摩天大樓裡以驚人的速度上下疾行。有些是高科技的，完全無聲；有些則發出很多噪音。人們不斷上下，這便是引介和排除角色的好方法。就個人而言，每當我在電梯裡都會感覺仿佛

裸體暴露一般，被迫站在不認識的人旁邊。怎樣才能最好地打破這尷尬的沉默？

電梯無疑是我們來去某地時的相遇之處，帶有隱喻特質。我們甚至可以在電梯裡拍一部動作片，在一樓一個殺手出場而在頂樓一個英雄出場。如今你們大部分人想必都搭過電梯，我們所有人都能立刻理解這種環境，所以開始設想那些能讓你們利用這些機器的情境吧，一定會有很多故事和角色跑出來。

想像一對年輕人。男孩向女孩求婚並要求女孩在他們抵達頂樓時回答，於是女孩按下所有樓層以便給自己盡可能多的時間。門開關的動作可以展現時間的流逝並優雅地營造懸疑感。這段旅程會有多長？女孩會及時回答嗎？會不會是男孩所期待的答案？設想另一種情況：想像電梯裡有個兩歲的孩子。門打開後他變成了十歲。當電梯上行時，他變得愈來愈老，直到頂樓，他成了個駝背老人。當然，在電梯裡旅行也意味著與他人保持近距離，需要一定禮節，這或許可以用作敘事工具。電梯顯然可以成為一些短片和小品劇作的背景，有著無限可能，它是故事的魔盒，開始思考創作與電梯相關的故事吧。如果你不喜歡那個特定限制，想一個別的我們可以一起來思考的地方或視覺主題。不過要迅速地進行。這是個工作坊，所以讓我們來做些工作，別在這裡揮霍時間。唯一的

惡行是什麼都不做。行動起來吧，不要問太多問題，工作會引領你。薩迪告訴我們，在沙漠裡漫無目的地走比枯坐著好。魯米寫道，努力工作但無所得比睡大覺好。

我從未想到過這點。是的，電梯是垂直的車。

「有趣的是，」艾麗薩說，「車和電梯顯然很相似。」

「我讀過很多學生寫的電梯故事，」班傑明說，他是個老師，「這是個方便的隱喻，一段旅程的想法，以及門打開，旅人走出去冒險。但大部分情況下這不一定有用。」其他學員表達了類似的擔心。電梯不會太過局限嗎？限制是有用的，但是一定要把每部影片的場景都設置在同一個地方似乎又過於妨礙了。

相較於主題或概念性的限定，堅決要求在某個實際地點拍攝比較會是個問題。

「主題總是能經由詮釋以契合我們想講的故事，」朱莉埃塔說，「但必須在特定地點拍攝，把我們限制得太多了。」

我不同意。我已經忍不住開始想電梯故事了。有人想去十樓。他按下按鈕，但什麼也沒發生，於是他一路走上樓，結果發現一對年輕情侶把電梯門開著，正把它當作私人空間。或者我們看見一個老太太，帶著滿滿的禮物從遙遠的村

莊到城市旅行，她的兒子住在一棟住宅大樓的八樓，她以前從沒搭過電梯。她按下按鈕，電梯門打開，但她無法決定是否走進去。當她猶豫不決地走進去時，電梯門夾住了她。她覺得受了侮辱，還有點嚇人，於是她決定用走地上樓。每上一層，因為拿著很多禮物，她都感到更疲累了一點，於是思忖著是否應該進電梯。在五樓時，電梯門短暫地打開，她看見裡面有對年輕情侶，他們在接吻。她又走上幾級台階。最終筋疲力盡，她別無選擇，只好按下按鈕等待。走廊裡來了一個男人，站在她身邊。我們看見兩人身後有一塊牌子寫著「八樓」。老太太沒有意識到她已經到了她要去的地方了。電梯來了，他們一起走進去，但她按錯了按鈕，於是電梯沒有上行──她以為她應該往上──而是把她往下帶回了一樓。她帶著包裹走出來，迷惑地瞪著眼。這是一部喜劇。記得鋼琴伴奏的勞萊與哈台[21]短片嗎？也許你們中有一兩個人會拍出博君一笑的電影。

一個有趣的故事結尾，會帶來戲劇張力，這向來是好事。我們是一起工作的，所以如果你的故事有個好的開頭卻沒有結尾，或者如果你的腦海裡有一幅讓你著迷的畫面但你不知道該拿它怎麼辦，也許我們可以一起來想辦法。你們每個人可能都有不止一個電梯故事。這裡還有另一個點子。一個孩子拿著電話簿走

⊙ 21 勞萊與哈台，史坦‧勞萊 (1890-1965) 和奧利佛‧哈台 (1892-1957) 是喜劇電影史上出名的二人組合，曾師從「喜劇之王」卓別林，是好萊塢頗負聲望的喜劇演員。

進電梯，他把電話簿放地上，站在上面才構得著三樓的按鈕。到了三樓他走出電梯，發現就在門外還有一本電話簿。他把它拿走，一起放在地板上，於是他構到了四樓的按鈕。他把它拿走，如此往復，直到抵達頂樓。

薩拉談到搭辦公大樓裡的慢速電梯時，聽見下面一層樓的人們在爭論。「電梯門打開，人們一看見我就停止了爭吵，走了進來。我們到達一樓，電梯門開，他們走出去立刻又爭論起來。」

這個不錯，肯定是我們能用的東西。人們為什麼在電梯裡那麼禮貌呢？

丹尼爾說。

「因為靠近。你和完全陌生的人肩並肩站著。」

「在希臘、義大利這些地方，人們總在電梯裡彼此交談，」伊蓮娜說，「只有英國人才在陌生人面前如此拘謹。」

阿巴斯在義大利錫拉庫薩的工作坊。

櫻桃的滋味：阿巴斯談電影

那種會用廣播告訴你到了第幾層樓的電梯又如何呢？如今還有些電梯裡有攝影鏡頭。你很少真正是獨自一人在建築物裡上下移動。這些空間是狹小的，但來自這裡的影像卻傳送到地下室警衛那裡，甚至更遠。有太多乘客導致電梯超載的那一瞬間呢？有人數了數人數，然後宣布有三個人必須出去。但是哪三個呢？一位小個子老婦人自願出去，但她太輕了，根本沒有作用。這個故事我沒有結尾，你們必須自己設想一個來。同時設想一部關於電梯的影片，但場景不完全在電梯裡，那會是怎樣呢？想像一種情形，一戶人家住在大樓的一樓並因此不必繳電梯管理費，但他們家的小孩比誰都更常使用電梯，因為他們整天在電梯裡玩。這種情形自然會成為大樓裡人們之間衝突的來源。

「我住在街區的十樓，」潔西卡說，「我想帶兩把椅子和一大塊巧克力，把它們放在大電梯裡，希望人們會在搭電梯時坐下來，那樣我可以向他們提問。」

什麼樣的問題？

「或許是針對個人的事，但我也想問每個人：『如果這部電梯可以帶你去世界上的任何地方，你會想去哪裡？』」

不錯。問人們關於他們自己的特定問題很可能不是個好主意。但我懷疑等妳

解釋完妳在做什麼的時候，是否還有足夠的時間提問，更別說是否來得及聽見他們怎麼回答。

「我也許會放一張小桌子，把寫好的問題貼在上面以節省時間。一旦門打開，人們就會明白我們在幹嘛。」

「如果這部電梯可以帶你去世界上的任何地方，你想去哪裡」

阿巴斯假裝思考，抓了抓下巴。他四處張望。二十秒過去了。

這是我要去的樓層，我要在這兒出電梯了。妳明白嗎？妳必須要快。人們通常不會在電梯裡逗留，所以在妳開始前就要寫下一些問題，而且要超越「如果這部電梯可以帶你去任何地方，不要問關於電梯本身的問題。有更有意思的話題。

「一個人從吵鬧的房間裡出來，」丹尼爾說，「我們看見他是個牧師，顯然剛離開一個派對，他不止是微醺。他走進電梯按下按鈕，他的頭垂落下來。我們聽見外面有人爭吵。電梯停下，一對情侶走進來。他們停止了爭吵，因為他們想在牧師面前表現尊重。他們覺得他在祈禱。他們一離開電梯，爭吵又立刻

現在假設我剛剛走進電梯。問我一個問題。

「開始了。」

這不是個真的牧師，對嗎？他剛離開一個化妝派對？

「是的。我們會講清楚他不是個真的牧師。」

要如何呢？

「他披著長圍巾，塗了口紅，而且聞起來有啤酒的味道。」

觀眾能聞到他的味道？

停頓。「不。」

一旦我們讓想法飛了出去，它就比你起初所想的更複雜。照我的理解，只有當觀眾知道這不是一個真牧師，但在電梯裡的人卻以為他是真的，因而在他面前循規蹈矩時，影片才有效。那才是可笑之處。我們怎樣才能讓兩者都絕對清楚？你或許可以讓其他人在他前面走出派對，其他奇裝異服的人，這就表明了這是一場派對。但儘管如此，為什麼牧師就不能塗口紅呢？這類事絕非全是真正的神之使者的保證。如果從一開始每個人——包括觀眾——就認為他是個牧師，到電影結束時才意識到這個男人不是這麼回事，或許會更有意思。你始終要考慮訊息如何流向觀眾，怎樣才能最好地揭露一些事物，在恰當的時候

一點一點的。就算目標是分享訊息，隱瞞也可以是有用的策略。

「或許只有我一個人這麼想，」托馬斯說，「但我覺得花一些時間觀看你的電影並且請你，阿巴斯先生，為我們徹底講解，會很有用。我想我會學到很多。」

我不太確定你會學到很多。本質上我們有兩種進行這些工作坊的方式。其一是談電影，另一種是拍電影。我們可以坐在這兒，每次花幾小時解構我的電影，甚或我四十多年前拍的短片，解讀的可能性也許是教室裡的人數的兩倍多。但我們應該停止高談闊論，開始工作。讓我解釋我如何做事，對你們並沒有多大用處，除非我說的東西以某種方式與實際工作有關。在這初期階段，最重要的是把想出一個又一個故事的不安放到一邊。像這樣的小組應該每個小時都能迸發出好幾個有用的想法。如果我有什麼工作的話，那就是我要當催化劑。群策群力，公開討論。今天是我們在一起的第一天，因此我們要在剩下的時間裡來探索一下我們自身的潛力。你們彼此甚至都還不認識，但我向你們保證：我們都是朋友，是一個暫時性的導演社群，作為一體地向前進。你們很可能比預想的有更多共同點。

「開始工作前我們是否應該先互相自我介紹？」喬伊問。

等你們真的一起拍電影時再做吧。儘管到那時候，你們顯然已經不需要再自我介紹了。開始動手吧，肩並肩，一切都會展現出來。

丰

這個星期把你們的電腦放在一旁，關掉手機，抵制帶著它們的欲望。如果你帶著那些機器，不管你去哪裡，世界都會變得一模一樣。有它們在你的口袋裡，世界就被堵住了，無法對你產生影響。把一切障礙留在家裡吧。

丰

明天我希望你們所有人都想一個故事。它應該由影像組成，那些影像要有潛力成為一部電梯電影。我們必須既便宜又快速地拍攝這些電影，所以想想在這個城市此時此刻可能發生的故事吧。尤其是，這是一項練習，可以幫助你們把記憶和想法轉化為你們今天可以拍出來的影片中可使用的情節。

讓我告訴你們一個故事。與電梯無關，但或許你們能夠隨著我的講述——一個接一個畫面——在腦海裡浮現。把你們的大腦變成攝影機，一架能夠漂浮在時空裡的攝影機。對我來說有足夠的理由說出它。場景發生在聖保羅，我走出旅館，來到城市的街上。傍晚五點，高峰時刻，車流和人群的噪音，天氣悶熱。

一個小男孩從我身旁走過，他的臉很髒，曬得黑黑的，戴著一頂黑帽子，往下拉得幾乎遮住了眼睛。我從他的衣服推斷這個男孩無家可歸，儘管他走路的樣子堅定而自信。印象的總和——他穿衣服的樣子、他如何穿梭於人群之間——促使我跟隨他。我觀察他在垃圾桶旁停下並在裡面翻找。他沒有找到任何東西，因此他放了回去。這個男孩從一個垃圾桶走到另一個，仔細察看裡面的東西，把東西撿起、端詳，再把它們放回去。最終他注意到我跟在他身後，觀察著他的每個舉動。我們的目光相遇。他跳到大街上，仿佛要逃避我的凝視，奔跑著穿過疾馳的車輛，逃到另一側，從那兒張望過來——顯然是要擺脫我——並撒腿跑開。

迅速朝下一個垃圾桶走去，在那兒找到一個吃了一半的三明治，上面沾滿垃圾，

我靠在電線桿上，點了根菸，發現自己站在一個女孩旁邊，她大約十三歲，

正朝一個垃圾桶裡仔細看。她穿著一英寸高的高跟鞋，兩件髒T恤——一件套在另一件外面——頭上紮著綠色髮帶。我不太能看見她的臉。她從一個垃圾桶走到下一個，每個都看，保持距離，從不用手翻。與男孩的行事方式不一樣，男孩騷亂，女孩則有一定的自尊。她氣質驕傲鎮定。當她發現男孩決定不要的三明治時，她撿起它看著，再把它放回垃圾桶，從口袋裡取出紙巾擦手。我決定跟著她。她走到公車站旁的花壇，我則在遠處觀察。這時她俯身從花壇裡撿起一樣東西並吃了它。她做了好幾次，她沒有嚼，只是把這些東西吞進去並尋找更多。一個女人穿著一件從上到下繫著扣子的長大衣，拎著購物袋，站著等車。她好奇地看著這個女人，帶著否定之意，但顯然不想被注意到，因為她是偷偷瞥眼看的。當女孩終於發現她盯著看時，女人有點難堪。女孩氣憤地蹦跳著走開了。女人走到花壇邊看那女孩撿的是什麼。我也走了過去，有一秒我們的眼神相遇。一輛公車來了，女人匆忙上車。我在那兒又站了幾秒鐘，往下看，檢查著花壇，但想不出女孩吃的是什麼。那裡什麼也沒有，或至少沒有我想像她那時在吃的東西。我轉身，看見她正沿著大街走遠。我繼續跟著，注意到她走路的樣子與周圍每個人都不一樣。她看起來像是午後在寬敞悅目的花園裡散

步的公主。

她在一家快餐店門口的垃圾桶前停下。此刻，我已確信女孩很餓。室外的各個街角都有一小群人在用餐。「在那垃圾桶裡很可能有吃了一半的漢堡」我想，「我相信她能找到點什麼。」但似乎那兒沒有什麼她覺得能吃的東西，於是我走進餐廳，餐廳裡很擠。一排排人等著點餐與如廁，空著胃或脹滿膀胱的人。我總是覺得排隊的人很好笑，也許因為他們正公開一致地宣告私人的、內在的需求。如果我要買個漢堡，至少要花十分鐘，那麼女孩早就走掉了，於是我站了幾秒鐘後，走到櫃台前，放下一些錢，拿走了放在那兒的那袋食物。似乎沒人介意，顯然他們都覺得我是餓得慌而並非不禮貌。

我走出來看見女孩走得比我料想得遠，她坐在一家珠寶店外，熱切地望著櫥窗。到這一刻為止，我還沒有好好看過她的臉，並真的想直視她的眼睛，於是我從她身邊經過，走進珠寶店的大門，我開門時門鈴響了，提醒了店員我的存在。他招呼我，但我轉身朝商店櫥窗外望去，忽略了他的商品，而專注於外面的女孩，正漸漸消失的日光照亮了她的部分臉龐。她很漂亮，伴著店裡正在播放的義大利作曲家鮑凱利尼的《豎琴與長笛奏鳴曲》就更美了。她盡情地看著

珠寶，而我盡情地看著她，這時店員在想這個男人是誰，為何望向窗外並拎著一袋散發著氣味的食物。我站在那兒，此時已看見女孩的臉，望進她明亮的眼睛，思忖著我怎麼可能會厭倦這類事物。我意識到她的注視並不貪婪，甚至沒有一絲嫉妒。我也似乎覺得，不管她多餓，她都不是那種會吃廉價漢堡和薯條的人。她看起來像那種難以取悅的女生。

她走開了，於是我離開了那家店——有點窘迫——沒有回頭看店員。當我看著她在我前面，我有了一個想法。我唯一要做的是把這袋食物放進一個垃圾桶，讓她找到，就好像純屬偶然。我知道你們在想什麼。除非是壞了，誰會把一個沒碰過的漢堡扔進垃圾桶啊！已經目睹了她在碰過三明治後擦乾淨手，顯然她不會去吃任何她覺得腐壞的東西。於是我想出了一個計畫。我會吃一口漢堡，把沒吃完的漢堡放回紙袋，再把它放進她正走向的垃圾桶。當我咬一口時，我意識到我一點都不餓，而且還記起幾小時後我約了人吃晚飯，所以不想壞了胃口。我把那點漢堡吐在手裡，並把那個紙袋扔進了垃圾桶，在我離開前，還假裝在看商店櫥窗。她走到那個垃圾桶前，在注意到那個紙袋前先看見了旁邊地上有個可口可樂罐。她拾起來搖了搖，顯然裡頭還有，因為她喝了起來。她似

乎不覺得一個垃圾桶裡會既有食物又有飲料，因為她繼續往前走，忽略了那個紙袋。我決定把它從垃圾桶撿出來再試一次，於是快步走向那個垃圾桶，抓起紙袋，超過她並將之放入幾英尺外下一個垃圾桶裡。這時我幸運地發現她依然沒有注意到我，或至少我覺得她沒有注意到我。

在街對面，當她走向那個新的垃圾桶時，我幾乎不敢看。我看見她朝裡瞥，伸手進去，摸索著──拾起一個袋子真的需要那麼長時間嗎？──隨後走開，檢查她發現的東西。我的視線模糊，所以儘管我能看見她拿著某樣東西，卻不能肯定那是什麼。最後，我看見她手裡拿著一本雜誌，沒有袋子。又失敗了。

但等一下！她從雜誌上撕了一頁後，又走回那個桶旁。也許現在她會找到那個袋子。但她從一段距離外把雜誌扔了，它直接掉進桶裡，隨後她走開了。我又取回了袋子。此刻我已經厭倦了這個貓捉老鼠的劇本。這個女孩一直未能注意到躺在城市垃圾桶裡的所有食物。顯然我不可能是唯一一個試圖在街頭把漢堡留給無家可歸者的人。我在這兒，還拿著一袋食物。她在那兒，仍然空著胃。

又一次我走過她身邊，看見她正全神貫注地看著雜誌上撕下的那頁，上面是時裝模特兒的照片。我把袋子放進下一個垃圾桶並等著。她走到旁邊，仍對雜

誌照片著迷，她把空的可口可樂罐放進桶裡又繼續往前走。也許她根本就不餓，也許這僅僅是我的臆想，也許我從一開始就搞錯了。她想要的只是花壇裡當小點心吃的些許東西和可以看的那張照片。我試著忘記那個她拾起又扔掉的吃了一半的三明治。也許那些髒T恤是趕時髦，媽媽肯定跟她說了無數次，在家要用洗衣機並從衣櫃裡拿些乾淨的熨燙過的衣服穿。我覺得自己有點傻，尤其是因為那時候我的腳痛了，並且自己也開始感到餓了。隨後我察覺她正努力朝另一個桶裡看，就像第一次一樣，而我懊惱自己沒有把這袋食物放進那個桶。她走開了，而我決定就此作罷。我可以把食物給其他人，給馬路對面的那個年輕男人，他睡在一個印有「小心輕放」的大紙箱裡。我不確定他是不是餓，一個饑餓的人會在傍晚那麼早睡覺嗎？

但我不能這樣做，我的心和那個女孩在一起。我不能把她的食物給這個箱子裡的男人，不管他看起來多需要。此刻女孩站在下一個垃圾桶跟前，在擦一只她找到的蘋果。她用兩根手指拿著這個蘋果小口咬著。有一瞬間，我想到我可以就那樣走過去把袋子給她，但那等於承認失敗。這就像作弊。我必須按照腦子裡設定的規則玩。她必須在一個桶裡找到這個漢堡，其他都將是妥協，而

我絕不願妥協。又一次我把袋子放進一個桶裡，然後看著女孩把蘋果皮丟了進去，點了一支菸走開了。很快地她的身影消失在暮色中，我呆望著大街遠處。

幾分鐘後，當我關上旅館房門時，我意識到手裡仍然拿著那個漢堡。

另一個故事，這個要短得多。一九七〇年，我三十歲時，第一次去伊朗之外的地方旅行。當時我在捷克，在火車上過夜，因為我沒什麼錢。一天晚上，一位穿著講究、提著箱子、戴著帽子、穿著大衣的紳士，走進了臥舖車廂。他打開箱子，拿出夾克、襯衫和領帶，隨後把它們掛了起來。他坐在床邊脫下鞋、襪和長褲。我驚訝地看見他的內衣拉到巨大的肚子上方。他沒覺得有人在看他。

最後，他摘下帽子。我記得月光在他的禿頂反射的樣子。我注視著他滑進被子裡，沒有弄皺床單。僅僅幾分鐘後，他起床並把一切恢復原樣，包括領帶。當我們到達下一站時，他小心地戴上帽子，拿好箱子，下了車。他花了十分鐘脫下所有衣服，又花了十分鐘穿上。他在床上只睡了五分鐘。這是我的火車故事，在捷克的眾多故事之一，我經常在腦子裡重播這一系列鏡頭。這是我沒有拍出來的最好的電影。你們所有人肯定在腦子裡的私人空間不斷放映電影，每一次更精煉細致。讓我們期待其中有一些發生在電梯裡。

這棟房子裡或許沒有電梯，但在離我們所坐之處兩百公尺之內很可能就有不少，包括附近的那些博物館。它們有漂亮的室內陳設並滿是人。就我們的目的而言，並沒有所謂的不實用的電梯。如果你能找出一個電梯，你就肯定能找到無數個故事。在都靈，一個工作坊學員買了個亮紅色胸罩，把它丟在富商經常光顧的旅館電梯地板上，隨後拍攝他們臉上的表情。我希望你們有人拿起攝影機，監視一個有趣的公共空間裡的電梯，比如旅館或醫院裡的。當第一個拍好電影回來的人。

建議？好好幹。

「對於那些今天傍晚打算拍攝的人你有什麼建議？」

第二天

別再遲到，我們九點開始。我希望你們昨夜睡前想過了電梯，我知道我想了。如果你們有了覺得有價值的想法，就算其他人不喜歡或者沒什麼回應也沒關係。只管說出來，而且要盡可能精準。

「一個朋友告訴我，有一次他搬家，從同一棟樓的二樓搬到十樓，」亞當說，「他把擁有的一切放進電梯。他的整個生活上了八層樓。」

這是電影的背景，不是故事本身。關鍵是開始以電影的方式思考。不要告訴我們故事是關於什麼或概念是什麼，只要精確地解釋我們看見和聽見了什麼。

要一直都很明確，並且不要在我們需要知道之前透露任何東西。一旦故事作為聲音和影像開始在我們的腦海裡播放，一旦我們看見了人物做出一些行為並且彼此交談，你的想法應該就會變得清晰。用你的例子作為出發點，這樣如何：

一個女人拿著一把椅子走到電梯前，電梯外面有一些盒子。她放下椅子按了按鈕，她等著。電梯門開時她拿起椅子走進去，放下椅子，然後衝出來拿盒子。電梯門開時她身後關上，把她困在了電梯間，而椅子在電梯廂裡。電梯來了，門打開，那兒竟有兩把椅子。我不知道接下去會發生什麼，但我喜歡這個想法。也許鄰居對這樣使用電梯感到不

快，於是他們開始把這個女人在大樓裡搬運的家具拿走。

「你住的旅館裡有電梯嗎？」

有，而且昨晚我花了些時間研究它。我上上下下搭了將近一個小時。我無法想像旅館工作人員會以為我在幹什麼。在某一刻有個男人一上來便煩躁不安。電梯在上升去往他房間途中停了好幾層，讓他惱火，而我清楚地聽見他咒罵，壓低了嗓音：「還不如走上去更快些！」為什麼電梯讓他這麼惱火？甚至在他踏進電梯前，有什麼讓他生氣？為什麼他那麼急？他是否等著去房間裡找某樣東西，或某個人已經迫不及待了？後來，另一個乘客開始捶打牆壁，因為他醉醺醺的。他靠在按鈕上，把它們全按亮了，這意味著我們經歷了一段緩慢的過程，電梯在每一層都停。每次門打開，他都朝外望向走廊，並且——他一次也沒有看我的眼睛——問我，我們在哪兒。在某一層樓，電梯對面有一個綠色沙發，旁邊是一張桌子，桌上花瓶裡有漂亮的藍色花朵。一個灰頭髮男人坐在那兒，獨自一人，沉默不語，穿著西裝，戴著紅色領帶，注視著周圍。

「我認得我工作的地方搭電梯的人，」妮可說，「但又不夠熟悉，沒法開始交談。電影這樣展開如何：電梯壞了，兩個人困在裡面，但他們仍然沒有彼此

交談，而僅僅用肢體語言和眼神交流，直到有人來救援。或許我們在他們之間感覺到一個調情的瞬間，但兩人手上婚戒的特寫鏡頭透露了我們需要知道的一切。」

我喜歡這個瞬間的真實和簡潔，也因為它給妳機會用影像敘述，一句話都不必說。也許到了女人決定回應男人的微笑的時候，男人已經注意到了女人的戒指，並且低頭看著自己的鞋。

「幾年前我和一個朋友一起去柏林，」鮑里斯說，「整夜外出後我們回到旅館走進電梯，電梯只夠容納四個人，突然六個人走進大廳並擠進了電梯。」

問題馬上來了。我們把攝影機放在哪兒？這些影像必須轉化成電影片段。始終要考慮想法的可行性。如果它們停留在這個房間裡而從未實現，它們對我們就沒多大用處。

「也許我們可以作弊把門開著拍，」鮑里斯提議，「這些人中的幾個開始上下蹦跳著開玩笑，結果電梯停在了兩層樓之間。消防隊花了半小時才把我們弄出來。有趣的是各個人物在短時間裡是如何變化的。擠進電梯的開心醉鬼很快變得憤怒，而我和朋友——最初覺得惱火的人——對這荒誕的處境聽之任之且

保持鎮定。在壓力之下，人們似乎會顯露真正的自我。」

這是個有趣的想法，但你們要停止再講你們的電影是關於什麼的。有一次工作坊裡有位學員這樣開始談論他的想法：「這是一個在世上不開心的男人的故事，他想報復社會。」如此種種。沒人想聽一個故事關於什麼，我們得自己思考這個。它關乎無力感和頹喪感。」如果你的故事不能通過觀眾的所見所聞被理解，那麼再多解釋──無論在這兒還是之後觀賞你電影的人那裡──都無濟於事。僅僅藉由影像和聲音來描述你們的想法。想一想觀眾需要看見什麼，據此規劃鏡頭，然後精確地把這些畫面描述給我們聽。我們何時把鏡頭切到快樂的醉鬼身上？過了多久他們開始胡作非為？你和朋友到底是如何回應的？現在開始這樣思考，一切會更容易些──換言之，更快些──等你站在那兒操作你的攝影機的時候。要精準到告訴我們每個鏡頭持續多久。

薩拉說，「我想的是一個壞掉的、漆黑的電梯裡，兩個人在談論他們對黑暗的恐懼，」

「我們聽見一些聲音，可能是大樓其他電梯裡的人在談話，但我們不確定。然後燈亮了，顯示有兩個人──都是男人或都是女人，這無關緊要──兩個人顯然很不一樣。比如，一個是龐克搖滾風，另一個穿著商務套裝。燈一

亮他們相互間就沒再說一句話，這意味著我們永遠不知道誰說了什麼。我想這個電影是講人的不可貌相。」

我喜歡這個想法，兩個身分彼此不明的人談話，儘管這個故事可以發生在任何黑暗的房間裡。你能否將他們在電梯裡這一事實整合進這個故事？也許你需要簡化一些，去除其他電梯傳來聲響這一想法，我們不知道誰在說話就足夠了。不要分散觀眾的注意力和你的精力，抓住一個想法並堅持下去，等你解決了問題再繼續前進。使你的焦點更清晰，找到解決方法，把事情做對。

「從一個特定人物出發來建構故事是不是好主意？」妮可問。

妳想一個出來，然後我們再來研究。我常常遇見有趣的人讓整部電影都圍繞著他們建構。最初，瑪妮亞·艾卡芭莉在我想拍的電影裡只是一個小角色。我的想法是一位治療師的辦公室被當局關了，因為他的一位女病人堅稱他教唆她——違背她的意願——與丈夫分手。第二天，他在辦公室入口碰到一名病人，為了找藉口，便對病人說漏水淹了他進行治療的房間。這個病人——這時已極度心煩——坐進治療師的汽車拒絕離開。其間，一個警察過來要求治療師挪動他的車，於是療程就在移車的過程中發生了。瑪妮亞原本要演其他病人中的一

個，但她的才華很快顯露，於是我決定她應該來演治療師。當我意識到她看起來或聽上去都不像一名治療師時，我放棄了這個想法。當然，後來發現，治療師不必說很多話，他們只是聽，但我不想拍一部都是獨白的電影。我規劃的對話主題最終轉向女人之間的關係，結果就是《十段生命的律動》。在片中瑪妮亞開車在德黑蘭搭載各式各樣的女人，包括妓女、被丈夫拋棄的妻子和一位前往清真寺的老婦人。高達說拍電影你只需要「一把槍和一個女孩」。對我來說，只需要「一個沒有槍的女孩」或「女孩在一輛車裡」。還有誰有想法？

「電梯運行時裡面只有一個女人，」碧翠絲說，「臉部特寫鏡頭，她的表情變化著。」

如果是特寫鏡頭，我們怎麼知道電梯在動呢？我們怎麼知道她是一個人呢？妳理解我為什麼要問這些問題嗎？你們第一次向我們說故事時，只描述我們需要知道的東西。當我們考慮妳給我們的畫面時，當我們在腦海裡放映妳的電影時，如果我們不清楚她是一個人，那麼妳就需要重新思考分鏡表。甚至她是否一個人與整個故事相關嗎？如果不，為什麼要告訴我們？我們只需要最基本的事實，關於誰在畫面中、他們在做什麼、說什麼。一旦我們有了這些訊息——

並且把這些畫面和聲音放進腦海裡——卻無法立刻明白故事是什麼，那麼就有問題了。

「好的。一個女人在電梯裡……」

給我們妳的分鏡表。

「一個女人的臉部特寫。電梯的噪音，或許是每層樓的播報聲。當電梯上升，外面的光透過電梯門的空隙照在她的臉上。」

不錯。

「我們看見懷疑，然後是憤怒，隨後是深深的痛苦。她的眼中帶淚。她堅定地忍住不哭，緊繃著眼睛。鏡頭切到十四樓，一個年輕男子在那兒等她。」

我們怎麼知道他在等她？我們看見他在做什麼才能明白這是正在發生的事？

如果我們不能立刻透過他正在做的事或妳拍攝他的方式明白他在等她，那就別告訴我們了。

碧翠絲停頓了一下。「門在十四樓打開，我們看見一個年輕人。他們目光相遇。他的目光充滿期待和渴望，而她的眼神則是冷漠且質疑的。門開始關上，他擋住門，兩人互相注視。女人將他的手從門上移開。門關了。電梯下行。她

櫻桃的滋味：阿巴斯談電影

的臉顯出心碎和孤獨的神情。她弄平衣服上並不存在的皺褶。她出了電梯走進

大廳，然後走到外面街上，看似很自信。

很好。如果妳能看見故事的這類細節，那麼就到了該去拍它的時候了。我很

高興妳沒有解釋這一切意味著什麼。一旦妳的作品完成，一旦我們所有人坐下

觀看，妳就無法阻止大家詮釋它，所以現在沒必要講出妳自己對這些事的感覺。

順便說一句，沒有必要描述她的臉上充滿心碎和孤獨的神情，以及她表現出那

樣的自信。這是妳不知不覺又有了解釋事情的需要。在故事的這一瞬間，把臉

部的畫面──甚至是靜止、無表情的──切入電影裡，有了之前那些畫面的鋪

陳，觀眾就很可能感受到那些感情並注意到她的自信，不管妳願不願意。讓我

問妳一個問題，妳不一定要回答：是什麼給了妳這個故事的靈感？

「我有個朋友看見一個人在電梯裡哭，但無法靠近幫助她，因為他有幽閉恐

懼症。」

有意思。有些瞬間和對現實的一瞥可以啟發整個故事。去拍吧。我有個點子。

兩個人，Ａ和Ｂ進入電梯。在另一層樓，有其他人進來。他們外衣口袋的特寫

鏡頭，隨後是手在兩側。我們看見Ａ的手移向Ｂ的口袋拿走了他的錢包。Ａ把

錢包放進自己的口袋。幾秒鐘後B的手伸向A的口袋把他自己的錢包偷了回來，放進自己的口袋。如果拍得好會很有趣。

「看起來或許像兩個朋友在彼此開玩笑，」潔西卡說。「需要說清楚他們是互不相識的小偷。」

我不認為觀眾會覺得他們是朋友。避免混淆最簡單的方法是讓他們在不同樓層進電梯來，那樣他們看起來就不相干了，或許可以讓他們看起來很不一樣。

一個人的穿著可以快速有效地表達人物。還有什麼點子？

「我們在一個電梯裡，」艾佛列特說，「它是空的。門在五樓打開，一個穿著白衣的小丑走進來，臉上掛著大大的笑容。他已度過了漫長的一天，筋疲力盡。他按下一樓的按鈕。」

你知道我要問什麼。

「我們怎麼知道他過了漫長的一天？」

如果我們看見的只有這個笑容，我們怎麼知道他累了呢？

「或許拍一個眼睛的特寫鏡頭，他連眼睛都睜不開了。」

也許。或者不如讓他提一些東西表明他筋疲力盡。有什麼支撐的東西或行動

可以給這個角色，好讓它更清楚？某個可以放在他手裡的東西？好的導演理解內在的衝突與外在發生在身體上的掙扎同樣重要。懂得如何讓這些掙扎看得見是寶貴的技巧。在這個案例中，是否可以是一串被放了氣的、可憐兮兮的氣球？或者他的妝花了？

「他疲倦地按下按鈕或者喝了一口咖啡，」艾佛列特說，「接著他聽見一對情侶爭吵。他們在下一層樓進了電梯，充滿活力，互相叫嚷。也許這部電梯壞了。」

這就是故事的全部？

「我喜歡這個意象。」

足夠以此作為開始了。疲倦的小丑和好動的情侶的對比很吸引人，別擔心還不知道結尾。和同伴聊一下，找出接下去的發展。你已經有了一部電影的開頭。

還有別的點子嗎？

「一對年輕的新婚夫婦從事低薪工作而且被這座城市嚇壞了。」珊蒂說。

這是關於電梯的嗎？

「最終來說，是的。」

聽起來像很長的故事。

「不完全是。這只是背景部分。」

那為什麼要告訴我們？如果在鏡頭描述後我們還不明白這個背景故事，那麼它就不重要。別去想它。

「現在還只是個想法，不是劇本。」

我們已經到了七日工作坊的第二天。想法能被拍攝嗎？有可能，但你必須把它們轉化為角色、動作和能夠擺在攝影機前的東西。先思考再說。如果你不能把背景故事濃縮進影像，那些細節很可能就不重要。開始用影像思考吧，而不是用想法。

碧翠絲舉手：「一位女士害怕電梯。我可以那樣說嗎？」

妳怎麼表現這一點呢？

「她住在高樓層，很焦慮。」

她有醫療記錄釘在外套上嗎？

「她站在一棟樓的大廳裡。通常她會要求管理員陪她到住的那一層，但今天管理員不在，而她無法鼓起勇氣自己走進電梯。」

．

．

如果那裡沒有管理員，那我們怎麼知道那裡通常有管理員？我們如何才會知道她通常會做的事？影片這種媒介不太適合用來表現某樣不在那裡的事物。

「她撥打公共電話給丈夫要他來幫她，但他沒有接。」

我們怎麼知道這是她丈夫？我為什麼要這麼費力地去弄清楚？只要把我們看見的一切告訴我們，不用提別的。角色的意圖只能透過他們的行動來闡明。在妳的頭腦裡，對妳來說一切都很清楚，但對我們來說，還是一團亂麻。根據我的經驗，無法站出來以盡可能簡潔的話描述故事的人，很可能沒有能力把那個故事變成電影。

「好的。那麼並不是她的丈夫，而是某人，任何人，我們並不確切知道是誰。但不管她打給了誰，那人都不在家，於是她走到外面街上請求幫助。沒有人理她。無論如何她決定要走進電梯，但門剛一關上，她就恐慌了，並按下緊急按鈕。」

我喜歡這些畫面，而情感也足夠真實，但我覺得相較於害怕電梯的人，一個以前從未進過電梯的女人的故事會更有趣。是誰從未進過電梯？這個女人來自哪裡？她住在一棟有電梯的大樓裡，而這是她第一次搭電梯？

「我一直在思考一部以人物爲主的電影，主角是個以前從未見過電梯的女人，」約瑟夫說，「她害怕極了，感到極度的幽閉恐懼。」

如果只是個短片，那沒問題，一場幾分鐘的戲以這個女人爲主角，但假如你想要更多，那就必須有什麼真的發生在她身上。你可以引入其他人物嗎？你認識誰夠有說服力演這個角色？

「我想我真的認識一個看起來夠脆弱的人。」約瑟夫說。

你如何明確表現她的緊張感？

「我想讓她手上寫著一個電話號碼，或有個寫有她名字的手環，暗示她有阿茲海默症。與其說是緊張，不如說是感到迷惑。」

這是個很好的視覺想法。今天好好想想，明天就拍。

「我想到的只是一個視覺玩笑。」娜歐米說，「我們看見一個旅館電梯，從地板的高度拍攝。紅色地毯，發亮的鞋。鏡頭切到一個男人穿著浴袍沿著走廊踱進電梯。鏡頭切回地板高度，在這黑色皮革的海洋裡，我們看見他的拖鞋。

「我還沒想出結尾。」

足夠拍一部兩分鐘的電影了。這類事情很可能這一刻正在我的旅館裡發生。

昨晚我在電梯裡看見一對男女，他們剛從游泳池出來，裹著浴巾，四周都是穿著西裝拿著公事包的男人。電梯似乎是故事取之不竭的源泉。

蘇珊娜舉手：「一個女人，三四十歲，站在走廊等電梯。她按下按鈕，從包裡拿出一個三明治。電梯來了，她走進去開始吃。電梯上行幾層後停下，門開了。門快要關上時，一個男人進來。他拿出一塊手帕搗著前額。他高大，鬍子刮得清爽，穿著西裝。女人覺得他很有魅力。」

我們怎麼知道女人喜歡他？

「通過這部電影的鏡頭呈現。男人進電梯前，女人正在狼吞虎嚥地吃三明治，沒在意自己的樣子。一等男人站到她旁邊，女人迅速偷偷摸摸地努力把自己弄乾淨，因為她想在男人面前顯得好看。她把手伸進口袋找紙巾，但沒有找到。」

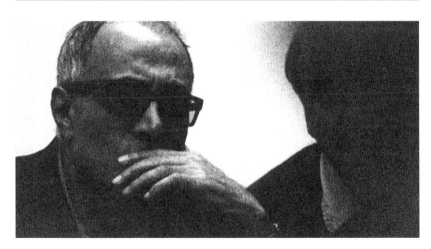

阿巴斯在義大利錫拉庫薩。

如果她沒有找到紙巾，我們怎麼知道她在找？

「我覺得就用她四處翻找可以用來擦嘴的東西，就夠清楚了。」蘇珊娜說。

「這樣如何：我們看見她照著電梯後方的鏡子並注意到嘴邊有蛋沙拉。」鮑里斯建議。

很好。

「她找不到紙巾，」蘇珊娜繼續講道，「於是這個男人從口袋中掏出另一塊手帕遞給她。他微笑著。女人很尷尬，但也為發生了聯繫而高興。她笑了笑。電梯停下，他走了出去。『你的手帕怎麼辦？』她說。『別擔心，』男人說，『我知道妳住在幾樓。』」

這個構想不錯，關於男人和女人如何向對方做出反應，尤其是在這麼靠近時。

我也喜歡妳把電梯用作整個故事必需的部分，而且這個故事幾乎完全用影像傳達。妳可以通過肢體語言向觀眾傳達很多訊息，她處理三明治、手帕的方式以及更一般地打理自己的方式。她可能試圖對著鏡子整理頭髮或者拂去臉上的碎屑。但為什麼這個男人要用手帕擦拭前額呢？那是必要的嗎？他最好還是留著手帕給女人擦蛋沙拉用。他的口袋裡真的會有兩塊手帕嗎？他又怎麼知道女人

住在幾樓？他比女人後上電梯又先下電梯。不如讓女人先下電梯，並在離開時把手帕交給男人。他拒絕，然後說出那句台詞。

「我在想你是否希望我們有些人這星期拍的是默片？」賽勒斯問道。

不一定。人和他們說話的方式一直是電影的重要元素。假如我們刪除電影裡的一切對話，我們要如何指望完全理解一個人物？話語有深刻的暗示性。甚至你從未見過的某人的名字，都有力量在你腦海裡立刻創造出情感維繫並喚起影像。沒有面部表情，電影將無法描述人的孤獨和美，但這同樣適用於某人嗓子的音調，而他們的眼神也能揭示同樣多的東西。當你打電話給某個人，你能從他們問好的方式中感覺到對方真正意圖和所帶的情緒。這樣具有揭示性的東西應該成為電影的必要元素。必須有充分理由才能在一部電影裡徹底省略聲音。最好採用一如果你選擇這樣做，就要在畫面中留下一些為何做此決定的線索。最好採用一些音效，因為如果你拍了一部完全的默片而某人買了一張DVD，他們可能會覺得哪裡壞了而要求退錢。

以電影的整體利益來看，一切都應該退居其後。正如好的樂曲未必是人們此後要哼唱好幾天的，有力量的影像也不一定非要是美的、結構複雜的、從周圍一切中脫穎而出的。有力量的影像可以只是一張快照，拍下風景或演員表達的瞬間感情，甚至眼睛迅速的一瞥。

最初開始起步時，我希望能證明身為導演的技術，主要是因為人們總是說我缺乏這類東西。結果最後我在第一部電影裡加入了華麗的手持鏡頭移動。那些鏡頭夠有趣，但我在技術上的企圖顯然成了故事的阻礙。移動鏡頭時總是必須要有足夠的理由。我不能否認我的攝影安排通常很簡單，我也喜歡把劇組和裝備減到最少。事實上，多年以來攝影師不喜歡和我一起工作，因為他們認為我的電影太不精緻了。但聚焦於任何故事之外的東西都是在虧待觀眾。如果有什麼在你的電影中延續——如果裡頭有詩意——那麼它會通過角色、他們的互動，以及他們一起探索的風景彰顯出來，而不是通過炫耀攝影技術。

在心裡創作出一個故事，然後再拍。在心裡先編輯好你的電影，然後才在電腦上剪接。不要只是想著最好的。

丰

畫家和詩人幾千年來一直在抽象性地表現事物。略去樹葉的綠色，我們就會以另一種方式看待那片樹葉，它讓我們想起某樣樹葉之外的東西。我們不是透過即刻的現實，而是透過聯想來理解事物。

丰

有人介意我們今天早點下課嗎？我很想去附近街道巷弄散個步。歡迎一起來。

第三天

幾位工作坊學員在外面拍片。阿巴斯與一小組人坐在一起。「有沒有什麼竅門可用來在拍攝前和拍攝中與非職業演員保持良好的合作關係?」娜歐米問。

我還不是個夠好的作家,足以想像一位鄉下的老師會怎麼說話,或者他在特定情形下如何反應。除了他們自己,有誰能夠為不識字的工人、計程車司機或有宗教信仰的老婦人寫出更好的對白呢?通常,當我有了覺得值得探索的想法時,我會去找真的人,他們能夠使這個未完成的故事的虛構人物具象化,並因此刺激我的想像力。當我找到某個我覺得或許可以在電影裡飾演角色的人,我會花時間和他一起待在他的環境裡,並且如果可能,就在我希望拍攝的地點。我會了解他是誰,然後用這些訊息使想法成形。我不太干涉他要做什麼,我給出最少的訊息,為他留下足夠的空間來表達自我,然後隨他去。使用非職業演員意味著遵循一定的規則。因為他們基本上就是在演自己,你必須接受他們不會犯錯並且永遠都不可能錯。一個外行的演出者很快就會讓人知道他的表演在多大程度上能被導演決定。在這種情形下,要允許一定程度的自由。不要試圖控制一切。

當我開始這類案子時,心裡總會有點底了,就算我在視覺上一直未確定下來。

對於想要與什麼樣的人墜入愛河抱持固定想法的人可能一輩子然於一身。最好使創作出的角色有彈性並略略失焦，這樣，當我在現實生活中遇見某人，我的想法就會有足夠的彈性，使我能夠將他們視作我腦海裡的人物。不要把真實的人塞進虛構人物的僵化概念裡，最好反其道而行。與其把人拉進我建構的畫面——期望著現實會與之符合——不如向真實的人、向在我面前上演的情境，調整和改變自己。我最初的想法就像一塊布，根據要穿它的演員的需要來裁剪。

如果外套太小了，裁縫師不會說：「回家去，把手臂縮短，明天早上再回來。然後那外套就會適合你。」他要做的是調整袖子。

即便如此，儘管我不會確切地告訴非職業演員他們的角色要說什麼或做什麼，但我的確會試著微妙地向他們傳達我的想法，這意味著在一定程度上，我的想法漸漸注入了演員的想法。我解釋腦中的場景、提供敘事細節、大致的感情及我希望去往的方向。通過這樣做，我慢慢地把演員引向我對於他所飾演的人物的鬆散想法。同時，我知道演員會把他的很多自我帶進角色。大部分人演自己都很有說服力，因此我並不干涉，比如說，他們怎麼穿衣服。對於這類事情，我讓他們糾正我。非職業演員自己就是最好的造型設計師和化妝師，因為沒有

人比他們自己更明白他們的角色應該穿什麼。當某人站在鏡子面前，使她的內心情感與外表相配，比鞋子顏色與背包的搭配更重要。在現實生活中，我們常常因為外表舉止突然理解了一個人，哪怕他一個字都還沒說。

以這種微妙的方式工作，一段時間後——有時幾個月後——哪些想法來自我的想像，哪些來自角色扮演者的現實就會變得模糊了。這是為了在我給予非職業演員的指導與他們給我的訊息之間創造適當的平衡，幫助發展他們的角色，允許他們有一定的發現。在不必給予直接指導的情況下，確保他們或多或少舒坦地做出我想要的東西。有時候我不知道是我告訴了他們要說什麼、還是他們寫了自己的劇本。我們相互學習。

丰

懶是一種罪。

你不能指望沒有半點故事就要創作出電影，就算一張照片也有敘事。但神祕是重要的。未解決的和神祕的東西——而不是解決了的和理性的——維繫了我們的興趣，而且在我們凝視一幅畫作、讀一首詩或看一部電影後很長時間依舊如此。

圭

要清楚且容易理解，這需要費力的投入。有時候最簡單的故事，就是那些最需要想法的。別混淆了簡潔與結構簡單。事實上，訣竅是使某樣複雜的東西看起來顯得直接。

圭

要接受太陽底下無新鮮事，每一件事都已經做過了，但每個有創造性的藝術家都能帶來新鮮的觀點。

中

中

去除一切不必要的東西，抵制隨著主要想法而來的次要想法的猛攻。別摻假。

改進作品的最有效方式是保持短小簡單。「我其實沒有做什麼，」當被問及如何創作了《大衛》時，米開朗基羅解釋道，「雕像已經存在於石塊中。我做的只是去除不必要的一切。」魯米建議我們不要說太多話，盡可能用最少的字。

說故事、拍電影、篩選畫面，甚至生活時，考慮一下這個想法吧。

我使用的語言旨在盡可能有效地傳達訊息。有時我有無法用字句表達的想法，於是沒有把它們寫下來。需要另一種形式的表達。

‡

每個鏡頭都必須與其他鏡頭相關聯。

‡

專注！別那麼沒耐心。

‡

自我表達應該幾乎一直保持著個人性。

᚛

᚛

᚛

要求非職業演員逐字逐句學會對白很少會有用。通常，一旦我們談及他要演的角色，一旦我解釋了這場戲，他最終都能比我想像的更好地表達自己。可以說，我間接地導演，略施影響。給表演者空間，你很快就會發現他是關於他的角色能夠說出一切重要東西——所有那些微妙的細節——的最合適人選。他懂得如何最好地定義那個虛構人物並使他不做作。不用背特定台詞，他就會變得非常足智多謀、提供想法並創造他自己的對話。這樣做的話，他在角色裡注入了更多自己，並推動事物朝更有活力的方向發展。對於我，它也可以成為令人驚喜、使人精神煥發的經驗。

《何處是我朋友的家》（*Where Is The Friend's Home*, 1987）裡的祖父有一段

獨白，關於孩子最好應該如何教養。他精彩地講述了當他還是個孩子時，父親如何每星期給他一分錢同時每兩週打他一頓。「有時他忘記給錢，」他說，「但他從未忘記打我。」祖父對如今的孩子如何難以管教、缺少紀律及不尊敬長者表示遺憾。我和這位老人聊了很久，坐在他身邊喝茶，後來他才知道我在拍電影。我告訴他我對如今年輕人的看法，贊同他關於孩子們可恥地違抗父輩的事，並啊說，直到最後我才解釋了我們在村裡做的事。我不斷說補充說：「我想把這個想法納入電影中，但沒有人會聽我的，需要另一個人來解釋這些事，一個有一定威嚴的人。我曾經要我父親演出這場戲，但他身體不好。你讓我想起他，所以我想你能否考慮演這個角色。要表達像這樣的想法時，只有長輩的話才有人聽。如果你來講這些東西，人們一定會聽的。」

《何處是我朋友的家》中小男孩巴貝克與路邊老婦人對話。

我在他腦子裡種下某些種子，隨後向他解釋他是唯一一個可以耕種它們的人。我通過給他大量自信來操控他，於是當我們拍這場戲時，這位老人全無壓力，演得絕對堅定可信。

有時我不斷與演員談一個特定的想法，希望說服他相信最初這就是他的原創想法。在《橄欖樹下的情人》裡飾演哈山的哈山·瑞雷（Hossein Rezai）幫助我塑造並改進了他的角色，通過質疑對白中某些台詞的真實性不斷把我拉回現實。電影開拍前，哈山和我有幾個月經常見面。當我對他說些什麼時，他臉上的表情會告訴我，我一定偏離了軌道，我要重新思考自己的方法，一切顯得人為及虛假的東西都應該丟棄。在我們的一次會面中，對話進行到中間時，我說：「如果有錢人能娶窮人，那會是件好事。那樣每個人都能擁有自己的房子。有兩棟

《橄欖樹下的情人》中男主角哈山與片中的導演的對手戲。

房子毫無意義，你又不能把頭放在一棟房子裡，把腳放進另一棟房子裡。」後來，我們與攝影師見面時，我轉向哈山說：「跟他說說你告訴我的人們有兩棟房子的事。」他看著我，思忖著究竟是他還是我最初談及此事。最終他把這個想法複述給了攝影師，而我告訴他那些並不完全是他先前使用的話，或者我也許加了另一句台詞，假裝是他最初說出來的。每次與哈山見面，我都要求他重覆他說過的話。漸漸地，他掌握了這些台詞，如今已根植在記憶裡。大約一個月後，他開始相信那些全是他自己的話。就像植髮，我每次只能加入一兩撮。

關於兩棟房子的那句台詞是在《橄欖樹下的情人》裡，哈山坐在車上與職業演員穆罕默德阿里·科沙瓦茲飾演的電影導演交談的那場戲。拍攝的那天早上，我和哈山在樹林裡散步，「你記得嗎，好幾個月前，」我問他，「你向我指出……？」我提醒他當時對我說了什麼並建議他把這些講給科沙瓦茲先生聽。

哈山說出那些台詞時相當自然真實，他已經把它們據為己有。因為我們以這種方式一起工作，那些台詞就真的屬於他了。要是強迫他背劇本並告訴他說什麼，是不會有用的。當時我在車上，坐在他身旁，操作攝影機並與他交談。當他說「你又不能把頭放在一棟房子裡，把腳放進另一棟房子裡」時，是我而不是科

沙瓦茲先生回答了那句台詞：「但你可以出租一棟房子，然後住在另一棟裡。」

他露出的奇特表情是電影中我最喜歡的鏡頭之一。他忘記了攝影機，不假思索地做出反應。後來，我用反拍鏡頭拍了科沙瓦茲先生，並把這組鏡頭剪在一起。再看這場戲，除了開頭幾秒鐘外，你從未看見他們兩人出現在同一鏡頭裡。

丰

也要明白漂亮的畫面──應用得當的話──會是很值得的。這類事物有其價值。

有力的說故事總是能制伏畫面。但當一部電影的真正基礎是想法的表達時，

丰

電影，如同詩，關乎節奏。

我無法告訴你們什麼是「偉大藝術」。我只知道詩歌和電影、繪畫以及文學，它們教會我很多東西，並將我引向新的方向。其中包含了美。

‡

我喜歡和不帶有任何先入之見的演員（指非職業演員）一起工作。職業演員很少會那樣純粹，尤其當他們與其他導演有過令人不安的經驗後，這意味著我的這部分工作要包括消除過往的聯想和負面的回憶。他們已磨練技藝多年，總是提出很多問題，角色的每個細節對他們來說都很重要，這意味著有時候我必須使用術語溝通。然而，非職業演員只依賴本能，他們永遠都在迫使我調整固有的想法。這兩種方法彼此互補，而最終的結果——在同一場戲中加入職業演員與非職業演員——可能是吸引人的。我找了威廉·席麥爾（William Shimell）——一位歌劇演唱家——飾演《愛情對白》，因為我認為這或許會以

《愛情對白》中飾演主角的威廉・席麥爾和茱麗葉・畢諾許。

某種方式影響茱麗葉‧畢諾許的表演。我希望他以有趣的方式挑戰她，但威廉奉獻出了比我所期待的更優雅的表演。也許影響反過來發生了。也許是茱麗葉的專業激發了威廉這樣的演出。

在理想的世界裡，專業和外行的演員兩者都能奉獻出令人信服的表演，但他們以全然不同的方式處理他們的任務。演員最好要麼絕對清楚關於這門技藝的一切並總是努力提高技巧，要麼乾脆一無所知。在兩個極端之間就會有問題了。

職業演員一到片場，他立刻就能成為別人，他的工作不再是做自己。他離真正的自我越遠，離正在演的角色就越近。一站到攝影機前，關於技術設備和圍繞著他的複雜流程，他都已知曉應該了解的一切，但他也已經訓練自己忽略這一切。職業演員必須成為工作的專家，那樣他說的和做的一切都是真實的。他必須通過技藝和有意識的技巧創造出那種可信度。而非職業演員以一種無意識的方式處理工作。透過成為他自己，只需要把真實的自我帶到片場，他就完成了被要求的事。

《橄欖樹下的情人》拍攝時，只要哈山在鏡頭前，穆罕默德阿里‧科沙瓦茲就會在鏡頭後仔細研究他的「不表演」，幾乎就像是在問自己：「這個對表演

一無所知的年輕人，怎麼會演得這樣成功出色？」

答案是面對鏡頭時，大部分非職業演員並不是在表演，他們在做自己。如果你在他們身上期待更多的東西，你就很有可能遇上麻煩。在片場我避免把劇本或筆記帶在身邊，因為它們會使非職業演員不舒服。當非職業演員看到我手上的紙頁時，可能會發生兩種情況。他們要麼堅稱背出所有這些台詞是不可能的，要麼就試圖在表演前記住這些台詞。這樣做的話，非職業演員就成了職業的，而且通常是不好的那種。非職業演員應該保持非職業性。

丰

好的職業演員會假裝優秀的非職業演員自然而然所做的事，也就是在鏡頭前使自己與現實生活中一

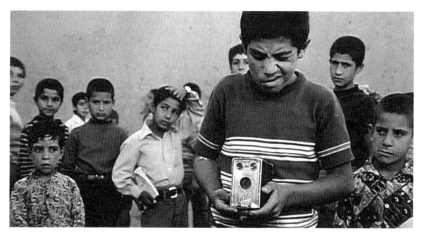

《闖渡客》是阿巴斯首部長片作品。

櫻桃的滋味：阿巴斯談電影

模一樣。早在我拍攝第一部電影《麵包與小巷》（Bread and Alley, 1970）時，我就漸漸意識到這一見解的真實性，電影講述一名男孩從麵包店回家途中遇見一隻狗的故事。我們找了一個七歲男孩和一隻流浪狗，狗一吠，男孩就逃走了。我的想法是要讓他直接找到狗面前，於是我買了一輛自行車，把它放在街對面，並告訴他只要他走過動物身邊就可以擁有它。一切完美進行，我們都得到了想要的東西。訣竅在於讓這個孩子真正經歷虛構角色所經歷的事。

為了拍《闖渡客》（The Traveller, 1974）中男孩挨打的戲，我問他願意得到什麼來交換真的被鞭笞十下，他說想要一套運動服和一顆足球。我們一開始拍攝，這場戲的真實性甚至讓我吃驚。畫面中的女人真的是男孩的母親，她不由自主地轉過頭，不看兒子挨打。這是她真實人性的反應。

《橄欖樹下的情人》有一場戲，哈山和科沙瓦茲先生坐在一輛卡車後面，卡車停下，從路的另一側載人。科沙瓦茲先生詢問一名年輕女人是否願意被拍進電影。我們一共拍了三個鏡次。鏡一不錯，因為她不知道問題會是什麼，她的膽怯對這個角色極其有效。到了鏡三，她已經知道問題會是什麼，而她的羞澀全無蹤影。又一次，為了獲得我想要的反應，科沙瓦茲先生突然問她是否願意

在電影中跳舞。我觀察她回答這個問題時的眼神，她的眼睛睜得大大的，躲在母親身後。這絕對是一種真實的反應，她的自發性被激發了出來。我們幸運地在此時捕捉到那個表情，不然下一個問題可能會變成了⋯⋯「妳願意為了這部電影脫衣服嗎？」

丰

我有個朋友過來吃晚飯，想要抽菸，於是我兒子出門幫她買。我們等了很久他都還沒回來，結果原來他走了三英里去城裡買一盒菸。那種責任感、那種堅持是應該受到某種獎勵的，而這就是我想在《何處是我朋友的家》裡傳達的東西。

在《何處是我朋友的家》開頭的一場戲裡，當男孩巴貝克・阿默爾（Babak Ahmadpour）的母親

《何處是我朋友的家》中的小男孩巴貝克・阿默爾。

櫻桃的滋味：阿巴斯談電影

告訴他不准去找同學時，我需要一個男孩特別反應的鏡頭。他誤將同學的作業本放進自己的書包，想拿去還給他。我們看見男孩臉上僅僅出現了幾秒鐘迷惑的表情，但這是讓人永遠不會忘記的東西。我所做的是讓他站在攝影機前，問了他一道數學題。在我們看來他在想為什麼母親不讓他去，事實上他是凝視著前方，算著數學題，努力處理所有那些在腦海裡翻騰的數字。

男孩後來發現自己置身於一個陌生村莊的暗巷中。他聽見一隻狗在叫，有點害怕。我們沒有看見狗，只看見巴貝克臉上的表情，我覺得這是極其重要的。我們必須正確處理畫面，因為在某種程度上，這個小男孩的眼神決定了電影的成敗。展現出那種明確的一意孤行和堅持不懈的表情至關重要。一名工作人員走到街角，大聲模擬狗在狂吠。我轉向助理，確保男孩能聽見我說話，然後說：

「你確定把狗拴好了嗎？去檢查看看牠有沒有逃走。畢竟牠很野，非常危險。給牠一根骨頭，那樣牠就不會咬斷繩子了。我們可不希望牠咬人。」諸如此類的話。巴貝克相信了這隻狗想要逃跑並攻擊他。到了更後來，我在音軌裡加了真實的狗的錄音。

在這兩個例子中，給男孩某種可以集中精神的東西，而不是叫他假裝，是一

種獲得我想在電影裡要的東西的有效得多的方法。我甚至在電影開拍前幾個星期密謀了一些事，包括小心地造了一個假教室，用來安置巴貝克。也就是說從蘭過來幫助他歸還薄子。對巴貝克來說，關鍵是確保作業本盡快歸還。其間，我們圍繞著他拍了一部電影。「請趕快找到你的朋友，」我告訴他，「我們所有人都要盡快回家。」

中

我找了個在泥地上踢足球的男孩在《闖渡客》飾演主角。有一場戲我想讓他站在球門前表現不佳，並讓另一隊進球，然後讓隊友過來指責他。當我們開始拍攝的時候，這男孩顯然決定不理我。不管我說什麼，他都不斷盡其所能抓住球不讓另一隊得分。我一次次把他叫到一邊，提醒他的角色是要讓另一隊贏。

後來在電影裡，我們看見男孩和他的朋友坐在屋前台階上，朋友批評他的表現，男孩不斷爭辯，堅稱是他的朋友表現不佳。

在《何處是我朋友的家》裡，飾演男孩母親的女人拒絕再拍一次手洗襯衫然後把它拿出去曬的戲。她堅持說那件襯衫是乾淨的，如果我們需要她再做一次，她就要去找一些真的髒衣服。把同一件乾淨的襯衫再洗一遍的想法對她來說是無法想像的。結果我的助理把襯衫丟到地上，說道：「現在它又髒了！」我曾想在電影裡拍另一個男孩，但他的母親不願意。她告訴我們，她曾看過一部電影，一個孩子失蹤了，直到二十年後才被找到。我們不管說什麼都不能使她相信，假如她的兒子出現在電影裡，是不會自動消失的。

在《何處是我朋友的家》裡，我想讓一個孩子躺在教室課桌底下，於是我挑了一個男孩，他在課後搬運沉重的牛奶箱，並且真的有背痛。「當我問，你為什麼在課桌底下時，」我對他說，「就解釋說是因為你的背。」我們架好了攝影機，男孩鑽到了課桌底下。我們開機，然後我問他為什麼在那下面。他伸出頭說：「是你叫我在那下面的。」我讓助理和男孩說話，甚至和他一起鑽到桌子下面。我們又拍了一次，我問了同樣的問題。男孩指著我的助理說：「他讓我這麼做的！」

我們拍《風帶著我來》的那個村莊的居民對電影完全沒有認知，完全專注於

他們自己的工作。我們做了很多說服工作才讓一個父親允許他的小兒子演出電影。讓羊獨自待在草地上的想法對他來說難以理解。所有這些都對我們有利，因為沒有人真的理解我們在做什麼或受到攝影機的打擾。結果發現許多當地人都是優秀的演員。實際上，他們根本沒在表演，他們自然地做到了完美。與咖啡店裡的女人拍了兩天《風帶著我來》後，她告訴我們，隔天她沒辦法來，因此會派女兒來代替。沒辦法讓她理解我們需要的是她。或許如果她理解了，她就不會演得那麼出色了。

〇

藝術用特寫鏡頭看事物，聚焦我們的注意力，教會我們不要那樣隨意地指責。攝影機使真相得以在它原本不會去的地方傳播。

藝術不作評斷，它告知、教育。

應該由情感來引導演員的動作，而不是相反。如果你要演員悲傷，就要在他身上激起那種感情。如果角色要害怕，我也許會試圖真的驚嚇飾演此角色的演員。一切都必須盡可能逼真。要求一個非職業演員高興，大部分人只會微笑。要求他悲傷，你得到的將只是怒視。一切都太過戲劇性，太沒有說服力了。當我與非職業演員一起工作時，我不要求他們表演，我要他們做自己。發現是什麼推動人們以某種方式表現，然後利用這點，設計策略使之發生。

阿巴斯放映了《十段生命的律動》的開場戲，用兩台連在汽車儀表板上的攝影機拍攝，由瑪妮亞·艾卡芭莉和她真的兒子在片中飾演母子，在德黑蘭的大街上開著車。男孩很不安，因為他不想錯過游泳比賽。隨後的幾場戲包括瑪妮亞搭載好幾個女人。

我花時間與男孩和他母親在一起，漸漸了解他的喜好。拍那場她開車送兒子去游泳池的戲時，重要的是她走的是那條真的通往游泳池的路，不然她的兒子或許就不會相信正在發生的事。現實和虛構必須融合，而且要為演員提供可信

的環境。每次她偏離方向，她兒子就立刻問：「我們不是要去游泳池嗎？」便不再集中注意力。這場戲我們拍了三遍，總是在星期二，那是男孩固定去游泳的日子。瑪妮亞很狡猾，確保他們離開家有點遲了，這讓她的兒子不安，而他們一坐進車裡，她就假裝忘了眼鏡和錢包，於是她的兒子就更焦慮了。這樣的工作方法是很冒險的，因為她的兒子也可能決定根本不想出現在電影裡。

拍攝持續了三個月，因為我們只在演員覺得氣氛對的時候工作，這就無法提前計畫，於是汽車和攝影機總是聽任他們差遣。一切取決於他們是否有空，以及更重要的，他們感覺如何，演員們會讓我知道應該何時拍攝。有時候我們一個星期只工作一兩天。導演可能隨時寫好劇本，但必須等待非職業演員將情感與劇本調適一致。沒有這種匹配，表演就可能不那麼可信。我的電影裡每一張傷心的臉背後都有一個真實的故事。

就算我以某種方法引導了《十段生命的律動》的對話，演員的對話也是他們自己的。現實總是出發點。我知道飾演妓女的那個女人在拍攝的準備階段一直在和男朋友吵架。我感覺這可能會有用，因為她在《十段生命的律動》裡的角色不是個非常開心的人，於是我叫她無論何時只要想拍就打電話給我。

就在我們開拍前，年輕女子與男友的關係變好了，於是我要求男友再開始和她吵架。我知道她會打電話來說：「就今天了。我們應該現在拍。」這個謙遜誠實的女人在現實中與銀幕上的角色非常不同──我覺得也許她想展示她隱藏的一面──就此證明了雇用演員時你應該選擇與他們飾演的角色盡可能接近的人這條規則也有例外。我們第一次拍她在車裡與瑪妮亞交談時失焦了，但這絕對是最好的表演，所以儘管如此我們還是用了。

丰

晚上出門的女人或許要在幾小時前就化好妝好讓妝融入皮膚。情感是同樣的道理，演員必須與情感共眠，這樣到了早上情感就真的屬於他了。當情緒到位、對話也令人信服時，表演就可信了。

足球隊的教練知道每個球員的個人能力，早在比賽開始前就制訂了作戰計畫，使他能夠最佳地利用他們的長處。一旦開場哨響，他只能坐在場邊觀看。他可以點一支菸，要麼享受比賽，要麼氣瘋了。中場休息時，他可以提建議，控制場面並做出調整，但他的真正工作——選擇隊員、確保不同性格的正確搭配、設計戰略——都已經完成了。場上的隊員需要那種自由。

在拍《十段生命的律動》時，導演不需要干預，我幾乎放棄了絕大多數權力。

拍攝時，我有時在汽車後座，在攝影機看不見我的角度；還有些時候我搭另一輛車跟著。我從不出現在那裡大聲指揮掌控一切。相反地，我只是聽著，就像觀眾觀看已完成的電影似的。我們讓男孩自便，他似乎完全忘了攝影機和我，這正是我所希望發生的。我有時透過耳機告訴瑪妮亞幾句台詞，因此有時候你會看見她調整面紗。這給了我少量控制權，那是我在拍攝期間唯一的導演工作。

為了《像戀人一樣》（*Like Someone in Love, 2012*）片中教授一角，我們面試了一百多個人，其中一些演過黑澤明及其他知名導演的片子。最後我選擇了奧野雅史。和他共事是無與倫比的經驗。五十年來他一直以臨時演員維生，從未說過一句台詞。我不希望他被嚇到，於是告訴他在電影裡只是一個小角色，也許最多就一頁半的對白。每天晚上我告訴他次日的戲。拍到近一半時，他對我的翻譯說，他的角色似乎比我最初提議的大得多，或許是我掩飾了真相。他知道自己被騙了，但儘管如此仍心懷感激。

奧野先生擁有某些與我腦海中所想的相似的特質，而他的表演方式混合了我的期望以及他真正身分的現實。他換上拖鞋後，拖著走在公寓裡——我們在一棟未完工的房子裡修建了那間公寓——就好像幾十年來他每天都這麼做。他告訴我只要坐在書桌前，他就感覺自如。我讚揚美術指導工作做得好，而美術指導感謝我找到了一位與他的設計如此相襯的演員。我們拍完後，我告訴奧野先生與他一起工作是一段美好的經歷，而我還想在日本再拍一部電影。他禮貌地

《像戀人一樣》片中飾演教授的奧野雅史。

櫻桃的滋味：阿巴斯談電影

道謝並解釋說，儘管為我的提議所感動，但他不想再演主角而更願意回去跑龍套。佛說：「智者不銳。」如果某人展示自己，沒人會注意到。留在影子裡，整個世界都會睜開眼睛。奧野先生是最後一位武士。

土

藝術家反思悲慘的經歷時並不憤世嫉俗，因此我們才能夠從痛苦中感到愉悅、在逆境與災難中受到啟迪。魯米告訴我們，如果我們決定優雅地凝視可怕之物，我們便可察覺它的美。一切取決於我們如何看。

圭

清晰很重要，你不會想讓觀眾感覺愚蠢。確保一切都能被理解，激發觀眾的興趣，注入曖昧性，創造多面向的人物和複雜的情境。但不要讓任何人留下困惑。

實驗總是值得一試。

丰　　　　　　　　丰

人們說我拍兒童電影。其實我只拍過一部兒童電影，一部叫《色彩》（Colours, 1976）的短片，其餘很多是關於兒童的。我的許多電影以兒童為主角，並不意味著它們是拍給兒童觀眾看的。

有句阿拉伯諺語說，孩子與成人有四個要點不同。孩子沒有擁有或保留的本能；爭吵時沒有恨的觀念；毫不重視外表；以及傾向於在表達情感時相對自然。整個來說，孩子有更自由的人生觀，他們不會把事情搞複雜，他們沒有隱祕的動機，很少意識到在世界面前自己的樣子和聲音。他們在攝影機前不玩花招，他們不用每天早上喝一杯咖啡，不想著金錢或名利，他們毫不注意慣例和

阿巴斯在倫敦。

傳統。孩子提醒成人，我們應該繼續驚奇於周遭世界，我們不應該這樣冷漠地看待生活，我們應該睜開眼睛慶祝當下。孩子們如此樂於接受，那樣淘氣，總是以驚人的明晰清楚無誤地表達自己。問一個問題，然後聽他們非凡的回答吧。

他們讓我想起總是活在當下的蘇菲派神祕主義者。我從孩子身上學到了那麼多。

他們間接地教會大人如何盡可能光明正大地與人交流以及如何抑制悲觀厭世。

能夠默不作聲會是有用的。如果我沒有在工作生涯一開始就和孩子一起工作，我很可能會成為另一種非常不同的導演。

至於和兒童演員一起工作，如果你讓他們做自己的話，他們會將簡潔和遊戲般的不羈感帶上銀幕。為了從孩子身上獲得最佳表現，要和他們一起演。讓自己成為孩子並通過他們重新發現自我——你的嬰兒時期，那種無自我意識、那種孩子般的敏感。我電影裡的孩子都很固執、獨立，總是會有比馬龍·白蘭度更有趣的想法。但有時候他們甚至不知道我在指導他們表演，而正是這樣我才能夠得到那些表演。

《國小新鮮人》（First Graders, 1985）裡全是頭一次上學的孩子的採訪，他們突然投入了一個由嚴格規定所約束的世界。在我們開拍前一個星期，當孩子們在上學第一天抵達教室時，他們看見了黑板、課桌、板凳以及——清楚的——架好的攝影機。我們從未要求他們不要看鏡頭，因為那會是確保他們自然行事的最好方法。因為對孩子來說這是新環境，在這個室內，攝影機只是另一個物件、攝影師只是另一個人——一個權威形象。我們拍攝時沒有使用場記板，這有助於保持注意力集中。這意味著剪接同步時會有問題，但是值得。當孩子們

櫻桃的滋味：阿巴斯談電影

說話時，就真的是他們在說話，用他們自己的聲音，沒有我的干預。

最重要的是孩子們有沒有感覺到你——這位導演——在評斷他們，或你比他們更重要。如果你這樣做的話，他們會立刻察覺，並會阻止你在場。黑澤明有一次問我是怎麼讓孩子們表演的，「他們在你的鏡頭前看起來那樣自如。」他說。

我解釋說我從來不居高臨下地對他們說話，我不顯得自己是總管，孩子們甚至不知道我是導演。為了與孩子極有效地溝通，你必須按他們的水平調整自己並用他們的語言說話。一旦建立了聯繫，就沒必要命令他們做任何事了。通過讓他們表達在那一刻想表達的任何東西，我得到了我所要找的。同樣的融洽關係對於年長的非職業演員甚至某些職業演員也適用。

丰

要享受某樣東西，我必須被激發起興趣。而只有新奇事物會讓我感興趣。經驗和不斷學習吸引我的注意。我仍在學習，我當然是的，這是一生的追求。謹防做出決絕的判斷。

藝術家渴望溝通。那正是使其成為藝術家的東西。如果他們無法分享夢想，就會變得沒有生氣。

丰

在公園長凳上坐下，開始以幾分錢一幅的價格販賣畢卡索的真跡，看看你是否能成功地賣掉一幅。大部分人看電影時想要簡單，想要立刻能夠理解的東西，他們討厭為不理解的東西付錢。

丰

藝術創作的間接目標是深深地回歸到童年的遊戲中，那是真正的樂趣所在。

丰

孩子一旦發現自己想要追求某種超越遊戲本身的純粹愉悅的東西、一旦他變得

有競爭性，遊戲就結束了。最好的情況是，投入藝術像是孩童般的過程，在其中潛意識因素越來越強，最終淹沒了意識。對於藝術家而言，重新連接年幼時的動力不是一個選項，而是必須。

我很高興在我的生命裡沒有大人告訴我該做什麼。這些日子以來，當我與家人共處、而他們開始談論這件或那件事時，我通常會走開，去另一間房間加入孩子們的行列。我覺得大部分成人對話很無趣。人類生命中最美好的階段是童年，那時哪怕遇見最微不足道的事物也可以成為徹底探索的過程。很遺憾我們那麼快就把那些時光拋在身後。不幸的是，對大部分人而言，讓我們自己從那種意識中離開——甚至加速我們的離開——是最自然不過的事。當時光荏苒，生命的階段一一顯現。一開始，我們以為自己什麼都知道，隨後到來的卻是擔憂和懷疑的階段，再來是我們積極尋求重燃童年經驗的階段。這第三個、也是最後一個階段，正是我目前也是這段時間以來的處境。

阿巴斯在義大利工作坊參與學員的拍攝。

試鏡時，我告訴即將成為演員的人一個笑話，並要求他講給其他人聽。他有辦法玩這個遊戲嗎？

丰

談到選擇演員，直覺和本能反應通常是可靠的。一旦電影開拍，第一個拍的鏡次通常是最好的。如果你必須和他們討論特定的台詞、他們該如何去演，或發現自己在鏡頭前必須小心地阻止演員，那麼本該有的那種自發性就會丟失了。如果我們不得不拍超過三個鏡次、如果演員在和台詞搏鬥著、如果他被迫離真實的性格太遠，我就會開始質疑自己的方法。當我站在攝影機旁望向演員時，應該已經清楚要如何得到我想要的東西。如果一切沒有立刻自然地發生，那就需要重新開始了。拍攝停止，而我會重新思考。

任何人都可以是演員，只要他演的角色與內在自我足夠契合。你無法從根本上改變非職業演員處理角色的方式，所以要確保你為這工作選了正確的人。如果和你一起工作的人與腦海裡的角色不夠像，趕快調整改變。圍繞著演員架設攝影機及燈光，而不是相反，然後你會驚訝於非職業演員可以如此不費力地傳達那麼多訊息。

與非職業演員一起工作可能會很艱辛，很多人需要細心對待。這就像化學方

程式，一個元素太多而另一個不夠，整個東西就在你眼前爆炸了。有些人想知道他們演的角色是否有同情心、他們會被視為正派還是反派。回答這個問題幾乎肯定會影響演員處理角色的方式，於是我努力不討論細節。我不做解釋，沒有不必要的訊息。如果人選得對，你無法相信一切有多容易。非職業演員或許只能演一種角色：他們自己。但有些演得驚人得好。

丰

電影裡每個人物都重要，不要以為是個小角色就誰都可以演。糟糕的表演，不管多長，都會影響觀眾腦海裡的畫面並在電影中央留下一個洞。不要允許出現哪怕一個錯誤的音符。

阿巴斯在倫敦。

櫻桃的滋味：阿巴斯談電影

某個幾乎難以察覺到的東西——比如難以察覺的突然眨眼——可能會對拍得好壞有重要影響，激勵作為導演的我並提供繼續下去所需要的能量。漁夫會先規劃，但從不會確切知道他將在漁網裡發現什麼。這張網裡滿是驚喜。當意外取代計畫時我感到高興。好奇心、即興、偶然，我們尋找快樂的意外。

‡

許多想法出現在我門口，一些比另一些更有力，但大部分很快就消失了，只有最強烈的那些留了下來。我最初的故事有時只有半張紙，如果我把那些段落發展成三頁紙，我會懷疑這個想法對於一部長片而言是否足夠允實。但當劇本變得太詳細——如果我能完全看見畫面、聽見對白，到了感覺受限的程度——那麼我就不太會想把它變成電影了，我或許會把它交給一位同行。

「我做不到這個，」我早期電影一位攝影師在我們一起工作的第三天對我說，「當我來到片場時，我必須知道在哪設置燈光。我需要分鏡腳本。」因為我沒有，所以那天晚上花了幾個小時寫出了次日的鏡頭表。在第一組鏡頭裡，我計畫包括主角的特寫，第二天當我到達片場時，顯然演員情緒不佳，於是我只好做出改變。我當時給攝影師分鏡腳本時，他很感激，但跳過了第一個鏡頭之後我們又回到了起點。顯然我永遠也沒辦法按那樣的腳本拍電影。我更關心片場時的那個瞬間演員的情感和情緒及與他人的互動，而不是前一晚準備詳細的分鏡清單。腳本僅僅提供了一個基礎，讓我們在上面建造。謹防執著於任何畫面的東西。

丰

靜靜坐著，只要靜靜坐著，隨後一個想法會到來。

我的作品幾乎不期待回報，無論是財務上還是影評上的。人們曾寫了好幾本

關於我的電影的書，但我一本也沒讀過，而且我也不看影評。我永遠不會說我

不在意人們是否喜歡我的電影，但我可以告訴你們，他們喜歡我所做的並不會

影響我自身的感受。有人告訴我他們不理解某樣我所創作的東西時，我也不會

煩惱。知道我的電影並非完全難懂，對我而言似乎就已經夠欣賞它們了。

當人們聽說我贏得了坎城金棕櫚獎並知道我的電影沒在當地影城放映，以及

某些影評人喜歡我的作品時，他們的第一個想法是我的電影一定非常深奧。但

他們的預期常常被推翻，他們來觀看時真正驚訝於我的作品其實相當簡單。在

我所有的電影場景中引發最多提問的是《特寫鏡頭》開頭時，街上一個鐵罐向

下滾動的鏡頭。對於這樣一個單純的瞬間我聽到了多少評論啊！當我解釋這段

畫面來自何處時，人們不相信我，他們期待某種極度深刻的東西。但事實是我

們拍攝的那棟房子前有一個斜坡。故事的重要事件在屋裡發生，而我想表現站

在屋外那個人的無所事事。我創造了這樣一個場景，他讓一個空的噴霧罐慢慢

滾下坡。我只是喜歡這個畫面，並認為我不會有很多機會捕捉到那樣一個鏡頭，我知道這是一個能以某種方式觸動觀眾的鏡頭，而我們也還有時間消磨，攝影機裡還有幾英尺膠卷。一種絕配。

丰

我早就知道了我不適合電影節的世界，不適合那種生活。作秀、不得不對事物發表意見──包括對我自己的作品──令我不安。把作品完成然後上架，不用向任何人展示，或者不必耗費精力把它置於觀眾的凝視之下，這些想法很吸引人。此外，當我去參加電影節時，最好的事並非我可能看的電影，而是遇見某個新朋友的可能性。遇見對的人總是會再次確認我的信念。

丰

如果有人看我的電影二十分鐘後離場，我能理解。如果有人在結束後又待了

二十分鐘，我也能理解。

≡

有人說導演應該對表演有基本的理解——甚至有些經驗。我同意，儘管我絕非厲害的演員，在攝影機前也從不感覺自在。有一次，我在拍攝一部關於學童的電影時拍了自己。對我而言很不容易，於是我決定再也不這樣做了。因為我總是戴著墨鏡，人們說我看起來像惡棍或審訊孩子的督察，甚至黑手黨成員。

我不知接受過多少次電影的採訪了，並在《十段生命的律動》中飾演自己，但對我而言更有趣的是與電影裡的角色一起表演的場合。拍《櫻桃的滋味》時，我坐在一輛車裡，與我旁邊的人交談，同時拍他，這也是某種表演。我假裝成為某個不是我的人，因為在那些時候，我的工作是從演員身上獲得真正的反應，而那些反應可以被錄下來並在完全不同的語境下使用。

阿巴斯放映了這部電影的幾場戲，主角是一個叫巴迪的中年男子，由赫瑪永‧厄沙迪（Homayoun Ershadi）飾演。巴迪想找人幫助他自殺，他駕車駛過德

黑蘭及市郊的山丘這一路上，他和三位不同年齡和社會地位的人進行了交談：

一位青年士兵、一位神學院學生和一位年長的動物標本製作師。

這部電影的拍攝方式是厄沙迪從來沒有和那三個人物出現在他車裡的見過真的見過坐在他車裡的任何一人。再看一遍你就會發現巴迪從來沒有和那三個人物出現在同一個鏡頭中——並和他說話。當你看見三人中的一個坐在副駕駛座時，我在開車、談話和操作。只有演員和我在車裡。當你看見厄沙迪時，我正坐在副駕駛座，操作攝影機——攝影機連在車門上——並和他說話。當你看見巴迪時，我都在攝影機的另一側，向他回應、誘發他特定的反應和對白。當你看見厄沙迪時，我正坐在副駕駛座，操作攝影機——攝影機連在車門上——並和他說話。只有演員和我在車裡。我們沒有用拖車，其他人都在遠處喝茶。我知道用那麼少的角度拍整部電影有風險，但我不想把攝影機放在汽車引擎蓋上。幾乎整部《櫻桃的滋味》都是用一系列單獨鏡頭交叉剪接建構出來的。甚至結尾處，當巴迪走出汽車與動物標本製作師交談時，我們都未看見他們一起出現在同一個鏡頭裡。「你在電影裡看起來怎麼是那個樣子？」觀看了他自己出現的那場戲後，這位年長的演員問我，「和我記得的很不一樣。」感謝故事的剪接和情感的影響力，觀眾從未覺得這是缺點，而據我所知，大部分觀眾從未注意到他們看到

的兩人並非真正在對話。

要求一個非職業演員對著鏡頭講話，他就會變得僵硬。但假如你要求他做的事那樣迫切、緊急，或者讓他覺得有趣，他就會忘記我們正在拍電影。關鍵是逐漸使他有自信，那麼不管你說什麼，演員——無論是專業的還是外行的——就會信任你。我作為導演的部分工作就是誘使他做需要做的事。有些人，如果他們確切知道正在發生什麼——知道我正努力讓他們表演——就會在攝影機前崩潰。我所做的事是否冷漠、是不是在操控人？也許，但操控不總是壞事，它一直是一種在電影裡捕捉真實的有效方法。

在開拍前幾個星期，我與工人阿辛・霍爾辛德・巴赫迪里（Afshin Khorshid Bakhtiari）見面，他在片中飾演士兵。我讓他做各種奇怪的工作，並支付他期望的工資。他會修車、打掃屋子以及在花園澆水，諸如此類的事。我需要和他建立聯繫，某種程度的信任。我不時提及正在拍攝的電影以及希望他參與，我想讓他負責一件特別的任務，但又保持一定距離，好讓自己不必回答太多問題。他會一直問我，想清楚知道我要求他做什麼，但我十分含糊其詞。最後我們幫他買了件制服，對此他不太高興，因為他以為我們要勸他去從軍。他拒絕

理髮，但我說服了他稍作修剪，而當他坐上理髮椅時，我要他們把頭髮全部剪掉。基本上他不理解拍電影，甚至不理解電影。後來在車裡拍攝時，他看見了攝影機，但並不真正理解我們在做什麼。

一切都未經排練。我告訴他假如和我一起四處兜風、回答我的問題及聊天就能得到報酬。我自在地說話，希望他能開始熱絡地聊起來。接著，我們開始談到我想讓他談的主題，話說了一半時，我打開攝影機。對話中他對我的問題做出回應，但總是帶著他自己的情感和想法。他的回答是他自己的，儘管我小心地引導他說出我覺得對電影有用的特定的話。有時我不止一次問他同樣的問題，

每一次都說：「抱歉，我沒聽清楚。你可以再講一遍嗎？」

直到我確定他已經說了我想要他在電影裡說的東西之後，我才告訴他那件我想讓他做的特殊工作，我解釋說我想要他幫助我自殺。你可以看見當車朝著山上越開越遠、遠離城市時，他變得多麼不自在。在某一刻，我對他說出了我僅知的幾個捷克語時，這讓他瞬間露出了徹底困惑的表情。隨後又要求他幫我拿放在前座置物箱的菸，裡面藏了一把塗上石榴汁模擬血的顏色的長刀。他的反應——臉上出現的那種恐懼——是真的，他下車跑掉的鏡頭也是。我本想多拍

幾分鐘他對於這個情境的反應，但假如他看見我換膠卷並再問同樣的問題的話，整件事很可能會失敗。我無法期待第二次會出現同樣的反應。

我遇見飾演神學院學生的米爾·侯賽因·努里（Mir-Hossein Noori）是在我家附近，那裡有一所神學院。有時當我走過大門時，我會停下對自己進行一個遊戲：我告訴自己，我會拍一部電影，誰第一個走出來誰就是主角。我站在那兒，就在《櫻桃的滋味》開拍前幾個星期，專注地透過柵欄望著，那時我聽見身後傳來一個聲音。「借過。」努里說，他走過時拿著一袋剛出爐的麵包。我立刻就知道我找到了演員。

到了拍攝時，他急著說話，迫切地想讓我知道他的感受，因為他以為我真的想自殺。我提議我們討論某些特定的事物，儘管他一直在自說自話。努里當時是個認真的學生，但幾年後他娶了個瑞典女人，成了導演，並把宗教研究拋在腦後。

我找到那位老人——開計程車司機的阿巴杜拉曼·巴格里（Abdolrahman Bagheri）——是在我們拍攝的山上。「你們在這裡做什麼？」他問。我覺得顯而易見，因為我們背著那麼多攝影器材。「你們這群賊，」他堅持說，「常常有城裡的投機商人來這裡測量、把土地劃分，再賣給開發商。你們是這片土地

的吸血鬼。」我喜歡他對我們說話時的那種腔調和表情，並立刻明白了我想要他來演電影。我問他是否能在接下來的三四天和我們一起工作，從明天開始。

「我不行，」他說，「我要修車。輪胎全磨壞了。」我告訴他，如果明天他能出現，和我一起坐在車裡並把剛才說的關於土地的話重覆一遍，我們就給他四個新輪胎。他離開時，我派助理跟著，以防他決定不來。第二天巴格里來了，並同意演電影，他說：「我和女兒說了，她看過你在電視上的採訪，說你是一個重要的人。」巴格里是唯一一個我給他劇本的人。他很滿意，除了有幾頁關於離婚的。「我解釋說，我對於這個主題的想法是受了現實的影響。「那並不代表我們必須談論它。」他說。我把那幾頁撕了。懂得何時去留意人們內在的信念、何時他們真的要被聽見，是很重要的。

巴格里對於我有某種權威。他就像人肉空調，能夠傳達他的生活哲學──關於我們為了表達自由意志而選擇死的權利──以一種極度非知識分子的方式，為電影帶來了新鮮感和重量。巴格里和努里在對話中觸及同樣的想法，兩人都同情厄沙迪的角色，但是努里解釋說他並未真正經歷某些事，只是因為他的研究並且通過沉思才了解；而很顯然巴格里經歷過很多事，通過直接經驗對世界

有本能的理解。相較於某人直接站在我們面前、說出話，並從他自身的喜悅和奮鬥中汲取靈感，一本無生命的書的影響力要更少些。

我先拍了那位年輕工人，然後仔細看了毛片，之後我再和厄沙迪一起在車裡，拍攝坐在駕駛座的他，讓他來填補了這個空缺。另外兩位我用了同樣的方法，再把這些剪接起來。拍攝花了大約六個星期，比我通常所用的時間長，因為我們每天只拍兩三個小時，總是在傍晚陽光漸隱時。仔細聽，你就會注意到有少數幾次對話重疊了。一切非常精準地放在了一起，你聽見的一切都是有意為之，包括街頭噪音和警報聲。

我尋找飾演巴迪角色的人幾乎長達一年。之後我遇見了赫瑪永．厄沙迪——一位專業的建築師——開著車駛過德黑蘭，在等紅綠燈時，我敲了他的車

《櫻桃的滋味》男主角厄沙迪。

窗。開拍前我和他共度了六個月，在這段時間裡我們從未談論電影本身，儘管時不時會討論他的角色，我只是想了解他。我沒有要他讀劇本並與我討論，而是給他看了個一小時的錄影帶，影片是我兒子和我拍攝了我駕車經過德黑蘭那些同樣的山丘，自然地對著攝影鏡頭說話，裡面包括了很多最終實際用在完成的電影裡的想法。這意味著當我們開始拍攝時，沒有必要確切地告訴厄沙迪他應該怎麼去感受或者應該演出怎樣的情緒；他要做的只是把錄影帶裡吸收的東西帶入腦海，把他自己放到我的位置上。我能夠引導他，是透過影像和說出的對話來訓練，而非寫下的文字。讓他看那卷影帶幫助他保留了一定程度的自然。

沒有必要讓他去適應寫好的文本，這種方式他或許會牢記於心，但卻無法順利地將它變成自己的，到後來又要努力讓自己拋下它。

到後來厄沙迪變成了個相當不快樂的人。當我最初詢問他是否願意演這部電影時，他說很樂意，但這麼說的時候卻絕對面無表情。我意識到他已經和巴迪合一了。在拍攝時，我小心地不讓他過於興奮，因為我不想把他拉出那種狀態。他低落的情緒對於表演和電影的成功至關重要。我甚至散布了一些狡猾的謠言，我知道它們會傳到厄沙迪那裡。有一次，我告訴劇組我覺得他演得不太好，並

要求錄音師放給他聽一段我假裝表達不滿的錄音。

十三

我不知道是否還敢再拍一部像《櫻桃的滋味》那樣的電影。我已不再有這種勇氣。我尤其喜歡接近結尾的那組鏡頭，就在巴迪爬進墳墓之前，他走出汽車坐著，俯瞰風景，抽一根菸，長兩分半鐘。誰知道我是否有勇氣再做一次那種事？如今的觀眾似乎沒那樣的耐心。

十四

反應和行動一樣重要。人們對說出的話做出回應──甚至是無聲的回應──的這一影像可能比說出的話更重要。因此，背誦我寫好的對話，對我來說還不如觀看有創造性的演員對這些話做出反應更叫人興奮。這是過程中唯一一個我事先只知道有限內容、無法預見、無法預料的部分，發生在演出的那一瞬間。觀

賞一位演員對另一位說出的話做出直覺反應使我興奮，比清晰地說出排練好的台詞更讓我興奮。

把想法變成電影的過程可能漫長而艱苦。重擔並非壓在攝影師、音效指導或美術指導身上，甚至不在導演身上，而是在演員身上。沒有人能像演員一樣把劇本轉化成電影。有很多重要決定，若沒有演員的投入就無法做出。如果你允許自己受演員指導，而不是反過來，最終結果會更有意思。當我開始和孩子一起工作時，我明白了這點。想盡一切辦法指導他們，但也要讓他們指導自己。作為導演，我從與孩子共度的時光中學到的重要事情之一，就是調整自己以便在一系列情境中工作，而這些情境很少會提供線索，告訴你接下來會發生什麼。

死板是自然和想像的敵人。

韭

試鏡時我會衡量非職業演員的自信。重要的是知道某人是否能實現我想要的東西、他是否能在銀幕上表演。我們坐著談話，隨後我在他不知道的情況下打

開攝影機。幾分鐘後，一旦他和我沉浸在對話中，我再假裝打開攝影機。之後，當我觀看帶子時，如果在假裝撥動開關前後的時刻沒有差別，這個人就有可能忽略電影製作的機器，在銀幕上做自己。就像在現實生活中一樣，當談及選角時，你能夠迅速分辨誰只會浪費你的時間。

丰

如果我們只能在黑暗中看見這個角色，他會更有趣嗎？

丰

我喜歡看著某人並試圖猜測他心裡在想什麼。

隨著電影拍攝而來的，還有製作、勘景、花時間選角、召集劇組的挑戰。每個角落都設有埋伏。總而言之，如果最後完成的影片超越了平庸的話，這就是個奇蹟。如果你能實現哪怕一個詩意的影像，你就是幸運的了。

丰

如果你想從演員身上得到可信的表演，在他手裡放些東西，分散他對話的注意力。有了別的東西可以關注、某樣真實的東西，對白就會更自然地說出。

在《何處是我朋友的家》的開場戲裡，有一個對著滿教室真的學生講話的真的老師，拍攝這場戲前

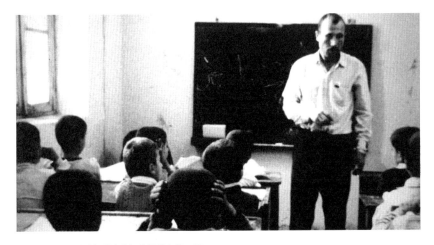

《何處是我朋友的家》片中老師在課堂上的一幕。

櫻桃的滋味：阿巴斯談電影

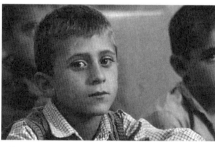

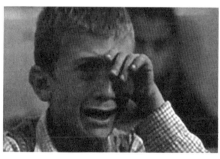

《何處是我朋友的家》中的二位小男孩巴貝克與阿默。

我和他共度了幾天。儘管他走過學校走廊時是個相當嚴厲的人，但他一開始與教室裡的孩子互動就活躍了起來。令人著迷的是，他仿佛掌握了人生中的一個角色：老師的角色。不幸的是，在攝影機面前他又變回了通常那個嚴厲的自己。

在教室裡，他處於自然的環境中，但我出現在教室對他而言就是個問題，對我也是，因為我無法在孩子們面前以任何實質的方式指導他。我必須尊重他的權

威地位，只能帶他到外面告訴他一些事情，但這破壞了拍攝的動力。為了讓他放鬆，我給了他盡可能多我能想到的事做，比如擺弄門使它不會總是關著，這意味著他必須經常走過去把它關上。在電影裡，他一走進教室，就放下手裡拿著的一疊紙，走過去關窗，然後脫下外套。

有時候，你必須惡搞一下。孩子的臉表明他們沒有在那場戲裡表演，某些更認真的事正在發生。當時我需要飾演穆哈德的阿默·阿瑪普爾（Ahmad Ahmadpour）一邊哭一邊講出幾句台詞，於是在拍那場戲前一個星期，我要求一位助理拍一張阿默的照片交給他。他很興奮，很喜歡這張立可拍。每個人都稱讚他，告訴他看起來有多棒以及他應該如何為此而驕傲。我叫他拿好那張照片，不要讓任何人幫他拍另一張照片。「別把它給任何人看，」我說，「其他人都會想要來一張的。」背著男孩，我要求攝影師拍下了阿默的第二張照片並同時安慰他，告訴他阿巴斯先生永遠不會知道的。

幾天後，我到阿默那兒，告訴他我知道了他被拍照的事。「不要再讓這樣的事發生。」我說。我們再一次做了同樣的事，這意味著現在有了第三張照片，攝影師讓阿默把它藏在練習簿裡。我當著男孩的面找出第三張照片，並當場把

它撕了。他開始哭，而攝影機在運轉，我說：「我和你說過了多少遍，不要讓別人拍你？」阿默哭著回答：「三次。」我在聲軌裡把聲音換成了老師問說：「我和你說過了多少遍，要把作業寫在練習簿上？」那個鏡頭裡你看見的手是我的，不是老師的。那時他甚至不在這間房間裡。

我一直說服自己，這類狡詐行為的初衷是好的。只要電影值得，結果顯然能證明手段是對的。幾天後，我們拍了很多阿默的照片送給他，他開心極了。孩子們的適應能力真強。

　　　　　　　丰

我們在一個遙遠的地區拍《何處是我朋友的家》，一同工作的孩子們從來沒有看過電影，這使得工作相對容易。今天，到處都是電視螢幕和攝影機。你只要想想《ＡＢＣ到非洲》（*ABC Africa*, 2001）裡的孩子們，他們盯著鏡頭，興奮地上躍下跳，知道自己正被拍攝而開心得不得了，便能夠理解移動影像如此普及的影響力。對攝影機一無所知的人不會害怕，因為他根本不覺得這有多重

要。現在若要拍攝《何處是我朋友的家》和《ＡＢＣ到非洲》會更困難。

丰

如果我的電影有什麼神祕和具有挑戰性的東西的話，那麼它對每個人都是神祕和具有挑戰性的，而不僅僅對非伊朗人。

丰

在造訪我計畫拍電影的地方前，我並不會寫下太多東西。如果我考慮的場景要求有一扇某人可以走進的門，我首先會找一個有一扇真的門的地方，然後再做相應處理。選那扇門和找到合適的演員一樣重要。拍攝場地——演員們穿梭其中的空間——與其他事物一樣重要。

在《何處是我朋友的家》的最後一個鏡頭裡，片中阿默的老師找到了一朵夾在練習簿裡的花，這朵花是前一晚一個老人給阿默的。那個瞬間一直對觀眾有重要影響，如同我第一次想到它時，對我的重要性一樣。當我開始思考這部電影時，我自己無法寫下任何東西，因為我剛弄傷了手，於是我請一個朋友聽寫下我的想法，他始終跟不上並一直要求我說慢一點。有一天我突然想到了最後一個鏡頭裡的那朵花，「快，」我對朋友說，「把這個寫下來！快！這很重要！」

每當我看見那個畫面，都會忍不住笑。

丰

鮑里斯把阿巴斯的想法付諸實踐。他讓七歲的侄子艾瑞克飾演主角，設計了一個輕鬆的故事：一個男孩要求那些進入大樓電梯搭乘的人要付錢，影片就在他住的那一區拍攝。鮑里斯找了工作坊的另一名學員普雷斯利來飾演最後把艾

丰

瑞克扔出大樓的人。在高潮處，當普雷斯利堅持要男孩離開時，鮑里斯只拍了普雷斯利的對白部分。他沒有轉動鏡頭去拍艾瑞克的反應和對白，因為他已經花了一早上先拍好需要的男孩特寫鏡頭。藉由詢問艾瑞克完全與劇本不相關的問題，而得到了對普雷斯利的對白具有真實情感的反應，並在兩小時前錄在帶子上了，之後將再與普雷斯利詢問的鏡頭剪接在一起。

丰

我應該感謝你們很多人沒有用手持攝影機拍攝。上帝保佑那些用三腳架的導演。

丰

我右耳聽力不好。這個小毛病很有用，只要我母親嘮叨，我就把那只不好的耳朵轉向她。能夠阻止特定事物進入意識，盡可能控制所見所聞是有好處的。

我左眼的虹膜閤不上，以至於讓太多光線進入。我無法停止觀看。我從不為任何人摘下墨鏡。到現在為止，還沒人能認出不戴墨鏡的我。

‡

那些熱愛生活的人常常想著身後事。死亡讓我們得以把握生命，接受存在的責任。自殺的欲望曾掠過很多人的腦海，包括我自己。每天早上我們問自己一個問題：我為什麼活著？我們不能選擇種族、國籍、宗教、父母或膚色。我們能自由選擇的唯一東西是想不想活下去。自殺可能是我們唯一的自由，這個世界的一個出口。如果我們不行使這個自

‡

阿巴斯在倫敦。

由，那是因為──不管有多麼困難──我們決定要活著。當我們接受我們選擇了活著這一事實、當我們與這種自由和解時，我們活得更快樂。哲學和藝術教會我們，生活不是強加於我們的，它是給予我們的。我們被遞上一張入場券，但也有一張離場券，它折疊著放在我們的口袋裡。如果你們不喜歡我的一部電影，你們可以自由地從標示「出口」的門離開。正如尼采所說，如果有人站在深坑旁準備跳進去，我們應該幫忙推他下去。

丰

《櫻桃的滋味》的結構取自一首關於蝴蝶的波斯詩歌，蝴蝶圍繞著蠟燭飛，離火焰越來越近，直到被燒毀。在電影裡，巴迪駕車四處跑，直到他掉進為自己掘的墳墓。這個故事的靈感來自一個男人被獅子追逐的傳說。為了逃命，他被迫跳下懸崖，但被山腰上橫生的樹根接住了。他發現自己卡在身下巨大的山澗與追逐他的兇猛野獸之間。就在那時他發現有兩隻老鼠──一隻白的、一隻黑的──正在啃咬懸掛著他的樹根。在這令人擔憂的情況下，他看見山腰上長

著一顆草莓，就在那令人提心吊膽、充滿危險和不確定性的情境下，他伸出手摘草莓，並把它吃了。當我們今天早上醒來時，那時候死亡比起現在還更遙遠。盡你所能享受生活吧。

丰

世界會比任何個人的命運更長久。樹枝上的那片樹葉終有一天會被風帶走。

一位作家最近在伊朗自殺了，人們在森林裡找到了她的遺體，身體在繩子末端。刊出來的一張照片中，如果你朝一側看，你能看見世界──鳥、自然、美──繼續如常。我們是轉瞬即逝的，其他一切都是浮華。

丰

我不想聽見有人說「如果有一台攝影機」，要確保有攝影機了。到外面去使用它。你們每個人在工作坊的每一天都必須交上來一場五分鐘的戲，用兩三個

演員，要麼即興發揮，要麼用劇本，或結合兩者，只用一台攝影機拍，用三個小時拍、四個小時剪接。或者就把未經剪接的材料帶給我們看。沒有任何藉口。

丰

你們有些人很可能心裡有想法了，但覺得它們不夠有力。在兩天的時間裡，如果沒有更好的想法，你們或許可以回到最初的念頭，今天在腦子裡作響的那個。現在我跟你們說：今天就繼續探索這個想法。別讓你那些念頭——那些關於你周遭世界不斷地進行著的念頭——還有那些對於結果的擔憂阻礙了你。這個小電影、這個實驗，會為更全面、更有表現力的想法鋪陳出道路。到外面去找·一個你喜歡的鏡頭——一個單純的影像——然後以它為中心拍成一部電影。

總之就是任何東西都拍，你可以之後再決定它意味著什麼，就開始上工吧。只能事後再去看你創作出來的東西隸屬於什麼理解和感覺。即使是草率做出來讓人看不懂的東西，也還是有點什麼。利用這段時間發現你是不是一個導演、是否應該投身於這一行業。你是那個安全地站在岸邊凝望暗夜之人，還是那個在

海上身處漩渦之人？如果你這星期只找到了這個問題的答案，那也是值得的。

在伊朗，當我進行這些工作坊時，我們經常組團離開德黑蘭去旅行。每個人要遵守的一個條件是我們只談工作、只談電影項目，別的都不討論。如果你們自己今天和明天也這麼做，你會發現想法躲在每扇門背後。你們──而不是我──是驅動接下來幾天的燃料。如果你們不一起把我們的時間推向特定方向的話，我也沒有多少可做的了。如果你們什麼都沒做出來，我也就沒有什麼可以回應的。事實是，我也是來這裡拍電影的。在這些工作坊期間，我常常最後自己也拍了至少一部電影，但因為你們仍在這兒而不是外出工作，我也不能離開去進行我的案子，我已經在腦海裡仔細構思了好幾天。做些什麼吧，哪怕是你們覺得沒用的東西，總比什麼也沒有好。如果你們不能為自己拍一部電影，那就為我拍一部吧。我想走出這個房間，我拒絕空手離開這裡。

在波斯文中，「標語」和「詩歌」兩個詞類似。當然，它們的意思非常不同。

有人覺得寫政治標語比詩歌更有用。我不這麼想。一首好詩裡有誠實和敏感，我們每個人都能從中發現自己。標語和政治性集會喊的口號都是空洞的。作為藝術家，不要投身政治。那些這麼做的人都會受到虛偽和不潔的折磨，他們呻吟抱怨，很快地一切都將變得徒勞。正是這個世界的政治危機使我欣賞自然的美，那是全然不同且健康多了的領域。

丰

方式重新表述。

不要逃避你害怕的東西，已經是陳腔濫調了。熟悉的想法總是能以一種新的

丰

這些日子以來，我需要的東西已經很少了。已有好幾年，我一直在擺脫幾乎所有我擁有的東西。我曾獲得的所有獎章、獎杯、證書和獎品都在家中的盒子

裡積灰塵，所以我把它們送給了德黑蘭電影博物館。照我的看法，這一切都沒有意義，儘管最好不要完全對這些東西不屑一顧。畢竟，有些獎牌和玻璃獎杯是與獎金一起來的。在我這行，錢有時候是有用的。需要時就慈善地用吧。

丰

每次我擔任電影節評審委員，都會發誓再也不做了。你們不會相信，但我要從這裡出發去一個電影節擔任評審。誰知道我為什麼會答應去呢？也許因為我喜歡旅行。離開家時，我會發現自己拋棄了慣例和習慣，這對我而言是重要的。評判藝術作品是一項無意義的活動，怎樣的標準或規範能被採用呢？對舉重選手來說是重量，對跑者而言是時間。我只能根據自己的口味評斷一件作品。我記得在一次電影節上我覺得有部電影特別出色，我希望它得獎，而它一個獎也沒得，但在獎項宣布的瞬間我想：「我做了什麼？其他電影又如何？把一部電影與另一部相比是多麼荒謬啊。」

得獎也可以是致命的。你把頭抬得高高的，但一直都明白它其實只是烏有。

我得到的獎項是腦子裡一片模糊。得獎時我很榮幸，但會懷疑我是否真的配得上。隨著吹捧而來的是一種空虛，甚至是一種奇怪的沮喪。如果你的電影入圍電影節，也沒什麼理由感到驕傲，如果沒入圍也無須感到恥辱。除了你，還有誰能決定你的作品的真正價值？偉大的電影之神可能會降臨並鑒定一部電影為大師之作，但那仍然不會為它帶來任何好處。困擾我的是電影節要求評審在當下當場就做出決定。不得不依賴即刻的反應是一種具有欺騙性的評斷事物的方式。需要時間才能與藝術作品建立誠實而有意義的關係。一段時間後，一部電影是否仍在你心裡，是對其品質有用得多的決定因素，因此我們應該強迫自己等上十年後再做評斷。

丰

魯米寫道，有兩種學者，一種尋求王子的肯定，願意做任何事討好；另一種遵從本能，為自己尋找真理，並通過自己的行為激勵他們接觸的人。不要根據別人的意願做事。

用五個鏡頭而不是二十個來講一個故事時，需要的是更加地精準。

╪

迷惑可能比理解更令人興奮。

╪

在我離開德黑蘭飛到這裡之前已經有好幾天沒下雨了。水很少，我沒辦法淋浴，最後只好花一個小時用我儲存的水洗澡。後來，當終於能夠淋浴時，我感覺非常愉快，就好像這是我第一次淋浴。這樣長時間沒辦法淋浴意味著我能夠充分享受我曾視為理所當然的熱水。

當某樣東西被移除，它再出現時會更受歡迎。魯米告訴我們饑餓並非那麼糟

糕，因為它使之後嘗到的一切美味無比。在電影裡，略去某樣東西——缺席然後再出現——比始終都在畫面裡有更強的影響力。沒有黑暗，光會是什麼？《ABC到非洲》裡有一場戲的靈感來自我開車穿越了這塊陸地的絕對黑暗，這使人入迷的經歷。黑色螢幕持續了整整一分鐘，隨後我們看見火柴擦亮，然後接著又是黑暗，直到天空出現閃電才劃破黑暗。最後，我們看見樹在風中擺盪。

當沒有東西可看、什麼也看不見時，最終出現的東西有著強大的力量。用聲音打破一段拉長的沉默，觀眾就會注意。當我們看著空無，我們感覺到會有什麼將在眼前綻放。植物或許尚未破土而出，但我們知道根正向更深處生長，深處有什麼將要爆發。

一整個平靜的故事使我們得以欣賞狂亂之事發生的時刻，這是美國電影對我幾乎沒什麼衝擊的原因，每一件事都持續處於變動狀態，事物在人們真正想看見它們之前，就已經揭曉了。在《風帶著我來》片中，當電影劇組待在村子裡時，幾乎什麼也沒發生，這意味著觀眾的腦海裡產生了某種期待，「有什麼要發生了。」我們想。困在井裡的一個人——一個我們從未見到的人——成為主要事件。建立一種空無感，那麼只是單獨的一個瞬間行動就能引起巨大的關注。

幾個月前我在伊朗北部的一棟建築裡，那裡每條走廊都很狹窄而且沒有窗，爬了三層樓都是一模一樣的情況後，我終於來到了一扇巨大的窗前，俯瞰著大海和廣闊湛藍的天空。這風景使我極為感動。正因為三層樓的封閉空間，這扇窗的影響才變得更加犀利。

「我不抱怨你的缺席，」哈菲茲寫道，「要不是你的缺席，你的出現就不會帶來愉悅。」當我們一段時間沒有見到某人，他的歸來確實感覺特別。我們觀察自然，並因為它的黑暗和寒冷就說它感覺狂野而殘酷，但正是酷夏時節和寒冬之夜的結合才使大自然如此美麗。不喜歡的東西如果不會牽扯到心愛的事物，對我們來說也就沒什麼要緊了。然而如果我們以細究日出為樂，我們也必須在日落中找到美。寧靜的時刻給人感受強烈，但愈是當寧靜中止時愈加如此。事物的強度在於對比的力量。向某人展示空無一物的空間，他們會立刻接納，他們想知道誰或什麼將填滿它。

我喜歡冬天。我覺得神清氣爽的寒冷讓人舒適而有生氣。其他季節的到來步調要慢得多，但只要一場襲捲的暴風雪——一次白色的政變——就徹底改變了風景。世界被雪籠罩，掩去了細節。一種新的、極簡主義的美顯現了。

丰

的工作就是以自己特殊的方式揭露被隱藏的東西。

真相一直在變化，無法完全在電影中體現。它一直藏在事物的本質中。導演

丰

我生在一個永遠洋溢著光線的國家。光線有時是「對的」、有時是「錯的」。或許我應該用「足夠」和「不夠」這二個詞。我可能會九十九次走過一片風景

丰

櫻桃的滋味：阿巴斯談電影

而沒有看見任何特別的東西。但接著，當我第一百次經過某個半原時，光線或許會給予我的眼睛某種新鮮特殊的東西，哪怕只是一瞬間。有時候我會思考假如我能以某種方式削弱陽光、假如我能關掉它或調整它、假如我能夠選擇想要的陽光是什麼強度，一切又會是怎樣。

丰

如果你看一部電影而不喜歡其中的某個畫面，那麼就從腦海中把它剪掉，只專注於你喜歡的東西。有一次，一部電影看到一半時，有一個鏡頭裡發生了很多事。我專注於其中一件並在腦海裡把它取景成一個特寫鏡頭，這使整個經歷更有意思。以導演提供的東西為基礎，創造出你想看的電影。

丰

導演有時會毀掉想法，而不是讓想法引領他。

如果沒有人看，我還會拍電影嗎？如果你是星球上唯一的人，你早上還會起床嗎？

‡

我們會根據談話對象的不同而調整我們的公開人格。我家附近的洗衣店老闆叫我阿里·穆里。甚至在我還沒把要洗的衣服給他時，他就會翻個白眼說：「我知道、我知道。所有這些今天都要弄好，你很急的。」他知道我是個缺乏條理的人，就在那一天要離開城裡，所以立刻需要乾淨衣服。

‡

思考一個患有焦慮症的角色。你會創造出怎樣的影像來表現那種情感？

不能有對白。

※

我喜歡把那些通常最後會丟在剪接室地板上的東西放進我的電影裡。

※

我們每個人以不同的方式看待神。有些先知使人想起有報復心且無情的神，而另一些則令人想起仁慈的神。在學校裡向我們顯露的是後者，那時我們學習寫下最初的幾個詞：水、麵包、父親。我五歲之後心中的神是有同情心的、和善的。

ｒ

第四天

一組人與阿巴斯一起走到對面的博物館，在那裡有兩部並排的玻璃電梯。

這是個拍攝的好地方，明天帶著攝影機來。這些電梯，當它們上上下下時，就形成了有趣的畫面。

「現在我們只需要一個想法了。」

是的。讓我們看一下我住的旅館裡的電梯。

在路上，有人問：「對你來說出發點是個用詞還是影像？」

影像位於我所做的一切的核心。我對於根植於影像的電影比通過敘事講述的更感興趣。一部好電影就是，就算觀眾只眨了一秒鐘眼睛，他也會錯過重要的東西。當我們回憶夢境，我們想到的是影像而非話語。我們對於天堂或地獄的概念首先是視覺而非語言概念。我們還沒有理解天使和魔鬼的職責或意義就想像他們。當你聞到某種味道，它便立刻轉化為圖像。來自腦海記憶裡的圖像，就像魚的味道喚起大海的影像。當我想起與某人的對話時，我的記憶始於那個人的形象以及我們談話的場所，而不是我們分享的話語，或專注的想法，無論我們的交談多麼有趣。

「你的電影有沒有開始於一幅特別的畫面的？」

有時引起我探索一個故事、強烈促使我決定拍成電影的，是一個以某種方式包含了電影整體概念的畫面。《婚禮服》（The Wedding Suit, 1976）便是基於我心裡的一幅畫面：清晨裡一名男孩在幫天竺葵澆水；《何處是我朋友的家》的靈感來自一個孩子的畫面：他奔向路盡頭的一棵樹，那條路通往一處貧瘠的小山坡。多年來我一直想著那幅畫面。你可以在那段時間我畫的畫作和拍的照片裡看見它。就好像我無意識地被拖往這個只有一棵孤零零的樹的小山坡上，而我在電影裡忠實地重建了出來。透過《何處是我朋友的家》，我重新發現了很久以前的畫面：街道、狗、孩子、老人，所有這些都曾是我的第一部電影《麵包與小巷》裡的元素。多年後它們潮湧而回。童年時讓我害怕的狗，潛伏在我潛意識的某處。有機會的話，那些經歷會毫不遲疑地爆發並纏住我。《像戀人一樣》的想法在我拍攝這部電影前二十年就已經有了。當時我在東京，某天深夜在市區開著車，看見一名穿著白色婚紗的年輕女孩站在人行道上，身邊是穿著深色西裝拿著公事包的商務人士。如果我拍下這個場景，我或許就永遠不會拍這部電影，但因為那張照片不存在，我便能夠在這麼多年來把玩腦海中的影像，不斷調整改編，直至最後它容納了我的其他想法。

「最開始是那個字。」但想一想誰說了那個字。

他穿著什麼衣服？她的眼睛是什麼顏色？事情或許會從一句話開始，但這句話是在哪裡發生的呢？他站在誰的土地上？在過去，你必須寫劇本來證明你是個導演，也因為製片人需要一定的保證，但如今，因為一切都便宜得多，我不覺得有什麼必要把東西寫下來。我們可以用電影本身來證明自己。波斯文化的核心是寫下的字，毫無疑問，閱讀及寫作能夠培養你的直覺。但為什麼導演不能夠直接以影像開始呢？不用話語的思想、感覺和表達不僅是可能的，還應該被鼓勵。

圭

我想好了《橄欖樹下的情人》的最後一個鏡頭並

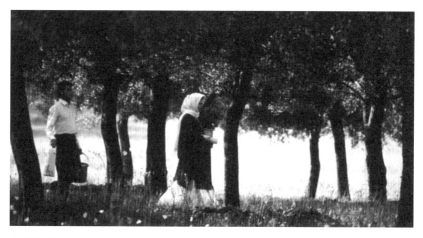

《橄欖樹下的情人》中最後一幕。

到處尋找合適的景。找到後，我很多次回到那裡以確定一天裡什麼時候的光線最有意思，最後發現是日落前的一瞬。我的想法是從遠處拍攝，那樣一來，我們可以隔開一段距離看見塔荷莉慢慢地離去，而哈山在追她。他們之間無法逾越的階級障礙意味著塔荷莉永遠也不會答應嫁給哈山，況且她的父母──當他們還在世時──已經拒絕了他。在伊朗，死者施加重要的影響。當某人去世前說了什麼，他們的決定就是拍板的了。

排練時，我看著他們兩人走遠，從視線中消失，像兩抹白色交匯於一處。我們在那兒待了二十天，等待完美的時刻，最美麗的光線，這光線每天只持續四分鐘。有差不多三個星期，我看著這太過美好的鄉間，幾乎就像在冥想中出神，仿佛我眼前的影像伴隨著咒語。離開城市，離開被規範的社會差異，這場戲沒有邊界的夢想之地發生。當攝影機轉動，所有現實世界的問題消失了。我自己也陷入了遐思，希望塔荷莉最終會給哈山一個肯定的答覆。這是一個絕佳的機會，掙脫現實之錨，並在這個片刻，追隨想像之路。

我想拍一部沒有演職員表的電影，沒有單獨一個人可以聲稱是主導力量。一種妥協做法是在電影結尾直截了當地呈現給觀眾一列名字，不說明誰做了什麼。

‡

自信很重要，但自大就不吸引人了，這是最讓人不快的特質。謙遜大有好處。

‡

詩歌應該無抑揚頓挫地讀，就像新聞播報員那樣。讓詞語自己表達意義。

阿巴斯與一群學員坐在他住的飯店大廳裡。

丰

你無法僅僅經由文學和詩歌這個文字的領域進入電影的世界。欣賞並理解影像很重要。作為導演，僅僅透過細察世界然後創造出你自己的影像，就能夠抵

阿巴斯在義大利錫拉庫薩。

達你所定義的美。如果攝影師想要思考他美學上的敏感度、他的情感和品味等這些一路的演變，他會把作品貼在牆上並專研它們。我每兩年拍一部電影，但我幾乎沒有一天不拍照的。

每一分鐘世界都用鑲嵌上沒完沒了的構圖和形式的畫面轟炸我們。攝影是幫助我們將優秀的影像區別出來的方法。在我們每個人身上都有兩顆閃閃發亮的寶石——我們的雙眼——價值無可估量，應該珍惜。攝影所做的是訓練我們使用眼睛。攝影啟發了我們，它教會我們去看、去發展需要的技巧，去決定什麼是最平衡且和諧的畫面，以及哪些影像我們應該丟棄。它使我們能在頭腦中儲存可加以利用的圖像。

當被問及我對攝影的興趣持續了多久時，我回說始於對大自然開始感興趣的那段時間。電影的價值在於它有能力展現樹葉在風中搖曳。但攝影凝固了特定的稍縱即逝的瞬間，並以一種神祕的、電影做不到的方式使之不朽。對我而言攝影不僅僅是按下快門捕捉靜態影像，它也包括離開城市奔向自然，勇敢面對並接受刺骨的寒風、忍受刺眼灼熱的陽光、沒入皚皚白雪之中、一動不動地站著聆聽黑暗、體驗月光的流動和對著星辰凝視、自在地漫遊並全然陷在其中……

所有這些，同時耐心地等待著那一瞬間到來。這是一種冥想的方式，就像漁夫等待捕魚時感受到的期待，他帶回多少魚並不重要。

我有時被迫幫朋友拍照，但很少把它們給別人看。我拍過非洲人的照片，但他們與環境之間有那麼一種聯繫，讓我感到沒有背叛我最愛的主題。當你愛一個人時，你拍她的照片並放進家庭相簿裡。拍攝風景是我與無法親自見證這類事物奇蹟的人分享美的方式。那些影像是我能給予的美好禮物，那些花園、還有那些沙漠的風景。不能拍攝大自然的照片並示人，會是一種折磨。

我拍照的那些年——在戶外尋求慰藉的那些年——告訴了我很多關於自我及對於世界的真實情感。當我看著照片裡的一棵樹，它可能看起來快樂健康或孤獨傷感。有時候我覺得樹能理解某種關於我的、大部分人都不理解的東西。伊本・阿拉比[22]寫道，樹是人類的姐妹。時隔多年後，當我看著我拍的同一排樹的照片，就好像凝視著學校同學的褪色照片似的。這個幾年前就死了；這個成了有名的醫生，已經好幾年沒聯繫；這個已經結了兩次婚、又離婚；這個永遠忙於家庭；這個幾年前就從朋友的圈子裡消失了。誰不欣賞樹呢？它們是無價的。它們挺立著，完美地矗立於地景中，結實的樹幹保護著我們。陽光強烈時，我

⊙ 22伊本・阿拉比（Ibn Arabi, 1165-1240），十二、十三世紀伊斯蘭教神祕主義哲學家、蘇菲派神祕主義者。

們躺在它們的庇蔭下。我們吃下它們結出的果實、把木材用在各式各樣的用途上。我們呼吸它們製造的氧氣，我們埋在它們腳下。它們是真正令人敬佩的造物。蘇赫拉布寫道，榆樹免費為烏鴉提供枝條，但從不把它的樹蔭賣給出價最高的人。我記得在倫敦時，曾好奇地發現我可以免費進入一座博物館，卻需要付錢才能進入當地的植物園。

「你學過攝影嗎？」

我自學的。一九七九年的政治事件減緩了我們的導治工作，於是我買了一台照相機後逃走了。這個城市——噪音、人群、動盪、封閉的空間和人造的燈光——使我深感不安並逐漸變得難以忍受。同時，我發現了被大自然包圍的純粹愉悅，那種迷人的、富有魔力的美。天空、樹、水，這類事物對於我是一種鎮靜劑、一種解放，刺激我夢想。從城市的衝突和貧瘠中撤退帶來了生氣和力量，帶給我無窮的能量。死板消失了，重新煥發出生機。麻痺的感覺因城市生活而惡化，花園則使之恢復活力。它淨化、滋養，幫助我重整旗鼓。被孤立、被最親近的人誤解的痛苦，那些在城市裡會壓垮你的東西，在鄉間全都消失了。

在那裡，我是個不為人所知的人。荒野是一種慰藉，讓我放下負擔。重要的是

能夠徜徉在開放空間，體驗奔騰的溪流、山坡、開滿花的林地和濃密的森林，所有這些都這麼剛好地伴隨了舉起相機的行動。

看看我在鄉間拍了多少部電影。設置在城市之外的故事，離開都市生活，在伊朗更容易繞過審查。但有另一個更重要的理由。大自然對於生活在公寓裡、喜歡都市生活的人而言或許並不意味著什麼，但我懷疑這點，因為那有悖於人類的天性。人們從未把天堂想像成大樓、塞車、污染、人群和廣告招牌的樣子。

我每天來學校的路上周圍都是田地。金色的小麥在風中搖曳的影像、甲蟲唧唧的叫聲，永遠都在我的腦子裡。在拍《風帶著我來》時，每一天拍攝完畢，我都會走進田間，感覺醉人，仿佛重新發現了多年前離開的感覺和自然空間。魯米寫道，那些與源頭分離的人、那些與本質疏遠的人，會積極地尋求與這些事物連結。

生命裡沒有什麼是永恆的。當我們變老，愛慕之情減少、欲望消散，一切的吸引力都削弱了。我曾以為重要的對事物的渴望——朋友、家庭、食物、財產——消失了。對於孩子不像以前那樣擔心，對美食與他人的陪伴不像以前那樣感興趣。將這一切拋諸腦後我也心安理得。取代所有這些的、每一天都變得

《風帶著我來》空曠的田野山色。

櫻桃的滋味：阿巴斯談電影

更強烈的——某種年輕時我從不覺得有趣的、從未理解的東西——是渴望掙脫都市的浮華，與外部世界建立聯繫，探察頭頂的天空那令人困惑的驚人的無邊無際、體驗季節變幻，那些大自然再一次向我們顯現的時刻。想到能夠享受這些是唯一讓我害怕死亡的事。如果我們可以把大自然帶在身邊，死亡會失去所有的意義。

我作畫，但從未稱自己為畫家。我無法將花在畫布前的時間的最終產品視為一件藝術作品，那只是我的一幅畫，留存對他人而言顯然不重要的細節。我會觀察世界，但永遠無法鼓起勇氣來畫它。我會以超現實主義的風格創作風景，儘管我一直很清楚照相機會做得更好。大自然向來是個更精彩的畫家，能夠描繪世界的所有複雜性。用攝影表現大自然是無與倫比的。有時候只需要快門發出喀嚓聲——一秒的一小部分——就可以捕捉一個瞬間並使之永恆，而我得花費二十個小時完成一幅簡單的圖畫或風景畫。我的繪畫沒有內在價值，但那二十個小時對我而言是寶貴的。

把注意力集中在一個點上，留連於那些很可能對他人不重要的細節，這幫助我在心裡創造出秩序。與其說是別的什麼，不如就說是冥想。在我的歲月裡，

攝影對我而言已經取代了繪畫。我更偏愛用機器記錄大自然的奇觀，而我的畫筆永遠無法與之匹敵。有時候我凌晨一點鐘離家，開好幾個小時的車到城外某處，在那裡我可以捕捉一幅特別的影像，比如日出，我耐心等待並以此為樂。

只有當你孤身一人，與大自然面對面時——也是與你自己面對面時——攝影那奇特的純淨才會顯露。甚至捕捉那個瞬間時快門的喀嚓聲也無法打破寂靜。我有時告訴自己，我應該完全獻身於攝影。

「你拍底片還是數位？」

這些日子只用數位。

「當你用底片機拍攝時，你會把自己的照片沖洗出來嗎？」

一定會。對我來說。我花時間在暗房裡，仿佛在延長平靜的瞬間，這是整個過程的重要部分。我創造出想要的影像，因此必須留下照片周圍的白色邊框，如同留住了它的價值，並證明未做任何修飾。攝影師在大自然環境裡的視角才是重要的，而非在暗房中選擇後的結果，比如除去了他不喜歡的部分。當我與畫廊的裝裱師一起工作時，有時他們會調整照片以致有幾厘米消失在視線之外。「這沒什麼要緊

的。」他們對我說。但我知道有些重要的東西不見了。

丰

動態影像不像精心設計的靜態影像那樣有那麼多思考和參與的自由。通往看不見的一條路的照片向我們打開一個未知的世界。我們看見雪地上的腳印，我們的想像力就被激發了。那會激起我們的思考，整個故事在我們的腦海裡成形。一張照片絕對不是整個故事。

丰

有些詩讓我失眠。在夜裡，當我讀到某些詩時，臥室的窗戶暗著，我聽見麻雀在歌唱。

我覺得水平的影像更自然，因此我偏愛拍攝橫幅的照片。畢竟，我們的雙眼是橫的。有時候我希望生來瞳孔上就長著長方塊，那麼神聖的取景框就將一直伴隨著我。而我努力避免上帝的視角，從地面拍攝──從人類的視角，從餐桌上一個人的這一側望向另一側──會是最好的。

丰

我和這些工作坊學員的溝通與我在片場和演員們溝通的方式沒什麼兩樣。我不發號施令。至少，沒有那種期待任何人不加質疑便聽從的命令。我所做的只是創造出合適的條件和氛圍，然後讓每個人放鬆。

櫻桃的滋味：阿巴斯談電影

如果你的一個想法沒奏效，不要苦惱。找出另一個概念，讓你可以在其中探索那個想法。或者乾脆尋找另一個想法。

‡

在大自然裡與神溝通時，兩人之間常有的誤解問題會消失一半。

‡

‡

我們在伊朗西北部拉什拍攝《合唱團》，那裡離德黑蘭有幾百英里，而當拍攝結束後，大部分劇組人員很快回家了。我自己留下來，走在那些有著古老木門和覆蓋著青苔的水泥石灰牆的狹窄街道上。我待了好幾天，拍照度日，和諧完美，不必與攝影師、錄音師和劇組人員交談。有好幾個星期，我迫不得已要

寫劇本、不得不處理拍電影必然會產生的所有問題。但現在，我可以絕對自由地看，完全沒人干涉，我尋找想要的影像，並且思考。

‡

藝術的其中一項特色：形式能夠更新、而且也必須更新，並因而提昇。古老事物的再創造向來可以被接受，而且，有時還是必要的。

‡

我曾經有一名助理和我一起生活。他已婚，把妻子接來與他同住。她一整年都沒離開那棟房子，因為她覺得城市的嘈雜和人群令人窒息。到最後，我逼她丈夫帶她出門在附近社區散步。「妳喜歡散步嗎？」他們回來時，我問她。

「不，」她說，「我的臉都痛了。」

大自然不是個輕鬆的情人，她總是會戰勝我們，但同時冷靜下來。寧靜，無聲，然而又躁動，但以一種與城市體驗截然相反的方式。在大自然中度過的時刻是一種聖餐。今天，孤獨對我而言前所未有的重要。我發現自己在與城市提供的東西鬥爭，由此看來大自然——沒有人的大自然——成了強大的盟友。我的心固定在戶外。當你在大自然的壯觀面前意識到我們有多麼微不足道、不享有任何權力時，期待就減少了。人的觀點轉化了，自我改進的渴望消失了。

〇

行走，直到彎下腰扶住你的膝，聆聽每次呼吸。然後坐下來讀一本詩集。思考人生，思考你在世界上的位置。擺脫沮喪，只是享受。

整個星期我一直苦於牙痛，於是昨天去看了牙醫。我遇上交通堵塞，遲到了，幸好牙醫和助理還在。事實上她在看另一個病人。我在候診室來回踱步，正痛著，我聽見從她房間傳出美麗的長笛聲，於是停下腳步。之後音樂停止了，一個穿著講究的紳士離開她的房間，胳膊下挾著一個黑盒子，離開時衝著我的方向揮了揮帽子。牙醫出現了，喚我進房間。「那個男人是誰？」我問。「一個職業長笛手，他想磨平一顆牙齒，」她說，「那顆牙齒妨礙他演奏。」

丰

丰

丰

說故事有一個最佳字數，幾乎總是越少越好。

《風帶著我來》的後製花了九個月。錄音剪接師和我意見不一，於是他沒完成工作就走了。停滯了四五個月後，這部電影似乎要毀了。我徹底地疏遠它，壓抑製作時的某些不快經歷，以至於不想與它發生任何關係。要不是我有合約在身，必須把完成的片子交給製片，我或許永遠也不會完成剪接。到了最後，幸運的是，我逐漸與《風帶著我來》和解了。對我來說這是個有用的教訓。如果一部電影的製作拖得太久，創作者就有喪失興趣的風險。不斷會有其他想法——更新鮮、更有趣的——來敲門。要有始有終，而且要快。那句俗語怎麼說的？親則生狎，近則不遜。

《風帶著我來》一幕。

哲學家和先知總愛做出指示，但人們天生抵制那種指引。誰會想要聽說教並被羞辱呢？詩人有更變通、更間接的方法。他們僅僅暗示我們可以如何應對人生，前人又是如何做的。最好的電影是一個寓言，那是更委婉、更巧妙的說教方式和反抗方式。

㠯

一部電影演出人們在現實世界裡並不會進行的事——不真實的事——對我來說沒什麼意思。我的電影展現真實的人、真實的角色、真實的性格。和我的詩一樣，在詩裡我試圖如實反映這個世界，仿佛我正在拍一朵花的照片。對我來說，詩是把現實生活翻譯成文字和影像。

㠯

對想法和理論不要挖掘太深，就向我們展現它們未定型的樣子就好了，讓影像做它們的工作。

丰

寫實並不一定值得追求，但真實是值得的。如果某樣東西不夠逼真，觀眾並不會因此失去興趣，只有當他發現某樣東西不可信時，興趣才會消失。探索真相是抵達真實的最好方法。

丰

來自庫勒雪夫[23]一部電影的點子，至少我覺得是庫勒雪夫。一個男人，坐在公園長椅上看報紙，不時抬起頭張望。我們看見他正在張望的東西：一個孩子在

⊙ 23 庫勒雪夫（Lev Kuleshov, 1899-1970），蘇聯導演、電影理論家。他的「庫勒雪夫實驗」深刻影響了電影蒙太奇理論。

玩，母親抱著她。鏡頭切回這個男人。孩子摔倒在地，開始哭。鏡頭切回這個男人。一列葬禮隊伍經過公園。鏡頭切回這個男人。他對孩子和母親的第一反應是同情和愛、第二反應是關切、第三是悲傷。關鍵在於，我確信你們都知道，男人看報時的三個畫面是完全一樣的。電影觀眾忍不住投射自身的感情和詮釋。

一個畫面從它周圍的一切中獲得意義。

丰

羊在攝影棚外吃草的伊朗故事。棚裡的製片人決定把一本書改編成電影，於是他拿了這本書給羊吃。電影搞砸了，於是製片把膠卷扔了出去。「書味道更好。」羊說。

丰

無意中聽到兩名工作坊學員間的對話。

「我在阿巴斯帶去轉角那裡的博物館的那一組。我站著，看著玻璃電梯上上下下，並決定拍它。當我完成後，阿巴斯要求看毛片。他站在那兒，看著我的攝影機螢幕，然後說：『我希望你明天帶三個演員和攝影機回到這個地方，創作出他們搭電梯的一場戲，但在他們到達一樓時故事保持懸而未決。』我犯了一個錯，我說希望得到在那裡拍攝的許可。『許可？你在說什麼呀？』他說，隨後就走開了。」

「第二天你回到博物館了嗎？」

「我不敢不這麼做，儘管我找不到演員，結果我拍了一些東西並把材料剪接成了實驗性的蒙太奇。」

「你拿給阿巴斯看了嗎？」

「他看見我在剪接，問我是否找到了什麼特別的可拍。『不算是。』我告訴他。

『最後的結果根本上是一個大的抽象概念，』他聳聳肩把手一攤，並說道，『又一個抽象概念！這裡每個人都在拍抽象電影！』他搖搖頭走開了。你的想法怎樣了？」

「我在課堂上確定的第一個想法令人尷尬的糟糕，但我只是想開始做。我有

一個考慮不周的想法，用一個傾斜了九十度的攝影機拍一個電梯，這樣上面就是攝影機的左面、下面就是攝影機的右面。阿巴斯問我那樣會得到些什麼。他說這只是個玩概念的噱頭。順便說，我偶然聽見了阿巴斯的翻譯之前在講電話。他說從一開始他翻譯時就一直在使語氣緩和，其實阿巴斯對我們的想法比我們所以為的更輕蔑。『這是個行不通的想法』變成了『你或許會希望再多想想』。」

丰

每部電影都需要內在邏輯，某種主題、一個令人滿意的統一元素、一個觀眾可以帶走並仔細思考的想法。缺少的話，無論你的影像和場景多麼連貫，它們都會鬆開並解體。無論一首詩多麼優雅，如果無法用於生活——某種潛在的效應——我就會失去興趣。一首美麗的詩有意義時更加美。為形式而形式只能走那麼遠。我渴望有用。

我從不有意識地思考作品的形式，因為形式源自內容。或更好的情況是，兩者彼此滲透，一個直接導致另一個。形式由內容支配。想一想三十五厘米和數位之間的差異，在兩者間選擇並不是預先決定的，而有賴於所講的故事。一旦故事到位、一旦角色棲息其中，如何將事物展現在銀幕上的決定——表達的媒介和形式——自然湧現。而如果藝術作品的形式足夠有趣、如果它是原創的和創新的，那麼創作者甚至不必思考內容。內容就是形式。

‡

無所不在並不等於高品質。境界要超越你在影城看到的那些東西。還有更多的東西需要去探索，不要讓別人來設下界限、支配對話。不要未經質疑就接受任何東西。創造你自己的裝備。仔細挖掘，並且找到寶藏。它們幾乎從不會在表面上。

新的想法需要去吸收，而不是抵抗。拍電影就是一種持續的演變、一種不間斷的教育。但我承認到了我這個年紀，很少再注意到什麼新意了。我能夠理解為何有些人一直戴著耳機聽音樂，但我沒有這種需要。我腦子裡已經有太多東西正在進行，包括音樂，我無法接納更多。年輕時我用那麼多影像和故事填充我的大腦，此後我一直在取用它們。

〸

我一直沒有用完這堆東西中的一小部分。在我立刻掌握的東西裡有足夠持續好幾輩子的材料。事實是這些日子以來我發現自己很少記錄身邊的事件。而你們，你們年輕得多，不能有這種藉口。

〸

我不理解你們對我說的話。再告訴我一遍，慢一些，用二十個字就好，或者更少，而且不要含糊其詞。

第五天

大部分學員在地下室剪接電影。阿巴斯在和娜迪亞談話，一位來自喬治亞、外表亮麗、一頭捲髮的年輕記者，她要寫一篇關於工作坊的報導。

這些年來，我的電影的基調變輕了。隨著時間流逝，我直面沉重主題的勇氣也許變少了，就好像我的背不允許我扛重物一樣。

「昨天你告訴我，藝術家的必要條件是孤獨。」

是的，但孤獨的概念不一定有貶義。

「你寂寞嗎？」

我或許孤單一人，但我並不苦於寂寞。與某人分享快樂可能是美好的，但這些日子和自己相伴也不壞。我可以在街上走得快一點。當我談論獨自一人時，我的意思不一定是沒有伴侶，它更是一種思想狀態。我有一首詩是這樣寫的：

「月亮獨自一個，太陽獨自一個，男人獨自一個，女人獨自一個，夫妻獨自一個。」愛給予滋養，它可以復甦、加速一切。它可能美麗，甚至醉人。也許愛一個人的真正價值在於它允許人們拋棄自我。但愛也帶有一種破壞性的力量。

狂戀——心愛的人——意味著受苦。我們更快抵達目的地，但也更可能被拖離航道。這就像運動員使用類固醇，一旦他們興奮起來，摔得也越遠。

放任自己意味著極度痛苦。短暫的快樂之後可能是漫長的悲傷。他們說當男人和女人相互吸引，牽起對方的手，這就像摔跤選手比賽前握手。你接受了不可避免的正面交纏，接著享受愛的歷險。至於我，我既不對愛情感到沮喪，也從未失去希望。年齡已教會我對這類事情誠實且實際。當我們變老，就會變得謹慎而少了些勇氣。我年輕時則是另一回事。年輕時的愛情是非同尋常的事。

他們說如果你沒有獅子的膽量，就別追求愛情。

阿巴斯直視著採訪者張大的雙眼，然後指著她的手。

我注意到妳在那個手指上戴著金戒指，我在想妳是否依然準備好要投入，依然允許自己被賦予愛情非同尋常的潛能。你讀過奧瑪珈音[24]的詩嗎？我喜愛他的智慧和感官享受，一個美麗的女人動搖。你讀過奧瑪珈音的詩嗎？我喜愛他的智慧和感官享受，一個美麗的女人動搖。哈菲茲說我們對於神的信念可能會被簡潔且精準。閱讀他美麗的作品就好像被打了耳光。這是無處不在的死亡面前不間斷的生命輓歌，催促我們不斷思考人類的狀況。按照奧瑪珈音的說法，生命稍縱即逝，每一秒都很重要。我們的目標應該是一個又一個愉悅的瞬間，盡情地生活。我們能夠享受生活時不應該放棄哪怕一個瞬間，因此奧瑪珈音讚頌葡萄酒及與之相隨的酒酣之樂。

⊙24 奧瑪珈音（Omar Khayyám, 1048-1131），波斯詩人、天文學家、數學家，著有《魯拜集》。

然而會有人沒付出代價就經歷了愛情嗎？真正的快樂只會來自破碎的心、受過的苦，以及經歷過的傷痛。真正的快樂永遠也不會在舞廳裡找到。奧瑪珈音讓我們瞭解到，除非我們直面死亡並學習與之共處，不然我們無法欣賞生命。他的詩讓我們突然就這麼地樂觀直面必死的命運。

✳

我認為結婚十年後就爽快地分手，這是個成就。

✳

魯米書寫的愛情──那種從內在燃燒、把人抓住、需要絕對的接受、與所愛之人產生一種痛苦的連結、使我們感到無助、預告了一條苦難及犧牲的道路……的愛情──與兩人之間令人心滿意足的浪漫之愛不同。浪漫的愛情缺少了魯米的愛情裡那種神祕的特質；相比之下其他愛神聖而深不可測、絕對奉獻給未知的愛情

情是冰冷、庸俗和無力的。對魯米來說，僅僅是這一事實——心愛的人在我們身上創造出體驗愛的欲望、愛的能力，以及希望去愛、去慷慨地給予、去渴望的這些感覺——就已經足夠了。他關於愛的觀念裡不要求另一個人，只要求對我們身處世界的確認並臣服於它。

╪

藝術家每一次在創造的行動中做出東西時，他經歷了生與死。製作電影期間，我經歷了焦慮和長期失眠——噩夢和自我懷疑、對失敗的恐懼、一波波懷疑的衝擊——能把人壓垮。但到最後完成時，不管結果如何，我都會重生，有能力再度重新開始。大部分人只活一次，但藝術家活了很多次。每一件藝術作品都是耗盡一切之後的禮物。它從創造者那裡取走了一切，但最終給予了生命。神奇的是每當

阿巴斯在義大利錫拉庫薩的工作坊。

我再次經歷新的案子，新的事物在我面前揭露出來時，我都可以一次又一次重新生活。藝術會枯竭，但它也會更新並延長了生命。每個新的創作機遇都是重新變得完整、重生的機會。

丰

談論我的作品對我而言不容易。並不是我不願意這麼做，而是我自覺不能勝任。一旦完成，這個作品——它的意義、我創作它的理由——便迅速消失。而為什麼不該是如此呢？下一個作品總是會來。被記者們包圍令人窒息，如同釘子被榔頭敲打，部分原因是因為他們似乎總是問那種心理分析師會期待的問題。我也確信我所說的東西沒什麼值得聽的。每當我完成一部電影並對外推出時，不得不回答關於我的電影的問題是一種我需要忍受的懲罰。導演的心靈是脆弱的。我們面對這些採訪由來已久，但我從來都不樂意遵從，這太像羔羊與獅子躺在一起了。

年老的優點實在不夠多，但有一樣是我們從某些令人窒息的規則和承諾中解放了出來。如果死亡臨近了，對於偏差和直率的懲罰還會有什麼意義呢？

丰

太多電影喜歡一直變換視角。在拍攝一場戲時，固定攝影機的角度──並且只有少少幾台──其實是更好的。過去幾天裡，我一直坐在這裡、在這把椅子上、在房間的這個角落，這就等於是一台攝影機、一個角度、一個視角了。我們彼此看見、聽見，我們互相理解，我們誰也不需要移動。

丰

幾年前我看了英格瑪・柏格曼[25]的《婚姻場景》(Scenes from a Marriage,

⊙ 25 英格瑪・柏格曼 (Ingmar Bergman, 1918-2007)，瑞典著名導演、編劇。代表作有《野草莓》、《第七封印》、《芬妮與亞歷山大》等。

1973）。瑞典語我一個字都不懂，而且影片沒有字幕，走出電影院時，我又買了一張這部電影的票並重新看了一遍。幾年後，劇本翻譯出版了，讀過之後發現我當時猜想的這對夫婦的故事與柏格曼實際講的非常不同。我更喜歡我自己的版本。

‡

足球員在主場會踢得更好，儘管比賽規則到處都一樣。當你從土地上連根拔起一棵樹並把它移植到另一地，結出來的果實可能就不那麼美味了。我最好的作品大概就是在我家鄉製作出來的。

‡

我拍攝第一部電影《麵包與小巷》時，我相信人們不會喜歡，於是我不斷加入音樂，認為那可以娛樂到每一個人。一段時間後我才明白，我的電影不需要

音樂，或至少不像大多數人那樣需要那麼多。我是那種非常仔細地思考每個細節的導演——包括最細微的音效——所以我不太容易讓人為電影做出一整套配樂。我曾經委託一位年輕作曲家配樂，他給了我十七分鐘的好素材，但我費盡千辛萬古才把它加入我的電影裡。我希望他的作品能配合我創作的影像，就好像包辦一場婚姻一樣，我家大門打開了而我的郵購新娘正站在那兒。

音樂是一種激動人心的藝術形式，它伴隨著巨大的情感能量。它能夠——僅用一個節拍——鼓動人心或使人平靜。它能使觀眾慢慢地變得快樂或悲傷，或即刻變得困惑並受到激怒。我寧願我的影像不必與音樂競爭，這是一個導演能利用的最有意識、最明顯的過分要求之一。那種方式就好像他站在銀幕旁，像指揮一樣揮舞著手，要求我們表現出感情，不時告訴我們，現在是關心、害怕或釋然的時候了。我對我電影裡的影像有信心，不覺得它們需要被加強。我希望觀眾能以自己的方式變得不安、自己控制他們要接納的東西、有能力自己做出決定。挑撥情緒的手法太像扒手在暗處行動，為著自己的目的操弄著，把預先包裝好的電影推給觀眾。只要電影的驅動力是來自科技和特效，而不是導演發自靈魂的創造性思維，這種脅迫就會繼續存在。在終於產生反彈之前，觀眾

能夠承受怎麼樣的資訊過載呢？

主

設想一下某個複雜的推軌鏡頭，會讓你思忖攝影機究竟是如何從庭院穿過窗戶進入臥室的，這時你在密切關注的是攝影機的魔術而不是故事。

主

我是——並一直是——一個相當坐立難安且沒有耐心的人。年輕時，我確信所有藝術的根基都在於好奇心，沒有什麼是預先決定或預先確立的。童年時我相當膽小，很少和人說話，在學校也不是個特別優秀的學生，倒是會表現在繪畫上頭。我經常待在教室裡用色筆畫畫，對我來說，相比於其他，這更像是一種治療，仿佛我在色彩的世界裡尋找著一種自然的真實。繪畫讓我放鬆，而如今，當我拿著相機行走於大自然時，我體驗到同樣的感覺。

孩子學會說話後常用來問問題的幾個用詞是：：「為什麼？誰？什麼？」大部分人長大後就不再這樣問問題了，但我不是，我會無止境地尋找答案。伊朗天氣很熱，童年時午休時間，我從來不想睡覺，於是對午睡的人來說我成了個討厭鬼。我總是想找些事做，而結果總是打擾了那些想休息的大人。我會走到外面陽台上畫畫，或者去地下室把兩塊木頭放在一起，然後敲進釘子。我到現在仍然覺得有必要保持忙碌。如果沒有什麼事可做，我這一天就會過不下去。當我為拍下的照片裱框並掛上牆時，要不了多久這事就會被我拋下，轉頭去關注別的事了。在某個時間點，我意識到剩下的時間不多了，你必須強迫性地盡快且有效地把自己內在的一切都掏空。如果我早上起床後沒有要緊事讓我投入，我就沒法運轉。當我無法外出拍電影，因為星期五晚上到了，每個人都出去找樂子，接著的週末也都忙著玩，身邊沒人可以一起工作，而我又沒有力氣開車出城，從狹小的鴿子樓來到美麗的森林，好讓我可以攝影時，我就會感到變成廢人了。這時我會拿起一本詩集閱讀，或胡亂寫下幾行自己創作的詩，或打掃屋子、或作畫、或雕刻、或為展覽整理照片。我必須做些有用的事。

所有這些活動都是關於尋找一種溝通的方式、發現新的挑戰、表達自我、緩

解常有的沮喪感、或者擺脫任何潛伏在我腦海深處的東西。我不認為自己找到了一件真正讓我滿足的事，木工也許是最接近的。

‡

你無法用一台隱藏式攝影機創作出真正的藝術。

‡

要不是能夠記錄下人面部的細微之處和變化，電影將無力描繪人的孤獨與美。

‡

你為什麼要拍攝演員站在一面牆前呢？把鏡頭打開來，利用他們周遭的實體空間。把某個人和他周遭環境放在畫面之中，同時學會這些東西要如何有助於

這個故事。把演員放在牆前的唯一理由是你打算處決他們。

丰

經驗的積累——曾經選擇了，然後又放棄的那些道路——使我成為現在的樣子。我十八歲時與家人斷絕了關係，被迫自己謀生。我沒有想要成為導演，一切都是偶然發生的。在藝術學校面對那些空白的畫布對我而言是個決定性的時刻，並且促使我開始試著投入平面設計、攝影和木雕。我花了十三年才完成了只需要四年的學位，因為我白天一直在工作。畢業後，我成了畫家和平面設計師，設計書封和海報。我的職責是把一部電影的整個故事壓縮進一張圖像中作為海報。這種極端壓縮的藝術是通過簡潔和優雅達成的，就像詩。

某一天，我去了城裡最大的廣告公司並以導演的身分自我介紹。他們要求我寫一個關於熱水器的短片腳本，隔夜我創作出了一首詩。我描繪出一個冬日場景、第一場雪、那些冰冷且積雪的街道，以及屋裡人們簇擁在暖器前。幾個星期後，出乎我的意料，我在電視上看見了我的詩的廣告，他們甚至為此付我錢。

那是我影片製作生涯的開始。我開始撰寫短片腳本，並且一點一滴地進步，在幾年時間裡，總共拍了大約一百五十部廣告。

當我從事平面設計以及拍廣告謀生時，我的工作是在僅僅一頁雜誌或一分鐘長的影片的有限空間裡向觀者傳達一切。這是個講究技術的行業，因為一部短片——廣告片就包括在其中——的弱點不太容易彌補。每一個元素都需要仔細地想到，沒有一個畫面可以浪費。你必須一下子就吸引觀眾，讓觀眾準備好來接收這個訊息、接著給出這則訊息、並確保這則訊息能被理解，然後把一切導向某種結論。所有這些要在短短六十秒內完成，包括開頭、中間和結尾。目標觀眾必須被說服去購買一件產品，一個銀行的廣告必須要夠好到任何看了它的人，都會立刻放下手邊的事跑去開戶。有人告訴我，我的電影雖然不錯，但還沒有好到能夠用來賣東西。

當創作靜態影像時，大部分的思考會在於設計出版面行列或頁面的構圖結構，好讓讀者會立即被吸引到那個有限空間裡，從上到下、從左邊到右邊，目光被仔細地引導著。拍攝商業廣告和書籍設計就是我的電影學校，我學會了盡可能有效地濃縮，通過創造某種全世界都能理解的東西來喚起這個主題，而且完全

是最低限度的花費、完全在最大的限制中工作。限制，照例是作為一種挑戰。

⌖

我第一次看到的影片是拿在手裡的一條賽璐珞。年輕時，在德黑蘭還有那種按英尺賣膠卷的商店，我和學校裡的朋友買了一大堆單幅的底片，把它們舉起來逆著光研究半天，儘管我根本搞不清楚那些人是誰。有一張是個留著鬍子的男人，頭髮梳得整整齊齊，露出大大的笑容。幾年後，我才意識到他是克拉克·蓋博[26]。我們像集郵那樣搜集這些碎片，把它們貼在相簿裡，然後互相交換。我們當然也會保留女人的特寫，那些都是我們不知道名字的夢想般的角色。我們還發現硝酸鹽底片特別易燃，於是為自己發明了個遊戲，點燃那些碎片並看著它們噴向空中。

「你生在一個藝術家庭嗎？」

我不記得在我成長的家庭環境裡出現過什麼與文化沾上邊的事，周遭環境沒有任何特別的東西推我走上電影生涯。

⊙ 26 克拉克·蓋博（Clark Gable, 1901-1960），美國著名男演員，憑藉《一夜風流》獲奧斯卡最佳男主角獎。曾與費雯麗合作演出《亂世佳人》。

「沒有成為電影導演的熾熱欲望？」

對我來說，拍片一開始是由於需要一份工作，就那麼簡單。一九六九年時，伊朗青少年教育發展協會的主管（他另外還經營了一家廣告公司）看過一部我拍的平底鍋廣告，剛好他希望成立一個電影部門，就邀請我合作。這是個收入頗豐的工作，而且那時我已經結婚，於是我接受了他的提議。如果我一開始是在拍攝紀錄片的地方工作，那麼我也許會成為紀錄片導演。就這樣，我很快習慣了在協會這個輕鬆的環境裡拍片，因為在這裡我從來不需要去找個製片。起初，我是那裡唯一一名導演，而我的第一部電影《麵包與小巷》就是電影部門第一個完成的製作。到最後我們有六七個人在那裡拍電影，但一九七九年後，我所有同事都離開這裡前往歐洲或美國。我又成了一個人。

「童年時你看很多電影嗎？」

我比我的朋友們更喜歡看電影，他們如今成了生意人、醫生和畫家。那時我喜歡的是娛樂片，很少因為導演而去看一部電影。維多里奧·狄西嘉的電影尤其讓我興奮，更不用說蘇菲亞·羅蘭[27]對我來說有多重要。沒有人像她那樣填滿了我青春期的宇宙，她的美使一切黯然失色。

⊙ 27 蘇菲亞·羅蘭（Sophia Loren, 1934－），義大利國寶級女演員，以《烽火母女淚》獲得奧斯卡金像獎和坎城影展雙料影后。代表作另有《卡桑德拉大橋》、《義大利式結婚》等。

「那麼美國電影呢？」

我會看美國電影是因為它們與伊朗導演做出來的東西非常不同。它們總是有一大堆人物——那些牛仔和強盜不停地開槍——與我們大部分人的生活距離遙遠，而我愉快地看著那些幻想被演出來。不過，真正觸動了我的是義大利的新寫實主義，因為這是第一次我看見了那些人物——那些銀幕上的角色——居然這麼像我每天身邊的這些普通人。對我來說還真是太奇怪了，居然是那麼熟悉的世界。和義大利電影比起來，美國電影與我們伊朗人的生活格格不入。認識了義大利電影後，我記得我還想過我的鄰居就可以成為一部電影的主角了。伊朗文化在某種程度上與義大利還蠻像的，而這大概就是新寫實主義為什麼會對我產生強烈影響的一個原因。

我曾經獲得過以羅伯托・羅塞里尼[28]為名的獎項，有個記者問我是否注意到我的作品和羅塞里尼的相似之處，以及我最喜歡他的哪一部電影。我連一部也答不出來。事實是我覺得自己不屬於任何清楚定義的電影派別，我對模仿不感興趣，而我也從未理解一位藝術家可以為另一位做些什麼，除了時不時聊個天喝杯咖啡。如果我的電影與羅塞里尼——或說和德萊葉、布列松和小津安二郎這

⊙28羅伯托・羅塞里尼
（Roberto Rossellini,
1906-1977），義大利
著名導演，也是義大利
新寫實主義電影的創始
人。代表作有《不設防
城市》、《德國零年》、
《羅偉萊將軍》等。

三個人[29]——的電影有任何相似之處，那麼也和我作品表面上的形式特點無關，那只是因為我們都同樣偏著頭看待人生。

「你特別欣賞哪些導演的作品？」

我把這個問題留給別人來回答。我很多的興趣和口味很短暫，總是在變，因此當我告訴你某些我喜歡的電影或導演時，我告訴你更多的是關於我自己而不是我所談論的作品。我已經很多年都不再是個熱情影迷了，這些日子我很少在看電影。如果不算多年前我短暫待在布拉格生活的那段時期，我整個一生看過的電影很可能不超過五十部，所以我不能聲稱有哪一個導演對我的作品有重要影響。在整個電影史上我覺得真正重要的不會超過二十部。

多年前，一天晚上刷牙時，從我旅館房間的浴室裡，我注意到電視正在播放費里尼的《大路》。我怔住了，就站在那兒看了整部電影。幾年後，我在《甜蜜生活》放映後走出來，什麼都做不了，只能在漆黑的街頭走著，陷入沉思。

阿巴斯在義大利錫拉庫薩。

⊙ 29 德萊葉（Carl Theodor Dreyer，丹麥導演）、布列松（Robert Bresson，法國導演）、小津安二郎（日本導演）三人常被並列為極簡主義電影美學的代表。

櫻桃的滋味：阿巴斯談電影

我一直未曾忘記最後的那些畫面，那些海岸與包含其中、封藏著的希望的畫面。

我一度對高達感興趣，儘管他從未直接影響我的作品。而有幾天我也認為希區考克是名大師，但如今我覺得他的電影太人為、太編造；我能夠欣賞他的作品在技術層面有多出色，但這類東西不再能打動我。我開始拍電影時，就不再去看電影了，免得參考礙事。電影，首要的、同時最重要的，它是一種個人的追尋探索。幾年前，我曾試圖與看電影和解，但沒有成功。我沒有時間或精力來投入地看一部電影，我很可能不會有多大興趣。

※

用心去看一部電影，會比起用腦子看更為寬容。

※

我的頭腦就像一個實驗室或煉油廠，那些構想是原油，就好像有個過濾器把

各式各樣的建議輸送到不同的方向。一幅影像出現在心頭，並到達一種強烈著魔般緊抓不放的地步，直到用它做出某個東西，讓它以某種方式整合進某個案子之中。而我根本無法安寧，直到用它做出某個東西，讓它以某種方式整合進某個案子之中。而這也是詩歌證明出了它對我是方便且有用之處。

出現在我心中的影像，有一些是很簡單的，比如某人用免洗杯喝酒、廢棄的屋子裡一盒濕火柴、座落在後院裡的一張破凳子。但還有一些是更複雜的，比如一匹白駒出現，隨後又隱沒在霧中；被雪覆蓋的墓地裡，融雪讓三個墓碑漸露出來；月色照亮的夜晚，一百名士兵行軍走入營區；一隻草蜢跳躍著然後停了下來；蒼蠅圍著騾子轉，而騾子正從一個村莊走向下一個；秋風把樹葉吹進我的屋子裡；一名弄髒了雙手的孩子坐著，周圍是上百個新鮮核桃。需要花費多少時間才能把這些影像轉變成電影？為電影找到一個主題，使那些影像能夠整合入其中會有多困難？這就是為什麼寫詩會那樣有益。當我寫詩時，我創造一幅幅影像的欲望僅僅在四行詩裡就滿足了。合起來看，這些字句變成了影像。我的詩歌就像不花任何錢製作出來的電影。就好像我找到了一種方法，可以每天都製造出一些有價值的東西。在過去，我每拍完一部電影要休息好幾年，但這些日子以來，甚至沒有一個小時我感覺自己不在進行著某樣有用的事。

傳統詩歌根植於文字的節奏和音樂。我的詩歌有一種更為影像化的特質，能夠更容易從一種語言轉譯為另一種，而不失去意義。它們是世界性的。我看詩歌，我不一定要讀它。

‡

說聲望為我帶來自由是不正確的。我以前就是自由的，但沒有人知道。

‡

如今，問題不再是我應該投入到哪個案子裡，而是有時候我想要什麼都不做。

靜靜地坐著，或走路，就只是獨自思考著，這就是我渴望的。也許這是為了等待，儘管我無法告訴你在等什麼。也許這是為了回憶起過去的念頭想法，為了

彙編和追索腦子裡的所有影像。也許這是為了使自己平靜。我不知道。我知道的是對這種存在狀態的渴望，有時候是難以抑制的。

丰

　　有些人稱我「大師」，我無法告訴你們那個用詞會讓我感覺多麼不舒服。我可以不在乎，除了有時候我會感到羞怯。一個新手在他面前有整片學習和等待探索的天地，但一個大師還可以朝哪個方向前進呢？

第六天

工作坊學員爭先恐後地完成了影片。

當我剛開始在德黑蘭的青少年教育發展協會工作時，我並不真正理解孩子。改變我觀點的是我自己撫養兩個兒子的經驗，這給了我再次過一次自己童年的機會。孩子們使我著迷。我意識到我們所有人出生時都是完整的人，也就是從那時起——因為社會要求我們不要做自己——才開始有了缺陷。我們出生時自然天成，接著幾十年後死去時卻成了不自然的存在。如同某人曾說的，我們並非生而為蟲，再變成蝴蝶。我們出生時是蝴蝶，之後變成了蟲。

丰

我是最不應該談論顯貫串於我作品的「主題」的人。發表關於意圖的聲明不是我的任務，我也無法回答大部分關於我的作品是指什麼的問題。我的工作是提問，而不是回答。此外，我希望每個人能有自己的解讀。當貝多芬被問及他的一首奏鳴曲試圖要表達什麼時，他坐到鋼琴前，把它又演奏了一遍。我就像一個大廚，忙於準備餐食，以至於根本不知道味道如何。觀眾的詮釋比任何

東西都讓我更興奮，即使與我自己所想的不同。好好地沉浸在一種事物能夠被思考的無數方式裡，根本沒有固定的意涵。不應該僅僅因為我是這些影像、電影和詩的創作者，就更加信任我關於這些的想法。

丰

我並沒有事先想好我的電影要彼此類似，但有時候不知為何，它們就是變像的。當我第一次對人們談到《櫻桃的滋味》時，我說它將會有別於此前的一切。後來，當我與觀眾一起頭次看這部電影時，我意識到它完全就是這整體的一部分、是我拍攝的一系列電影的一部分。一位記者指出，《風帶著我來》的開場戲是我第一部短片《麵包與小巷》開場鏡頭的擴大版。另一位記者寄了一篇文章給我，關於陽台是如何出現在我的電影裡以及我總是從同樣的角度拍攝它們。我從未想過這點，但結果證明他是對的，同樣的鏡頭出現在好幾部電影裡。或許現在我意識到了這點，我就不會再那樣做了。

每件創作都是原創者的一種投射，反映出創作它的那個人無意識的想法、情

感和習慣。這些創作在某種程度上是自傳性的行為。也許我們都一次又一次拍攝同樣的電影。我把自己藏在每一個畫面中。不得不如此。

丰

堅持做下去吧。開頭總是最難的。

丰

沒有做出來的案子就像我只讀了十頁的書。它們擱在那裡，夾著突出一角的、召喚般的書籤，提醒我還必須做多少工作。我有一首詩是這樣的：「今天，就像其他每一天，對我而言已經失去。一半用來想著昨天，一半用來想著明天。」

對演員要和善。唯一應該四處挪動身體的人是操縱木偶戲的那個人。很少有什麼好理由要把攝影機湊近演員的臉。保持好距離，留給演員尊嚴，以及你作為導演的尊嚴。

幸

當我第一次看《ABC到非洲》時，有些東西我不喜歡，但也沒有花心思去修改。對我來說，思考我對自己的電影產生的特定問題，會是有用的。事實上，我喜歡看《ABC到非洲》，那樣我就可以提醒自己這個小錯誤，在腦子裡糾正，並確保它不會再發生。我還有首詩是這樣的：「原諒並忘卻我的罪。」但不是為了讓我自己徹底遺忘它們。」我們對於不完美的在意會隨著時間褪去，這並沒錯，但並不意味著偶爾尋思我們所犯的錯沒有用。

到各地去走走有助於我放鬆頭腦。造訪非洲給我留下了深刻印象，每一次，我都面對著孩子們無法抑制的對於愛和情感的需求。有時候出國旅行時，我會把自己關在旅館房間裡，帶著憂鬱感受，並發現自己一直想吃東西，這真是讓人虛弱。在非洲，我想要抓住並沉浸在我目睹的充滿生氣的生活中，我體驗到這樣強烈的欲望。這是在伊朗之外唯一一個讓我抑制不住想拍照的地方。

丰

隨著電影的數位製作，一個人就能夠對最終結果負全責。那或許也是一種我們可以稱什麼為藝術的定義。

丰

在評論和抱怨之間有著清晰的界限。人人都會感激前者，沒人願意是關於後者。

〽

當一個人開始能夠非常詳細地瞭解某樣事物、當一個人能夠對它提出真誠且有見識的看法，他通常就會開始相信這個事物需要被改變、改善。誰會變得極為熟悉某樣事物——也許是一個地方、一種意識形態、一件藝術品、甚至一個人——之後，卻怎麼樣也不想要——或許只是稍微地，或許相當激進地，有時公開、有時非常私下地——改變它呢？

〽

我，以及我的電影，一直以來都朝著某種極簡主義進展。我渴望盡可能用最簡單的語言表達，盡可能剝除事物並刪去多餘的元素。能被刪除的元素都被刪除，累贅的一切都被剪掉。如果出現某樣東西意義不大，那還是缺席比較好。

如今太多的電影裡有多餘的東西。我們需要所有那些音樂和定場鏡頭嗎？我希望僅僅向觀眾展示絕對的本質。米蘭·昆德拉說，他父親臨終時，只說了兩個字：「真怪！」他全部的詞彙被縮減到這兩個音節。他不斷重覆它們，並不是因為他沒別的可說，而是因為它們是他人生經驗最恰當的總結。我的電影，比如《十段生命的律動》和《伍》，都是用最少的技術和製作工具完成的。那些靜態的攝影機就代表了我相等於昆德拉父親那兩個字的同義字，它們總結了我作為導演的存在、我想要限制導演說服人的權力的這一渴望，同時希望真正吸引觀眾的是真實，而非我對真實的表現。

拍《十段生命的律動》時，部分是出於車裡空間的限制，我得以放棄作為導演幾乎所有的權力並避免不必要的干涉。我所做的只是觀察和欣賞，因為我驚奇於演員們在不受妨礙時是如此地生動流暢、表現自如。這部電影或許最接近這一星期我希望你們拍出的那類東西。它完全是用數位攝影、在同一個地點、場面調度縮減至兩個鏡頭，劇組規模很小——幾乎是沒有——並且使用非職業演員。《十段生命的律動》使得我離這一段時間以來一直努力的方向更近了一步：去除掉導演，拒絕一般電影建構於其上的那些特定元素。

阿巴斯在義大利錫拉庫薩。

我越來越不去理會導演的傳統工作，這麼做了之後，我學會賦予演員更多責任，也因此很多攝影師說我寵壞了演員。朝著把更多權力交給演員、導演最終可以被摒棄的這一情況前行的過程，對我而言是重要的，並且是令人愉快的。如果我讓自己被一個非職業演員所指導，而不是相反，結果會是美好的。把表

演者真實生活的角色表達出來，比起任何我能夠虛構出來加入場景裡的結構更能打動觀眾。其結果是電影導演幾乎可以被完全摒棄。有一種感覺，我與《十段生命的律動》毫無關係，我只是把所有人一起放進一輛車裡並把所有的責任加在他們身上。

有一首魯米的詩描述馬球選手和他們的球棒：「你是我的球，在我的球棒控制下擊出。我跟隨著你奔跑，儘管我指引著你。」是誰在控制？是我還是演員？我決定了方向並提供了一些刺激和動機，但演員們選擇了他們自己的旅程。最終，他們抵達了我一直計畫前往的地方，但卻是他們想出了如何抵達那裡。我只是跟隨著，從身後指引。如果有人問我，作為導演我對電影做了什麼，我會說：「其實沒做什麼。然而要是沒有我，它們不會存在。」

丰

破曉時分，當流浪狗在街上遊蕩時，牠們的情感——牠們之間的互動——清楚可見。動物會互相交流。《伍》的第三部分是一個長達十六分鐘的海浪沖刷

《伍》片中海灘上流浪狗的鏡頭。

里海海灘的鏡頭，背景是大海和地平線。當時在現場我看見有一群狗，便不嫌麻煩地放了些食物，想看看牠們是否會回來，而牠們的確回來了，於是有一天清晨日出前——天色尚暗——我拿起攝影機，把它架設在海灘上，然後睡著了。我醒來時，看見一些狗在水邊睡著。我什麼也沒做，我只是創造了條件，使某些有趣的東西可以被記錄下來。

在《伍》裡有一個七分鐘的段落，主角是被海浪困住的一截木頭。它真的如我所願那樣優雅地移動著，表演精彩，是我電影裡最精彩的鏡頭之一，就在最合適的時刻裂開。我沒有導演，我只是等著，總是依賴存在的可能性。

丰

最重要的規則是不言自明的，理所當然不可動搖，不需要法律制度來規範。它們是真實而永恆的，因為它們是對的，我們只能遵行。

《特寫鏡頭》一幕。

我曾經這樣被介紹給某人：「這位是《特寫鏡頭》的導演。」對此，那位並不是來自電影圈的人說：「我不覺得那部電影有導演。」多棒的概念，出於無心的讚揚。

※

導演能做的最容易的事——也是最糟糕的——就是加諸太多控制，告訴演員他們做錯了什麼，讓他們留意自己的缺點。如果是拍動畫片那類東西時，導演每分鐘都在場是重要的，但拍真人時，這樣的干涉就不需要了，而且通常有害。

相信自己無所不在的導演，會使在攝影機前工作的人痛苦、攝影機背後的人悲慘。在一個鏡次拍攝結束時大喊「卡！」的導演容易讓演員做噩夢。我們必須使這位獨裁之神回到人間。

我這樣強烈地、頻繁地與自己爭論，就像我有時會希望的那樣大聲地與世界爭論，似乎沒什麼意義。內心爭戰讓我忙個不停。

‡

拍電影就像講笑話，需要某種擊中要處的神來妙語。

‡

光線從那扇窗射入、在那面牆上投下影子的樣子，值得去觀察、去拍攝。去探索吧。

每個腳本需要有它自己的工作方式，每部電影都在心中留下某種特別的東西。

在《櫻桃的滋味》裡，最難忘的時刻是角色的感情和表情，也許還有語調和節奏，包括沉默。在《十段生命的律動》裡，很可能就是對白和那些不同角色各自的獨特個性，這些都使得這部電影有了價值。

キ

人過中年便會平靜下來，擔憂不見了。人的局限性變得清晰可見，解脫露出曙光。

キ

我們不贊同的想法會促使我們──有時溫和地、有時大聲地──做出回應。

當我們思考、抵消、對抗並最終接納它們時，我們變得更有力量。敵人和障礙可以是神奇的刺激。

〜

我是電影裡真實人物的代言人嗎？還是情況正好相反？

〜

房間裡太熱了。請打開一扇窗。

# V

第七天

阿巴斯放映了他出自《十段生命的律動》的紀錄片《十重拾》（10 on Ten, 2004），片中他單獨出現，對著鏡頭講話，探討他的導演手法，一邊開著車駛過德黑蘭周遭的山丘。

我的製片建議把它作為DVD的花絮，我覺得是個好主意。這是少有的能讓我沉浸於某種自省並可能了解自己的機會。一生中很少有充分的時機讓我們有空間檢視自己。我開始一本本地讀起以前的筆記，並感到在此會是一個描繪這些年來我作品中變化的機會。

「這部影片包括了寫作、音樂和表演的心得。為什麼沒有講剪接？」

雖然我有幾部電影就是在剪接室裡建構出來的，且儘管有些好導演以重度依賴後製聞名，但讓我感到興奮的電影並不是這樣製作出來的。剪接把大量權力交到導演手中，因為它讓導演能夠引發並操控觀眾的情感和想法。他能改變他想改變的東西，把這個人與那個人對調、把被告變成原告，以及相反。在剪接《橄欖樹下的情人》時，哈山和塔荷莉互相看了一眼對方的那一幕——調換一下眼神的鏡頭，就可能暗示其實塔荷莉才是兩人中更多情的那一個——讓我終於理解到我能在多大程度上歪曲事實。

我認為剪接是影片製作最人工的成分，我從不用它來彌補一部電影，好讓某些「問題不要那麼顯眼。剪接時所做的改變——重新編排這些材料——可以改善一部電影，但永遠無法從根本上改變它，至少不會變得更好。就好像你永遠不可能利用這個過程來徹底改進品質本來就不佳的毛片，你也不會無法挽回地破壞了好的毛片。剪接永遠只是一項技術，如此而已。電影整體的品質永遠不會因為這種介入而從本質上受到影響。只有在拍攝時，真正重要的東西才會發生。

我永遠不會說再也不需要剪接了，畢竟，在《十段生命的律動》裡，剪接使我們能夠從一個角色移向另一個。但那部電影裡我最喜歡的一段是開頭的十六分鐘裡男孩與母親的交談，它看起來像是同一個鏡頭，但其實包括了幾次剪接，儘管大部分人都不會注意到。對我來說，剪接在拍攝前就出現在腦海裡了。我寧願在攝影機面前安排好事實，而不是在事情發生之後以剪接干預。有某種創造性只在拍攝時顯現。

我的剪接方法很簡單：我留下覺得好的，並把其他的丟掉。有時，最好的辦法是去掉一個鏡頭，甚至是一個你賣力拍下的鏡頭，因為結果發現它與旁邊的一切都不搭。當演員的表演太過用力，或角色之間出現了特別有趣的即興對白

或互動，我或許會放棄這些鏡頭。正是這類事物會分散觀眾的注意力並吞沒一部電影。拍《櫻桃的滋味》時，有一個瞬間厄沙迪開始流淚，這很可能會使一些觀眾受到感動，於是我刪掉了那個鏡頭。最有力的眼淚並不會流下臉頰，它在眼中閃動。

「你更希望演出就直接在畫面裡，而不是用剪接切換鏡頭。」

在連戲剪接裡，一個鏡頭裡的演出會直接延續到下一個鏡頭。我為什麼不喜歡連戲剪接呢？因為它們並不實際。在現實生活中我們不會經歷這種連戲剪接。想一下兩者的差異：攝影機從某個人站在十英尺之外的鏡頭跳切到她的眼睛、鼻子和嘴的鏡頭；以及，某個人從遠處走向攝影機直到她的臉充滿螢幕的一個單獨連續影像。第一個並不實際。沒有人——甚至最有才華的攝影師也不能——能同時出現在兩個地方。

在《麵包與小巷》裡，有一個老人從遠處走近攝影機的定鏡，他沿著小巷走來，最後經過了攝影機。這是我拍的第一部電影，而有人告訴我，讓角色以那樣的方式在畫面中移動——把不動的攝影機立在那兒——意味著我顯然缺乏勇氣使用推軌鏡頭或變焦鏡頭，或找到最有效的插入鏡頭。我絕不會否認我對連

戲和演出的交叉剪接——所有這些技術性問題——感到緊張不安，所以我接受了這些批評，因為我還是個新手。但即使是在那時候，我也覺得最好單獨用一個畫面來捕捉這一幕，而不是把幾個鏡頭剪接在一起。把影像拼在一起創造出一場戲，結果或許是更多地控制了節奏，但是當從單一視角來演出那些劇情時，對觀眾的影響會更深刻。我認為你無法完全信任你正在觀賞的，除非是未經剪接的影像。如果我作為導演都不相信發生在我面前的事，觀眾也不會信。

當我們從一段距離外觀察一個人，等著他出現，從遠處而來，當他漸漸接近並現身時，我們的視線會自然地牢牢地盯著他，而不去注意到太多細節。我們有時間思考他移動的方式、他的步履姿態、走得有多快，他開心還是傷心？他是從哪裡來？最後一個和他說話的是誰？我們或許會想起所有這個人讓我們想起的人。我們也有機會研究他身處的環境、他走過的街道。日常生活教會我們並不一定要實際接近某人才能理解他是誰。據說觀眾會在遠處的人物感覺疏離，但我總是覺得與這類人有連結。我喜歡往後退，將這一幕視為整體。我接受電影包含了剪接的藝術，但有些影像需要隨它去。它們做了你要求它們做的一切，為什麼還要剪呢？給觀眾一個沉浸其中的機會。

阿巴斯在義大利錫拉庫薩。

「拍紀錄片時，常常是在不預設結構的情形下，累積起了這些毛片，這時剪接的角色是什麼？」

導演和剪接師的工作是去運用他們的創造性，從一大堆的聲音和影像素材中雕刻出一個故事。無論是否喜歡，我們都要面對我們累積起的這些材料。一切最終可能出現在你的電影裡的東西，都在那些毛片中、都在那些未完成的部分

櫻桃的滋味：阿巴斯談電影

中了。這一切已經夠困難了，但更加重了這項工作的是，我們常常對於開拍了好幾個月的電影，到了這時候還存著不切實際的想法，它仍以這種或那種的方式在腦海裡播放著。擺在我們面前的材料絕不會完全契合我們對於這部電影的憧憬，但在理想與已實現之間的差距只意味著一件事：你必須去適應眼前的現實。

從你實際上擁有的這些毛片來製作出一部電影，而不是從腦子裡愈發了無新意的想法出發。

我們很容易有這種觀念，認為會有一種把所有這些鏡頭放在一起的完美方式、所有這些材料會有一個最佳的配置面貌。但在一個完美的形貌旁，還有很多可行的、美好的、以及有趣的可供選擇的版本出現。大部分導演在帶著攝影機出門前，對於想拍的電影類型，至少會有一個預設的、模糊的想法。拍攝時，導演並不容易清空自己的大腦並對自己說：「我會誠實地、不帶任何立場地回應發生在我周遭的事。」儘管我在拍《ＡＢＣ到非洲》時，多少就是這樣做的，但攝影機總還是先了我幾步。

那部電影很接近我想拍的真正的紀錄片，因為拍攝時我根本沒覺得這會是一部電影。當時有人問我是否願意去非洲拍一部關於愛滋病問題的電影。有好幾

年，我一直使用Hi8攝影機，就像大部分人都用筆一樣，於是當我和工作夥伴頭一次去烏干達旅行時，我們帶上了我們的「筆」，想著它們可以用作是塗鴉板。我從未把它們視為嚴肅的工具，而只是以視覺的方式做筆記。我們的計畫是去那裡取景，接著尋找製片，然後再帶著更大型的攝影機回去。但是光看這些拍好的材料就非常令人興奮，我們意識到根本沒必要再去了。在那些未處理的材料裡，我們感覺沒有任何部分還能再經過什麼有用的修飾了。《ABC到非洲》的力量在於我們沒有把自己強加於這些磁帶裡。我們的手持攝影機以三百六十度轉動，從每一個角度報導了絕對的真實。是這些材料帶來了令人震驚的生命力——一種真正的探索和調查的感覺——那是某種我感到永遠無法被複製的東西，當然也無法在電影裡複製，所以為什麼要帶著三十五厘米的攝影機回去呢？

　　我大部分電影都是自己剪接的，我是唯一一個確切知道需要對這些毛片做些

　　三

什麼的人，我知道哪幾段需要刪掉、哪些需要連在一起。此外，我樂於埋頭在所有那些材料裡，努力找到將之整合起來的正確方法。

ꗃ

沒有剪接，電影不會存在，但沒有剪接的電影會更尊重作為觀眾的我。它不會對我說謊或將我引向歧路。

ꗃ

要懂得在什麼時候堅持你的想法，什麼時候要修正它們，以及何時放手。

ꗃ

把一個人限制在鏡頭取景中並堅持要他遵從劇本，那麼你就只會得到不自然。

如果觀眾沒有帶進過往的經驗，那麼發生在銀幕上的東西就不會對他們產生衝擊。個人的往事使導演的工作容易多了。藉由我們的作品，我們喚起了觀眾生活裡的苦與甜。然後我們闖進去，帶著驕傲地抬起頭，並為我們拍攝了有影響力的電影而增光。

丰

回想一下我在第一天說的話。你們不必展示一切，不要再去強調經由暗示就已經很清楚的事了。任何能夠避免展現的東西都應該省略。想像妳和我坐在咖啡店裡，喝著咖啡聊天，我們彼此了解，享受對方的陪伴，我們在談論有意義的事。一位服務生來到我們桌前問我們還需要什麼，我們或許會對他投以一瞥，

丰

幾小時前，這天正式結束了。阿巴斯正在看一部經過粗剪的電影，並與負責拍攝的這位年輕女生交談。

但不會太過注意。這並不是因為我們在忽略他或者表現無禮，而是我們的談話才是當下最重要的事。用電影術語說，我們不會給他一個特寫，因為那會暗示他與妳和我的鏡頭一樣重要，然而情況就不是這樣。任何不是電影完整組成部分的角色都應該被放在一邊，否則就意味著創造出一種不平衡的狀態並有可能使觀眾感到疑惑。這個例子的另一面是有人拍了一部關於服務生的電影，其中沒有任何一個鏡頭是客人坐在咖啡店裡喝咖啡。只聚焦於核心事物。

當我看見電影裡一把刀刺向某人的眼睛時，我能想到的只是特效做得有多好。

主流電影展現得那麼多，以至於我們能夠自己來發揮想像的可能性都被消除了，預期的效果被取消了。觀看我們不應該目擊的東西等同於偷窺或色情作品。我一直遵守著自己的規則，不去我不必去的地方。水的聲響和女人哼歌的聲音，以及簾子後的身影，便足以表達她在淋浴。藉由不秀出特定事物、藉由保留，導演可以更有效地激發觀眾，他們的集體想像總是比導演自己的更豐富，比影片能夠捕捉的東西更深刻。

這也是為何我避免使用「主觀鏡頭」。如果一個角色看見某樣東西，他對於所看見事物的反應就足夠了。它告訴了觀眾一切他們需要知道的東西。我們並

不總需要望向窗外，才知道外面發生了什麼。只要有可能，我會使用「反應鏡頭」或音效把注意力引向畫面之外，仿佛我在觀眾的心裡創作了另一部電影。

其結果是一個單一鏡頭實際上可以一箭雙雕。一部電影就像一副牌，我洗牌並把它發給觀者，他們每一個都以略微不同的順序排列它們。對於發生在鏡頭之外的東西，有多少觀眾就有多少種詮釋。可以進行不同解讀的電影——使觀眾能夠與之對話的電影——會比在把觀眾送進黑暗前就回答了每個問題的電影更有意義。我記得高達說過，在銀幕上的東西已經死了。只有觀眾能夠使那些影像復生。好電影是未完成的電影。

「所以當我們沒有看見事物的全部細節時，它們的影響會更強？」

幾乎總是這樣。我的導演工作就是在邀請觀眾參與創作過程。電影製作就像拼貼創作或玩拼圖。我基於自己對事物的觀察感知，有意識地納入某些片段並略去其他的。每個觀眾會對呈現在他面前的事物建立起自己獨特的聯繫。我創造，但我也需要創造性作為回報。同樣的電影以不同的方式與不同的觀眾進行溝通。我看到一名五十歲的男人在放映《何處是我朋友的家》時跑出了電影院，並堅持說這是他看過最無聊的電影。他的妻子試圖使他平靜下來。我也曾遇見

一位六歲的女孩，她看了這部電影三遍並想一再重看。

某個我曾經住過的旅館房間裡，牆上掛了一幅畫，畫中有三個女人——兩個年輕的和一個年長些的——在美好的陽光下洗衣服。場景大概是在十九世紀初期。三個人臉上有不同的表情，但她們都朝著同一個方向看，看向畫框之外。兩個年輕女子帶著仰慕凝視著什麼，而年長的那位盯著同樣的東西但露出蔑視的神情。我的感覺是她們都望著一名年輕男子。女孩們對他的長相讚嘆不已，而母親——一邊分享著女兒的驚奇——表達了反對之意。她或許認為男人長得英俊，但仍覺得他不夠體面。這些集體表情的用處是使我們能夠開始建構起這個男人的身分。像這樣的畫面。這是一部好電影應該做的。當某樣東西沒有向我們展示時，而不是直接看著畫面。這部電影的價值來自暗示的力量，要我們望向別處，而不當某樣東西被排除在外時、當它沒有通過攝影鏡頭或在銀幕上出現時，我們仿佛看見了更多。

如果一部電影創造出同質性的觀眾群，對於導演那方而言會是一種罪過。與其說我希望說故事，不如說我想讓人們在腦海裡形成自己的故事。我的電影和我呈現給觀眾的東西只是供人們發揮創造性的起點。透過讓事物開放，就有了

無盡的、深不可測的空間，供人們遐想。電影的品質是由觀眾能夠讓想像力馳騁至多深的程度而決定的。太多電影誘捕並俘虜了我們，它們傳播某個訊息或講出現成的故事，然後要求我們以特定的方式做出反應。我的電影則是朝著任何觀眾想要的方向發展。

阿巴斯放映了《希林公主》（Shirin, 2008）的開頭二十分鐘。除了開頭的序幕，這部九十分鐘的電影完全由女人的特寫鏡頭組成，這些女人看著面前的銀幕播放著希林公主和考斯洛王的古波斯寓言改編而成的電影，並對電影做出反應。我們始終沒有看見她們正在觀賞的電影，儘管我們能聽見故事並且一路跟隨著這些女人的反應。

你如何拍一部像考斯洛王和希林公主的故事一樣複雜的電影呢？有一種方法──就好像透過鑰匙孔偷窺──就是展示各種不同的人對那個故事的反應。

藉由觀看這些女人的臉、細看她們的表情和感情、聽著配音，我們每個人都在腦海裡逼真地創作出她們似乎正在觀賞的畫面的版本。我引導著觀看《希林公主》的觀眾，但我完全期待每個觀眾很快就能讓思緒流動，讓情感傾洩而出。

沉浸於自己的問題和憂慮、愛和希望，讓心裡閃過的影像──藉由你看見和聽

到的而召喚出的影像——迴映出這類事物。

《希林公主》是我的電影裡唯一一部我可以不斷再看的。每次有人想看，我都會陪他們坐下來。它總是不一樣，對我來說一直是個發現。這部電影源於我偶爾去看電影時，我意識到相較於銀幕上正在發生的情節，我對坐在身邊的觀眾的反應更感興趣。我記得曾對一個朋友感到嫉妒，因為他在看電影時能夠整個人沉浸在裡面，而我永遠做不到。

不過《希林公主》的根源大概可以追溯到更遠。幾十年前，當我在青少年教育發展協會工作時，我曾經設計了一張海報，上頭有一個演員正透過舞台布幕偷窺，在表演開始前觀察觀眾。我稱之為「全神貫注在觀看觀眾」。我也想到我對足球的興趣莫過於觀察球迷了。當電視裡播放比賽時，我會寧願背對螢幕而面對著房間裡正在看電視的人們，這樣我就能仔細觀察他們的反應。足球裡有些東西甚至能夠讓思想最嚴肅的人感覺興奮。他們似乎有了一種超乎尋常的能力，把日常的擔憂拋在一旁而沉浸於比賽。

當你在看《希林公主》時，看起來會以為是我去到正在上演受難劇（Ta'zieh）的地方或者是我親自導了一齣戲，然後拍攝現場一百多個女人在觀賞時做出反

應的特寫鏡頭。但這其實是在德黑蘭我家的地下室裡拍的，而且沒有任何女人真的在看電影。我也沒有給予太多指導，只是告訴每位職業演員，她有幾分鐘時間可以看著面前三腳架上的白紙，紙上是我畫的三個看起來呆呆的人物素描。

我要求每個人演出時假裝自己正在觀看大銀幕並作出反應，同時移動目光依次瀏覽紙上的三個人物素描。我用了反射裝置在她們臉上製造光影效果，仿佛來自銀幕上閃爍的光影；當電影裡的場景是設置在室內時，光線會比較少，而轉到室外時光線就多一些。我要求每位女演員回憶一件私事——一段親密的記憶或感情——然後根據那段回憶在腦海裡想像出一部電影。我建議從自身生活中而不是從小說故事裡取材，那樣會最快且最有效地引發真情實感。

一切都是即興的。演員在椅子上坐下之前三十秒，她還一無所知。有時候我會要求女演員在椅子上挪動、或者擦一下眼睛、或者調整一下頭巾，偶爾還會暗示她正在欣賞的是有趣的畫面。坐在房間最後面的我，還會時而把金屬的盤子扔在地上，讓演員突然受到驚嚇。我從未要她們任何人演出悲傷或沮喪，更沒有要她們哭，儘管我們約定每個人以傷心的樣子作結。每位我都拍了五分鐘，到了最後有好幾百分鐘的毛片。坐下來兩分鐘後，我打開攝影機，然後過了五

《希林公主》拍攝了多位女性的面部表情。

分鐘就結束。有幾位女性站起來離身走到鏡頭外時，仍然深陷在之前的情緒中，儘管五分鐘的拍攝結束了，淚水仍沒有止住。我驚訝於這些女人是如何創造出這麼生動的想像，並在意識中喚起如此有力且重大的意象。對於見證到這一切的人來說，這些被激起而湧現出的深刻情感顯得特別動人。

後來在把所有這些人的臉部鏡頭剪接在一起時，我加上了古波斯文學作品《考斯洛王和希林公主》的戲劇表演錄音。原本我想要用的是另一個錄音——齊費里尼的《羅密歐與朱麗葉》電影版《殉情記》原聲帶——但買不起版權。我仔

細看了拍下的好幾小時毛片，僅僅選取我認為合適的片段，然後把畫面和聲音配在一起。如果女演員的反應與故事中出現的內容一致，我就用它。對於每一幕，我都不斷地把拍下的鏡頭移來移去，直到完成最終版本。你幾乎有無數的方法把那幾百分鐘拼起來完成一部新電影。剪接花了五個多月。從某種程度上說，是我逼迫自己停下來的。

這部電影充滿了神祕感，是與一百多個沉默的女人的對話。仔細看她們的凝視，你會發現她們像搖籃裡的嬰兒，可以填入任何你想要的感覺、情緒和想法。我還會有機會如此親密地凝視那麼多雙眼睛嗎？配音以某種方式把《希林公主》變成了一部愛情史詩片，但如果說這部電影有什麼主旨的話，它來自於觀眾，來自他們對這些女人的反應。《希林公主》既是我拍過最具人工性、最不真實的電影，但同時也是最誠實、最真實的電影。我所做的只是從這些毛片中挑出那些某種程度上反映出配音的片段。其中只有一個女人，她的演出與故事的任何部分都無關聯，結果原來是在那五分鐘裡，她只是在想著她的酒窩在鏡頭下會是什麼模樣。我也拍了幾個非職業演員，我有幾個朋友對這個企畫感興趣，其中一位還流下了淚，儘管後來她告訴我是因為光線太刺眼了。

當你在看《希林公主》時，你可以自由想像任何你想要的東西，但同時——

因為你正聽著《考斯洛王和希林公主》的配音或讀著字幕，以及看著這些女人的臉——也有可能你恰好感覺到我希望你在那一刻感覺到的東西。觀眾有他們的自由，但同時也被局限在清楚的邊界裡。

㚤

把理性留在身後。

㚤

藝術需要能夠欣賞難以捉摸的謎樣之事。它推動創作者和觀眾兩者的想像，

㚤

任何反應都是好的，我寧願觀眾對我的作品產生敵視，也好過無動於衷。我們尋求參與，任何形式的參與。

任何事都要自己下決定。小樹擺脫大樹的陰影尋找陽光，如同想擺脫父母的

影響長大的孩子。

‡

什麼是你只能給出觀眾最少的訊息，但仍能確保他們知道電影裡發生了什

麼？什麼可以被略去？你可以刪除什麼，而仍然順利地從頭到尾指引觀眾？

‡

電影的力量在於它有能力創造出可信的幻覺。

在專業上我所做的事很少是始於根深蒂固或清晰的意圖。我的生命中沒有生涯規劃，我偶然進入電影的世界，然後人們開始稱呼我為導演。我拍了很多照片，然後再把它們收進相簿。多年之後我拿出來示人，那時人們便開始叫我攝影師。幾年前在日本時，有人要求我在訪客簿上簽名，我當時寫下一首短詩並開玩笑地使主人相信這是松尾芭蕉之作。當我告訴他們其實是我寫的之後，他們建議我出本詩集，於是我把很多片段收集起來。如今他們叫我詩人。

有一次我在伊朗的伊斯法罕一個電影節上與一名作家和一名書籍插畫家一起演講。孩子們帶著不解的神情望著我們，其中一個問要如何變得有名。那兩位講者談論了堅持以及自童年時代以來走過的艱辛道路，談論了他們如何努力並投注時間學習技藝。我觀察著孩子們聆聽這些成功故事時的表情，嘴張得大大的。「孩子們，」輪到我時我說道，「我不想反對任何人，但我的經驗不一樣。對我而言這不是奮鬥。我從來沒有任何計畫要成為導演。或許最好信任運氣和命運，而不是筋疲力盡地盼望生活朝某個特定方向發展。當然，要努力工作，

非常努力地工作，但只做你覺得有趣、開心的事。那樣一來，你從未想像過的事物將會出現在你正走過的道路上。」

⌖

有些人為自己在生命中設定目標，但對我來說事情不是這樣運作的。花在工作上的時間——繪畫、拍電影、寫詩、攝影、做木工，或者不管任何事——常常是回應於內在深處的那種不完整感受。對於達不到目標、面對沉重的信心危機這些焦慮和恐懼，驅使我做了很多事。在某種程度上這是自我表達首先必須處理的。至於說到創造性，進步是來自一種失敗感。沮喪和感覺無用時，我堅決認為自己不夠好，我還不夠努力。一種總是想要做得更好的欲望指引著我。

⌗

我總是覺得風很有一種不祥的預感，風使我感到不安。我的擔憂在空氣的急

速流動中顯現，靈魂騷動著。我停下手邊正在做的不管什麼事，懷抱著關注和恐懼來到窗前。大自然接管了事物的秩序，再也沒有比見證了大自然的壯觀和崇高更重要的了。這是對自我的放棄。

丰

如果我能夠在一天的每個小時裡都與神聖事物在一起，我願意。

丰

流行文化很少進行教化，它污染並使人無力，我真的感到被這整個遏制住、甚至受到傷害。這些日子我很少看電影了，也不看電視，也許就因為這是種過於被動的行為。我總是需要充電，儘管有時候這意味著在家安靜地坐著。腦子裡的波濤洶湧可能完全沒被注意到，但那並不意味著它不存在。

也許我年紀越大，看見的就越少。但這些日子，我情願看得更少。我情願只注意我想注意的事物。而我看到的，的確比我年輕時看見的要光亮得多。

丰

我們漸漸明白了喜歡做什麼和擅長做什麼。然後，我們最好就用那些事度過一生，不要理會其他事。並不會有足夠時間完成我們認為值得關注之事，讓我就以我所是的老年人來行事吧。你年輕時就抱持著的心靈、姿態、和對生活及工作的態度，不太可能隨著年紀就發生根本的變化。也就是說：思考這類事情永遠不會太早，不要浪費哪怕一秒。現在就做你自己。

櫻桃的滋味：阿巴斯談電影

阿巴斯在義大利錫拉庫薩。

丰

已經過去了很多年，但我成長的家中的影像和聲音，包括窗外的景色、地板的裂縫、屋頂的瓦片、每個房間不同的靜默、破裂的磚牆，還是經常出現在腦海裡。

拍電影不是我生命中最重要的事。這些日子我對此感到矛盾。每當我被某個電影案子吸引，我也會有不祥之感，一種沉重感。當前製作業耗時太長——而總是如此——我就容易厭倦。內心深處我希望有什麼事情發生使整件事失敗。

我對一個案子越激動，我就越希望它消失。事實是，當我一直在做的案子在最後一分鐘取消時，我會體驗到某種解脫——甚至愉悅。如果我的一部電影始終沒能拍成也沒關係，我更偏愛沒有拍成的電影勝過已經拍了的。甚至經過了那些年，每當兩部電影之間相隔了一段時間，我還是會感覺疏於練習，擔心重新投入其中。

如果我再年輕些，毫無疑問我的工作將仍是我日常存在的決定性因素，而且我會以與現在不同的方式回應這個世界。隨著我老去，我想要如何生活就變得更清晰了。能夠將特定事物排除在我的生活和電影之外——而專注於其他——對我而言是一個緩慢的過程，一種逐步的演變。當我在世界各地旅行，從一個拍攝地點到另一個，從一個電影節到下一個，我想著回到家後，關上身後的門，

丰

把一切留在外面。「公眾的」阿巴斯沒有和我一起回家。有些人在鎂光燈下精力充沛，但我不是其中之一。我知道看起來似乎並非如此，因為你們到處都能發現關於我的採訪，但我會從舞台中央跑開。我不再需要當個參與者。

◈

意思，你或許就走對路了。

一個人的內在性情比任何能強加給他的東西更響亮、有力。如果腦子裡運作的那些事物對你而言，比外在世界提供的任何晦澀難解或讓人分心的事物更有意思，你或許就走對路了。

◈

我還是個孩子時，想知道人生是否是為求進步、為求成就、在世上出人頭地、創造能夠延續長久的事物，或人生的目的是否更應該是為了過得快樂。我仍然感到迷惑。

感到暗暗絕望、憂鬱時，我遠離野心的狂流，拿起一本詩集，便立刻回想起圍繞著我們的無盡財富，想起沉浸在這樣一個世界裡的一生才是有尊嚴的一生。

然後我鬆了一口氣。

丰

你們有人問我，是否可以和我保持聯繫。當然。我很歡迎，任何人要我的電子郵件我都會給，我有時會用，儘管我不能承諾你們會立刻收到我的回覆。聯繫的形式越多，我就越會躲避這類事物。

丰

對我來說，生命有一種緩慢而穩定的節奏和速度，這很可能反映在我的作品裡。我試圖用盡可能少的話語表達我的想法。我為自己設定目標找到自己的位置，從混亂的狀態裡脫離走出，試圖實現我一無所求、遁入空無的願望。我把

每部電影都看成是最後一部。

※

許多青年導演想另闢蹊徑，大部分人失敗了，但儘管如此還是必須讚許這些人。誰想和沒有抱負的人同在呢？

※

我有個朋友曾經告訴我，我本人，幸運地，不像我的電影那樣無聊。

※

小時候，我把我的故事拿給大人讀。他們會謹慎地說我寫得不錯，但會補充說：「實在太悲觀了。事情不會那樣糟。」我明白了這些人已經放棄並出賣給

了有權勢的人，他們拒絕承認苦痛這個社會顯而易見的現實，並對悄然在我們所有人身上滋生的絕望視而不見。但如今，當年輕人拿劇本請我讀時，我會謹慎地說：「英格瑪·柏格曼在黑暗中尋找一點光明，而正是那點光明使他的作品可信、可承受。你們應該自己試試。」從他們望著我的方式，他們在想些什麼就很明顯了。對他們來說，我的時代過去了。但如同我年輕時希望做到的那樣，也許他們應該想一想我處於哪個人生階段。我記得拍《櫻桃的滋味》時，想著我是否能夠跨過欄杆活過五十歲——這一階段的人生已不年輕，並漸漸意識到了死亡——隨後人生將會重新啟動。而我是對的。有一句伊朗諺語說，死亡是為隔壁那個人準備的。

我們越老，就越能夠看穿別人的眼睛。事實是我的信念源自一生的經驗。即使是悲觀主義者，就越不下去，希望總是值得去爭取的。儘管有一定的困難，好幾年來，我的心靈還是提昇了，我想這也以某種方式反映在我的作品中。

過去一星期，我與你們這些年輕男女共度時光。這些日子裡你們問了我一個問題，而我也盡責地回答了。但我無法肯定地說，我的話是否會對誰有用。

我總是在影像的領域感覺更舒服，而不是話語，如果我能夠只是坐著，坐在房間後面，沉默著，給你們看一系列影像，有些是我創作的、有些是別人的；有些是明亮而歡快、有些黑暗而悲傷；有些不可抗拒、有些很日常，而不是說話、談論電影或別的東西，我或許就會只是那樣做。

丰

我欠你們一個道歉。我承認當我第一次看著你們這個三十人的小組時，我認為我在忍受見

丰

丰

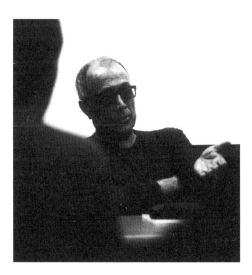

阿巴斯在義大利錫拉庫薩。

到你們的懶惰。現在我應該明白了任何工作坊的開頭幾天通常都有點怠慢，甚至無精打采。但到了最後，一切以最有創意的方式匯聚了起來。在工作坊開始時，我習慣把最初幾天與上個工作坊的最後時刻作比較，在那些最後時刻我可以坐下觀看所有拍好的電影。事實是現在一切變得如此迷人，看見更加活躍的你們這星期成功地拍出電影後沉醉在喜悅裡，從自我限制中解脫，你們的心智興奮熱烈，飛馳往新的方向。辛勞和失眠顯然是值得的，我為你們的創造性鼓掌，你們都應該受到表揚，因為你們證明了單單一個主題就能產生無數的想法。

這是這星期我得出的最重要結論。另一件要說的事是我剛好牙痛，這使得我對你們正在創作的作品受到自己的個人感受影響。我為此而道歉。

小組要解散了，但在接下去幾個月裡，我願意看到更多的電影從我們一起思考的想法中發展出來。生活是一堂漫長的課，這一星期只是你們應該永遠攀登的令人興奮的學習曲線中的一小部分。我希望你們深思在這裡共同度過的時光，並以某種方式利用在過去幾天已經迸發出的能量。事實上，你們有責任這麼做。畢竟，勇氣和雄心是藝術的命脈，因此要承認你們作品的核心應該是冒險。永遠不要讓那團火熄滅，讓它永遠在內心燃燒，不要讓任何人告訴你該做什麼。

這個星期更早的時候，我說到了拍電影很像孩子的部分，關於我們童年時的心靈如何隨著年歲漸長而被逐步抹去。隨著年齡漸增，我們的確逐漸懂得更少，而非更多。我們的欲望逐漸被小心地控制，擔心未來成了首要思考的事。所以盡可能長久保持青春吧，要有自信。電影就是因為經常復興而存活了下來。你們作為導演的職責是努力工作並實驗、探索新的方向，超越慣常的行事方式，打破常規，每天用新鮮的眼光看世界，洗淨你們的雙眼。你們的工作是提供洞見，因此要繼續以新的方式表現日常事物，幫助你們和我們以不同的方式看待它們。未來等待著。對於電影世界而言，每個新來的人都會碰到同樣的問題，感受同樣的喜悅，因此聯合起來分享一切吧，世界上每個人都有故事可講。

我請求你們允許我在其他工作坊中播放這些短片。但在此之前，我們今晚會在這兒一起觀看你們努力的成果。有些可能比另一些更好，但那只是口味問題。重要的是每個人帶著熱情工作。我希望坐在觀眾席上的你們對即將看到的電影降低期待值。這是欣賞它們的最好方法。我們在一個你們通常要付很多錢才能被職業電影人娛樂兩小時的房間裡。重要的是要意識到將要放映的一些影片是在短短幾個小時裡就完成的。每一部都有自己的心跳。讓我們來看一看。

## 越想越不明白——聽阿巴斯老師上課

阿巴斯‧奇亞洛斯塔米的電影適合一看再看。倒不是因為看阿巴斯的電影容易睡著——儘管這也的確是事實：至今我仍未能完整看完《ABC到非洲》。

有趣的是我幾乎會在同一時點被催眠，只要那陣密集的非洲鼓點響起，倦意便會準時襲來。不過，甚至阿巴斯本人都在書中為此行為脫罪：「我不會介意有人在看我的電影時睡過去，只要他們後來想像過它。」阿巴斯的電影適合一看再看，是因為他的電影總是帶有一種極具欺騙性的簡潔和樸實。第一眼看上去故事光滑而直接，鏡頭、畫面乃至場面調度更與「花哨」、「炫技」這類字眼相去甚遠，甚至有時給人一種錯覺，仿佛這些電影的背後根本不存在一個導演。

直到你第二次看，直到你向這些影像投去第二瞥，帶著「觀者的凝視」深入表層之下的肌理，這時，原本明晰直接的東西變得模稜兩可或意味深長起來，像

一塊已然完成的拼圖憑添出一個新維度。而就在這新生的不確定性之中，在那些似乎「越想越不明白」的瞬間，阿巴斯向我們揭示了他極具東方哲學意味的深層思考。無論這思考是指向真相、道德、時間、生死、電影本身、還是風。「我的工作是提問，而不是回答。」阿巴斯如是說。

## 不只是兒童片

孩子經常是阿巴斯電影的主角，但這並不意味著阿巴斯拍的是兒童片。「人們說我拍兒童電影。其實我只拍過一部兒童電影，一部叫《色彩》的短片，其餘很多是關於兒童的。我的許多電影以兒童為主角，並不意味著它們是拍給兒童觀眾看的。」的確如此。其實，就算是《色彩》也並非百分之百的兒童片，在這部一九七六年拍攝的科教片末尾，孩子們用氣槍將裝滿不同顏色顏料的玻璃瓶各個擊破，色彩教育交織著破壞的快感，頗具實驗性。

很有必要重看阿巴斯自一九七〇至八〇年代中期在伊朗青少年教育發展協會電影部任職時拍攝的早期電影，其中多數是短片，但也包括了阿巴斯重要的長

片處女作《闖渡客》。阿巴斯早年曾學習油畫，一九六〇年代起在廣告公司設計書籍封面及海報，也為電視台拍攝了一百五十多部商業廣告，但其風格的真正養成卻是在青少年教育發展協會電影部工作時。在國家經費支持的非商業性機構任職，使阿巴斯得以擺脫資本及商業的控制，自由地在「教育電影」裡找尋主題並逐漸形成鮮明的個人風格。

阿巴斯導演風格的演進從音樂的使用上便可初見端倪。在處女作短片《麵包與小巷》中，他曾使用歡快的爵士版披頭士音樂，但他很快意識到，「音樂是一種激動人心的藝術形式，它伴隨著巨大的情感能量……我寧願我的影像不必與音樂競爭……」而若帶著「後」見之明重看《闖渡客》，你會發現它的敘事性遠高於阿巴斯的後期電影，儘管阿巴斯式的主角——略顯孤獨地、致力某種追尋的男性形象——在該片中已漸漸成形。無論是音樂還是敘事的完整程度，諸如此類的取捨往往在對同樣主題的不同處理中更為明顯。比如《國小新鮮人》與《家庭作業》（Homework, 1989）都屬調查性紀錄片，但後者的創新和實驗性明顯高出一籌。在片尾操場典禮的那場戲裡，阿巴斯甚至嘗試將畫面完全消音，而這種對聲音的操控既是短片《合唱團》的主題，也出現在《特寫鏡頭》

末尾薩布奇安與馬克馬巴夫相見的那場高潮戲（或更準確地說，反高潮戲）裡。

拍攝於一九七九年伊朗革命前後的《案例一，案例二》（First Case, Second Case, 1979）最好地詮釋了所謂的「兒童片」是如何折射出伊朗社會政治現實的。阿巴斯通過對新、舊教育官員的採訪講述了一個兩難處境的道德故事。片中出現的一些官員在伊朗革命後不久便去世或移民，而電影由此折射了現實。

## 多層面的現實

阿巴斯的複雜性有時體現在不同電影的勾連中，尤其是拍攝於一九八七年至一九九四年間的「寇克三部曲」（Koker Trilogy）：《何處是我朋友的家》、《生生長流》及《橄欖樹下的情人》，或按照阿巴斯在標準公司出版的DVD花絮中所言，將後兩部加上獲坎城影展金棕櫚獎的《櫻桃的滋味》視為三部曲更為合適，因為從主題上看，這三部電影皆是對於生與死的思考。

寇克是伊朗西北部的一個小村莊。《何處是我朋友的家》、《生生長流》和《橄欖樹下的情人》雖然都在寇克這現實上存在的同一地點拍攝，但卻展現了全然

不同層面的現實。在《何處是我朋友的家》裡，長鏡頭凝視著巴貝克·阿默爾穿行在荒涼的山區，只為去另一個村落尋找同班同學，歸還誤拿的作業本。在鄰村迷宮一般的小巷裡，巴貝克·阿默爾一遍遍地問路，以致觀眾再也無法僅僅從表層來理解問路的行為。事實上，「向陌生人問路」出現在阿巴斯此後幾乎每一部電影裡，不啻對人生之路兼具詩意及哲學意味的隱喻。

《生生長流》發生在一九九○年六月伊朗大地震之後，講述了一位電影導演回到舊地尋找《何處是我朋友的家》的主角的故事。有趣的是，阿巴斯並未出現在片中，而是找來演員扮演類似自己的角色，但片中用以尋人的電影海報卻是真的，電影裡的導演駕駛的那輛荒原路華也的確是阿巴斯本人的。真實與虛構的界限變得模糊，唯有震後伊朗鄉村人民重建生活的意志不容置疑。人們忙著架設天線，以免錯過即將到來的世界盃足球賽轉播。看似微小的舉動背後，卻是強大的對生活的熱愛。電影並未明確告訴觀眾最後是否找到了那二位小男孩——阿巴斯在《電影手冊》的一篇採訪中曾這樣解釋：「你不能忘記在那場地震中有兩萬多名孩子死去。我的兩個主角也有可能身在其中。」

如果說我們可以將《生生長流》視為《何處是我朋友的家》所衍生的紀錄片

（設想可以作為DVD花絮的那種）的話，《橄欖樹下的情人》也可以被視為《生生長流》某種意義上的紀錄片——其主要部分重現了拍攝《生生長流》中那對新婚夫婦戲的過程，從選角、一遍遍重拍到「戲外」的愛情故事，電影以其元敘事的結構逼迫觀眾開始思考：虛構的邊界在哪裡？究竟什麼是真正的「戲外」？對於沒有看過前兩部作品的觀眾而言，《橄欖樹下的情人》更像一個關於階級差異的愛情故事。然而寇克三部曲作品之間層層嵌套的互文揭示的卻是一個有很多層面的現實，或者說，一個紀實與虛構絕非涇渭分明的世界。

## 紀實與虛構之間

紀錄片與劇情片兩種類型的混雜在《特寫鏡頭》中尤其明顯，且處理得特別巧妙。儘管不少影評人傾向於把獲得坎城影展金棕櫚獎的《櫻桃的滋味》或獲威尼斯評審團大獎的《風帶著我來》視為阿巴斯最經典的作品——前者對於生死主題的探討、蝴蝶撲火般的精巧結構及在車內拍攝的阿巴斯標誌性視角的確令人印象極為深刻；而後者的詩意，取自伊朗女詩人菲羅柯查德（Forough

Farrokhzad）同名詩歌的標題及電話的隱喻也皆是妙筆——但我依舊認為《特寫鏡頭》才是阿巴斯最出色、最深刻、最有代表性的作品。

《特寫鏡頭》取材自一起真實社會事件：名叫薩布奇安的印刷廠工人，一位真正的影迷，讓德黑蘭富有的阿漢卡赫一家相信，他就是伊朗著名導演穆森‧馬克馬巴夫，將來會選他們來演出一部電影。那家人邀請薩布奇安去家裡作客並借給他錢，後來才意識到真相並報警。而阿巴斯處理這一題材的策略是：一方面，讓每個人「扮演」他們自己，以再現那些關鍵場景，如薩布奇安在公車上因一個閃念開始冒充馬克馬巴夫為阿漢卡赫太太簽名的戲；另一方面，以紀錄片的手法拍攝了庭審的整個過程，並採訪了諸多當事人。紀實與虛構素材的並置達成了一種巧妙的效果：觀眾觀看虛構電影時的「懷疑的懸置」（按照柯勒律治的說法）被另一種不斷試圖鑑別真假的、偵探般的衝動所取代，而這種對每一段落是真還是假的思考不但派生出對日常生活中「表演性」的揭示，也引向了對於「電影究竟是什麼」的本體論思考。

這種真與假的互涉還體現在電影裡的諸多「詭計」即人工的安排之中。阿巴斯在書中寫道：「電影只不過是虛構的藝術。它從來不按照實際的樣子描繪真

實。紀錄片，按照我對這個詞的理解，它的拍攝者絲毫沒有侵入一寸他所見證的東西。他只是記錄。真正的紀錄片並不存在，因為現實不足以成為建構一整部電影的基礎。拍電影總是包含著某種再創造的元素。每個故事都含有某種程度的編造，因為它會帶上拍攝者的印記。它反映了一種視角。」在《特寫鏡頭》裡，聲音的「詭計」尤其微妙。當薩布奇安被捕時，不祥的烏鴉叫聲從遠處傳來；而當薩布奇安在公車上假扮導演簽名時，車窗外配合出現了警車的呼嘯；最巧妙的安排當屬結尾，阿巴斯謊稱錄音設備故障，把薩布奇安出獄後與真馬克馬巴夫相見後的對話變得支離破碎。而在高潮段落到來時，在一切即將水落石出之前躲開，退後一步，用留白製造疏離感，保持開放性，恰恰是阿巴斯的典型手法。

## 模稜兩可的詩意

阿巴斯偏愛開放式結局。一如在《生生長流》裡觀眾並不知道導演最後有沒有找到那兩個小男孩；在《橄欖樹下的情人》末尾，我們也不清楚黃昏的長鏡

頭裡已然變成兩個小黑點的男女主角最終能不能走到一起；或在《櫻桃的滋味》裡一心求死的巴迪在那場交雜著閃電和暴雨的黑夜之後是否活了下來。

「觀眾習慣於那種提供清晰、確定的結尾的電影，但一部具有詩歌精髓的電影有一定的模稜兩可性，可以有很多不同的觀看方式。它允許幻想進入，在觀眾的想像中發展，引發各種詮釋。」阿巴斯在書中說道。在阿巴斯看來，如今「太多電影只是在灌輸。觀眾被引領著不斷期待清晰統一的訊息。……出於習慣，他們不加質疑地接受提供給他們的東西──過量的訊息、命令或解釋──而沒有興趣自己發現事物。他們希望能夠直截了當地看一部電影並立刻完全理解它。

如果有一個瞬間是模糊的，整部電影都會變得令人困惑。」

阿巴斯偏愛的開放、模糊、困惑感、模稜兩可甚至電影的「未完成」狀態都與詩意緊密相連。完全可以將向小津安二郎致敬的《伍》看作一首詩。「誰會因為不理解一首詩而批評它呢？甚至『理解』一首詩是什麼意思？我們能理解一首樂曲嗎？我們能理解一幅抽象畫嗎？我們對於事物都有自己的理解、自己的門檻，在那兒理解模糊了，這時困惑來臨。對於詩歌來說，無法期待即刻的、完全的理解。這種東西需要努力才能獲得。」阿巴斯相信電影是為了引誘人們

來看、來提問，而不僅僅是娛樂。

阿巴斯除了拍電影外，也熱愛攝影，同時是優秀的當代波斯語詩人。詩性正是阿巴斯的電影、攝影和詩歌間的共通之處。有時他給人一種感覺，似乎一個詩意的瞬間比整部電影更重要，或反過來說，一部電影可能可以凝結在某個詩意的瞬間之中，如同《風帶著我來》裡引述的那首同名詩：

我這一夜都在擔憂凋零。

風與樹上的葉子有約

哎，我的小小一個夜

而阿巴斯的一組〈越想越不明白〉的小詩也完全可以成為阿巴斯電影哲學的準確注解：

為何真理那麼苦

越想　越不明白

越想　越不明白

銀河為何　那麼遠

越想　越不明白　為何

那麼懼怕死亡

「越想越不明白」或許正是阿巴斯電影最迷人的特質。而讀過這本《櫻桃的滋味：阿巴斯談電影》之後，觀眾——無論是阿巴斯的影迷還是致力電影創作的青年導演，這本書對兩者皆適用——應該能提出更多問題，應該會產生一種把阿巴斯的所有電影重看一遍的衝動。理解一個層面將可能引發對下一個層面的更多提問。「越想越不明白」是詩意的困惑，而這詩意會生生長流，「當我談論詩意電影時，我是在思考那種擁有詩歌特質的電影，它包含了詩性語言的廣闊潛力。它有稜鏡的功能。它擁有複雜性。它有一種持久的特性。」

# 阿巴斯電影年表

1970 《麵包與小巷》 *Bread and Alley*

1973 《經驗》 *The Experience*

1974 《闖渡客》 *The Traveller*

1976 《婚禮服》 *The Wedding Suit*

1976 《色彩》 *Colours*

1977 《報告》 *The Report*

1979 《案例一，案例二》 *First Case, Second Case*

1982 《合唱團》 *The Chorus*

1983 《公民同胞》 *Fellow Citizen*

1985 《國小新鮮人》 *First Graders*

1987 《何處是我朋友的家》 *Where Is The Friend's Home?*

1989 《家庭作業》 *Homework*

1990 《特寫鏡頭》 *Close-Up*

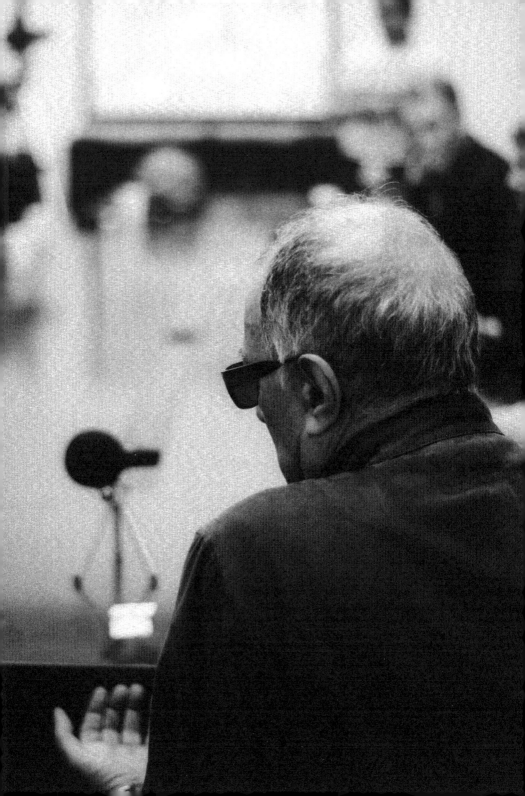

ArtScene 003

# 櫻桃的滋味：阿巴斯談電影

作　　者　　阿巴斯‧奇亞洛斯塔米（Abbas Kiarostami）

譯　　者　　btr

責任編輯　　席芬

副總編輯　　劉憶韶

總 編 輯　　席芬

社　　長　　郭重興

發行人兼　　曾大福
出版總監

出 版 者　　自由之丘文創事業／遠足文化事業股份有限公司
Email: freedomhill@bookrep.com.tw

發　　行　　遠足文化事業股份有限公司
231 新北市新店區民權路 108-2 號 9 樓

電　　話　　02 2218 1417　傳真 02 8667 1065

劃撥帳號　　19504465　戶名：遠足文化事業股份有限公司

封面設計　　羅心梅

印　　製　　前進彩藝有限公司

法律顧問　　華洋法律事務所　蘇文生律師

定　　價　　380 元

初版一刷　　2018 年 2 月

ISBN 978-986-95378-7-2　Printed in Taiwan

◎ 著作權所有，侵犯必究
◎ 如有破損缺頁，請寄回更換
歡迎團體訂購，另有優惠，請洽：02 2218 1417 分機 1124、1135

國家圖書館出版品預行編目 (CIP) 資料

櫻桃的滋味:阿巴斯談電影 / 阿巴斯.奇亞洛
斯塔米 (Abbas Kiarostami) 著;btr 譯 .--
初版 . -- 新北市:自由之丘文創,遠足文化,
2018.02
　面;　公分 . -- (ArtScene;3)
ISBN 978-986-95378-7-2( 平裝 )
1. 電影片

987.8　　　　　　　　　　　106024018